ZEN AND MONOCHROME

ZEN AND MONOCHROME

YOON YANG HO

insaartcenter

UNJUSA

CONTENTS

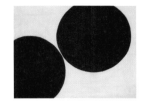

ESSAYS

Ralf Gablik

박래경

Walter Jansen

윤양호

ZEN and MONOCHROME

Ralf Gablik(Kunstkritiker, GERMANY)

Ich habe das ausserordentliche Vergnuegen innerhalb eines Jahres schon die 2. Ausstelllung des Kuenstlers Yang Ho YOONs Kunstwissenschaftlich zu begleiten.

Auch diesmal habe ich das Gefuehl, dass der Ausstellungsort(die Lokation)den Arbeiten einen entsprechenden Rahmen zu geben vermag - die Galerie Luisa Hausen.

Ein Kunstkritiker - selbst kunstschaffend - schrib:

Die Ausstellungen habe bei ihm einen "geistigen Eindruck hinterlassen", die Formen der Bilder seinen an und fuer sich "schon selbst Kunstwerk, da sie eine eigene Bedeutung erfahren haetten"; Er schrieb weiter: "Vielleicht, dass er(der Kuenstler)bei der Umsetzung seiner Grundsaetze dazutendiert, ein Fanatiker zu werden - in jedem Fall zeigt er eine Hartnaeckigkeit fuer das, was ihm wahr und rein erscheint. Das Ziel, die Darstellung der Ergriffenheit mit reinsten Mitteln und ohne jedes(abbildhafte)Elemebt."

Sollte der eine oder die andere gedacht haben, ich zitiere ueberaus passende aktuelle Kritiken zu Ausstellungen Yang Ho Yoons so muss ich deutlich sagen: Der hier beurteilende ist der Niederlaender Theo van Doesburg, und der Beschriebene Piet Mondrian im Europa des Jahres 1914.

Dennoch: Alle Kernelemente, die hier und jetzt wichtig sein koennten, sind von van Doesburg genannt worden:

o Verzicht auf Gegenstaendlichkeit

o Verwendung reinster Mittel

o Bildelemente, die fuer sich selbst sprechen und befreit sind von darstellunden Zwaengen

o und ein Kuenstler, hartnaeckig sein Ziel verfolgend, das ihm Wahre und ihm Reine herzeigend Trefflicher kann man die Eckpunkte nicht aufzaehlen, die uns durch diese Ausstellung leiten.

Gegenstaendlichkeit?

Wie kann verhindert werden, dass Sie in der ersten Konfrontation mit den Bildern Yang Ho Yoons - bei Eintritt in diese Raeume die gleichen Fehler machen wie ich im Maerz diesen Jahres?

Haben Sie auch schon Sinneneruptionen und japanische Fahnen entdeckt?

Dann komme ich zu spaet!

Aber es ist noch nicht verloren, wir sind heute Abend zu jeder Gedankenleistung faehig und koennen ueber alle Schatten springen. Wir koennen gemeinsam von Vorn beginnen:

Unser aller Atmen ist Leben. Ein -und Ausatmen-ein zumeist unbewusster, selbstlaufender Rhythmus. Dieser Vorgang wird eines Tages aufhoeren - fuer jeden von uns - eine Erfahrung, die auch in unserem westlichen Kulturkreis zum Erwachsenwerden dazugehoert.
Geboren werden und Sterben ist ein unabwendbarer Wandlungsprozess und nichts scheint demgegenueber unveraenderlich zu sein - es scheint keine Konstante fuer das Individuum zu existieren - alles Lebende unterliegt offensichtlich der stetigen Veraenderung.

Dies gilt zum Beispiel auch fuer museale Artefakte:
Erlauben Sie mir eine Fiktion: Im Jahre 3000 fanden Archaeologen in den Grundmauern eines Kirchenseitengebaeudes einen kleinen Schatz an Schmuck - und Kultgegenstaenden aus dem Jahre 2002. Zur Presse-Praesentation des Fundes trug eine Mitarbeiterin daraus eine Art symbolischen Wehrschild, der offensichtlich - wie jetzt vorgefuehrt - bei den heiligen Handlungen um den Hals getragen wurde. Letztlich aber ahnen wir schon, dass es sich aus heutiger Sicht der Dinge doch nur um eine ausgegrabene Toilettenbrille handelt.
Sie sehen also: Auch der in jeder Beziehung statisch wirkende Gegenstand an sich unterliegt der Veraenderung!

In unserer westlichen Hemisphaere ist der Gedanke an ein Jenseits in ewigem Leben tief verwurzelt. Yang Ho Yoon dffenbart uns mit seinem OEuvre ein uns vielleicht fremd anmutendes Bild des Lebens und der Dinge, die darauf folgen werden. Wie mein einleitendes Beispiel offbarte, gibt es jedoch auch hier Grenzgaenger zwischen den Welten, zwischen den Auffassungen. Dies legt die Vermutung nahe, dass die grundlegenden Dinge des Diesseits und des Jenseits kuturunabhaengig aehnlich sind. Vielleicht steht uns der Glaube und die Spiritualitaet der Menschen des Ostens sehr viel naeher, als wir immer glaubten...

Zentraler Dreh-und Angelpunkt dieses Denkens ist die uns allen eigene "Vitalitaet"oder "Lebenskraft", die entgegen der einleitenden Feststellungen ohne Ruecksicht auf das Leben ewig waehrt. Der Begriff der "Vitalitaet"fusst in der zen-buddhistischen Lehre, in der Vorstellungswelt eines endlosen Kreislaufs der Wiedergeburten, im "Rad des Lebens".
Nun beginnen ja fuer Sie vielleicht die verdinglichenden Assoziationen schon zu verblassen......gut so!

Der Versuch sich vom Kreislauf der Wiedergeburten zu befreien bildet in dieser Glaubenswelt das Ziel allen Strebens im Diesseits. Der Weg ist dabei der "Erkenntnisprozess"-Endpunkt ist die ewige "MOKSA". Das bedeutet in Sanskrit: "sich von allen weltlichen Sorgen befreien".

"Der Weg ist das Ziel"-ein bei uns inzwischen gefluegeltes Wort, dass nur all zu oft Worthuelse ist, da es fuer unser Denken und Handeln doch letztlich konsequenzenlos bleibt.

Tatsaechlich aber bedeutet dies, dass sich alles um uns nur durch unseren Erkenntnisprozess veraendert, dass nur der Wandel der Gedanken uns zu einer anderen Welt fuehrt, dass-wenn Sie so wollen - nur der interpretierende Archaeologe aus einem Sanitaerartikel einen Kultgegenstand macht.

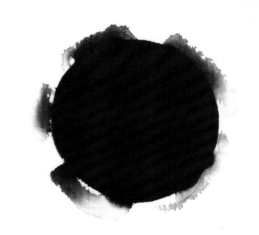

Meditation
– Tusche, Acryl on canvas, 50cm x 50cm, 2002.

Yang Ho Yoon sieht sich als Kuenstler in diesem sinne gesellschaftlich in die Pflicht genommen; Seine Aus-und Selbstausbildung, sein Schaffen soll ein Beitrag zum Wandel in Ihnen sein.

Was aber stellt er uns da eigentlich zur Verfuegung?

Vielleicht haben Sie die Autofahrt hierher ja genutzt, um ueber den Tag, sich selbst oder morgen zu reflektieren. Wir Mitteleuropaeer sind ja mit der zunehmenden Motorisierung geradewegs ein Volk der Denker am Lenker geworden. Sinnierend stehen wir Syunden unseres Lebens vor roten Ampeln und sind weit weg-ein schoener Zufall, dass es gerade der rote Kreis ist, der uns zu dieser Haltung im taeglichen Leben verfuehrt.

Vielleicht haben Sie ja Ihre weltlichen Sorgen-was immer das fuer Sie im Einzelnen bedeuten mag - ein weiteres mal in Ihrer Vorstellungswelt hin und her bewegt, ueberschlagen, berechnet, gefuehlt, verworfen! Die seelische Befreiung von gerade diesen Dingen- der Weg und das Ziel - ist alles andere als einfach. Jeder von uns - ob Christ, Jude, Muslim oder Buddhist hat jedoch diesen Wunsch. Zumeist erleben wir Erneuerung oder Wandlung ueber das Ueberwinden von Leid - wiederum konfessionsuebergreifend. In jedem Unglueck steckt etwas Gutes - und sei es das, was aus ihm im Nachhinein erwaechst(Jesus am Kreuz). Jedoch, und das fuehrt uns wieder zurueck zum heutigen Abend, ist es moeglich Veraenderung auch bewusst herbeizufuehren; die buddhistische Glaubenswelt(und andere uebrigens auch - Bete und Arbeite, Kloester, usw.)haben da ein adaequates Mittel gefunden:"Die Meditation"

Yang Ho Yoon fordert uns auf, in einen meditativen Prozess einzutreten. Mit den Fuessen fest in den Traditionen seines Herkunftslandes Korea stehend gebiet uns sein konstitutiver Schaffensprozess Meditationshilfen von Qualitaet

Meditation
– Tusche, Acryl on paper, 60cm x 30cm, 1997.

und Eigenstaendigkeit, faehig uns in einer Aufforderung an die Logik und in ausgefuellter Darstellung von Gefuehl in einen Raum zu fuehren, in dem Unbewusstsein und Bewusstsein grenzenlos miteinander zusammenhaengen. Einen vom Denken befreiten Zustand zu erreichen, in dem das Denken selbst nicht mehr stoeren kann ist das mittel der Meditation. Diesen Zustand beschreibt das Sanskritwort "Sunyata" - "Leere".

Piet Mondrian systematisierte seinen Eindruck von der Natur durch fortschreitende Reduktion der Bildnerischen Mittel auf das Wesentliche an sich; rein, harmonisch und in ein allgueltiges Gleichgewicht, eine Harmonie der Welt gebracht. In den 20er Jahren waren seine Bemuehungen so weit fortgeschritten, dass seine"Kompositionen" jegliche Gegenstaendichkeit verloren, seine Bildzeichen zu Bedeutungstraegern wurden und jedes einzelne Werk der Reinigung des Auges und des Geistes diente - entstanden zur unser aller Erneuerung.
Die Kunstkritik versuchte sein Werk zu klassifizieren, dem Kind einen Namen zu geben; zum Beispiel "Abstrakter Kubismus" und "Neoplastizismus". Nichts davon trifft die Sache auf den Punkt. Andere Kuenstler beeinflussten die Richtung seiner Arbeit - niemals aber hatte er deren Zielsetzungen.
Hand aufs Herz: Sie haben versucht die heute hier ausgestellten Bilder ebenso zu klassifizieren...
Scheinbar sage ich Ihnen heute Abend nur, was Sie nicht tun sollen:
Sie sollen die Bilder Yoons nicht verdinglichen und Sie sollen sie nicht klassifizieren oder kunstgeschichtlich einordnen. Beides wird auch diesen Werken nicht wirklich gerecht.

Minimalkunst? Konstruktivismus? Psychogramme? Wenn schon Traditionsbewusstsein, dann bitte am richtigen Ende! Einfachheit, Klarheit, meditative Stille finden wir zur Mitte des 20 Jahrs. Bei den "Meditationstafeln" eines Mark Rothko; Raum, Licht, Bewegung und Zeit sind Themen Guenther Ueckers-direkt beeinflusst vom Zen - Buddhismus. Zur Symbolfigur der Ueberwindung des Materiellen ist der Franzose Yves Klein geworden. Seine grossformatigen Farbflaechen in "Internationl Klein Blue" sollten "das Unsichtbare, sichtbar werdend" symbolisieren.

Und auch in dieser Tradition sieht Yang Ho Yoon sich selbst - mit den Fuessen in Korea - mit dem Kopf in Deutschland; Er wurde 1965 in Seoul,

Korea geboren, studierte Kinst am Fine Art College der Han-Sung Universitaet Seoul bis 1992 und kam dann nach Mitteleuropa. Nach zwei Jahren Studium der Freien Kunst in Braunschweig nbei Prof. John M Armleder wechselte er 1999 an die Kunstakademie Duesseldorf zu Prof. Helmut Federle. Sein in diesem Jahr auslaufendes Stipendium in der "Kunstscheune" zu Odenthal nutzte er zu intensiver Arbeit, dren Fruechte wir heute Abend geniessen koennen.

[Wechsel zu einem Reispapierkreis]

Betrachten wir eines seiner Bilder genauer, werden durch diesen persoenlichen Lebensgang bedingt schnell entscheidende Unterschiede zu den soeben genannten Kuenstlern Europas deutlich:
Der westliche Mensch versucht immer die absolute Form, die perfekte Harmonie, das brillanteste Symbol zu finden, nicht so der mensch des asiatischen Kulturkreises. So wie der Moech sein Meditationsmandala aus farbigem Sand auf die Erde gestreut grundsaetzlich vor der Vollendung zerstoert, beinhalten diese Bilder immer auch das Unvollendete, Disharmonische, Zerstoererische und somit Vergaengliche - fester Bestandteil unser aller Leben - notwendiger Bestandteil in jedem unserer Leben.

Ich ueberlasse Sie jetzt sich selbst - moege Ihr meditativer Dialog mit Ihrem Lieblingsbild, mit Ihrem Favoriten des Abrnds noch fruchtbar sein...

ZEN AND MONOCHROME

Ralf Gablik
(Kunstkritiker)

나는 오늘 저녁 올해 들어 두 번째로 윤양호의 개인전에 대해 미술이론적인 부분을 이야기하고 있다. 이번 전시는 지난 번 전시보다 규모면에서 훨씬 크며, 그 느낌 또한 새롭게 다가온다.

미술평론가가 바라본 윤양호의 예술세계

이번 전시는 작가의 정신적(geistigen)인 면에 그 바탕을 두고 있다.

그의 작품에 등장하는 원형의 형태는 자체가 이미 독립된 예술작품이며, 각자 독립된 의미를 가지고 있다고 볼 수 있다. 예술가는 도형의 변화에서부터 작품의 다양성이 시작이 된다고 말할 수 있다.

그는 모든 면에서 진실하고 정확한 의미를 보여주기 위해 철저한 것처럼 보인다. 그 목적은 대상에 대한 묘사 요소 없이 내용의 정신성을 통하여 감동을 표현하는 것이다.

나는 여기에서 1914년 네덜란드의 Theo van Doesburg와 Piet Mondrian의 관점을 소개하고, 윤양호의 작품에 나타나는 미학적 개념들을 도출하고자 한다.

Theo van Doesburg가 기본적인 요소들을 정의한 내용을 보면,

• 사물의 외형적인 형상으로부터 자유

• 대상의 외형이 아닌 정신의 표현에 몰두

• 표현의 중요한 요소 - 스스로가 표현의 의도로부터 자유로움

• 예술가는 자신이 생각하는 예술의 정신성을 드러내기 위하여 진실성과 표현적 정확성으로 자신의 의도를 표현하고자 한다.

우리는 이러한 관점에서 윤양호의 작품들을 보는 것에 관심을 기울일 필요를 느끼게 된다.

"대상성(Gegenstaendlichkeit)"
누가 이번 작품을 보면서 대립성을 느낄 수 있는가? 누가 이 전시장에 들어 왔을 때 지난 3

월 나의 경우처럼 똑같은 실수를 하였는가? 당신은 원형과 색을 통하여 무엇을 느끼는가? 태양의 폭발이나 일본의 국기를 연상하였는가?

그렇다면 당신은 이미 늦었다! 여러분은 시각적으로 보이는 것보다 보이지 않는 것에 관심을 가질 것을 권한다.

오늘 저녁 우리는 관념적 사고에서 벗어나 모든 과거의 그림자로부터 벗어날 수 있다.
우리의 호흡은 살아 있음을 입증한다. 호흡은 우리가 의식하지 않아도, 스스로 규칙적으로 움직인다. 이러한 하루하루의 경험들은 우리 서양에서도 새로운 것은 아니다. 생과 사는 하나의 불가피한 변환의 과정일 뿐, 그것을 바꿀 수는 없다.
개인적인 존재는 불변하는 존재가 아니며, 존재하는 모든 것은 끊임없이 변화한다는 사실을 의심하지 않는다.

여기에서 박물관의 유물을 예로 들어 보면; 당신은 하나의 허구성을 믿는가?
3,000년 전 교회의 벽에 사용된 장식품들과 숭배했던 유물들이 발견되었다. 한 신문에서 그것은 성채의 상징성이 강하다고 말하고 있으나 지금 우리가 보고 있는 그 유물은 그것이 신성한 것이 아니라는 생각을 가지게 한다. 최근에 우리는 그것이 오늘의 의도로 바뀌었다는 것을 알게 되었다. 당신은 볼 수 있는가? 모든 사물의 사실적인 정체성이 변화하고 있다는 것을!

우리 서양은 현세의 삶이 영원하다는 생각이 깊이 뿌리박고 있다. 윤양호는 자신의 모든 작품들을 통해서 삶과 예술을 매력적으로 보여준다. 그는 또한 세계와 관념 사이의 벽을 허물고자 하는 것처럼 보인다. 이러한 상상의 근거는 현세와 과거의 문화적 독창성이 서로 닮아 있다는 것에서 기인하고 있다. 아마도 우리가 항상 믿어 왔던 것보다 동양적인 믿음과 정신이 가까이 서 있는 것 같다.

중심적인 생각의 방향전환에서 생명력(Vitalitaet)을 찾을 수 있으며, 이는 윤회를 전제로 하고 있다. 생명력은 선불교(ZEN-Buddhismus)의 윤회를 근거로 하며, 우리는 이를 삶의 굴레(Rad des Lebens)라고 한다.
당신은 이러한 생각들을 어떻게 인식하고 구체화하고 있는가?

윤회에서 벗어나기 위한 노력들은 현세에서 그 믿음의 세계를 정신 수행하는 것이다. 그 길은 인식의 변환이며, 그 끝은 해탈(MOKSA)이다. 해탈의 의미는 세상의 모든 근심과 걱정으로부터의 자유이며, 모든 생각과 행동에 거리낌이 없다는 것이다. 이러한 노력은 우리 인식의 변화에서부터 시작되며, 우리가 생각을 바꿀 때 새로운 세상을 만나게 되는 것이다.
작가는 이러한 생각과 선禪문화적인 속성을 이해하고, 스스로의 수행을 통해서 그 목적에 도달하려고 노력하고 있다.

윤양호는 우리에게 무엇을 소개하려고 하는가? 당신은 자동차를 타고 가거나 일상의 생활들 속에서 정신의 자유로움에 대해 심사숙고 하는가? 우리 서양인들은 문화적으로 독자적 사고의 범주를 가지고 그 길을 걸어 왔다. 우리는 그 길을 계

속해서 가야 할지 멈추어야 할지 생각해야 하는 시점에 서 있다.

– 하나의 우연한 우연 –, – 하나의 우연의 필연–

우리는 지금 빨간 원 앞에 있으며, 일상에서 우리는 이러한 유혹들을 받고 있다.

아마도 우리는 자신의 관점에서 계산하고 의도하고 욕심을 부리지만, 궁극적으로 이러한 것들은 오히려 자신이 만들어낸 걱정이 되기도 한다. 이러한 사고들로부터의 정신적인 자유는 결코 단순한 것이 아니다.

유대, 예수, 이슬람, 그리고 불교와 선 등은 우리에게 이러한 자유의 희망을 보여주고 있다. 그리고 그 속에서 우리는 새로움, 변화, 그리고 고통으로부터의 극복들을 경험할 수 있게 된다.

모든 종파를 초월해서, 결과적으로 이러한 모든 인식의 변화는 하나의 단어로 집약이 된다.

"수행(Die Meditation)"

윤양호는 우리에게 수행적인 사고를 가질 것을 요구한다. 그는 한국의 전통적인 수행 풍토 속에서 자라났으며, 더불어 인식의 변화를 위한 꾸준한 노력은 그에게 개인적인 능력과 질적인 특성을 부여하였고, 이제 그는 하나의 공간 속에서 의식과 무의식을 초월한 공간성을 창출하고 있는 것이다.

이러한 사고의 자유에 도달하기 위해서는, 생각한다는 것조차 잊어버리고 오직 그 수행의 심연 속으로 들어갈 뿐이다.

"즉 텅 빈 곳으로"

Piet Mondrian은 자연의 분석에서부터 자신의 형식적인 면을 표현하고 있으며 명확성, 조화, 균형을 통하여 조화된 세계를 만들고 있다. 몬드리안의 대상에 대한 구성적 특성들은 사물의 외형이 화면에서 사라지게 하는 것을 만들어 가는 데 커다란 역할을 하였다. 이러한 그의 노력으로 각각의 작품들이 시각적으로 단순하면서도 정신적으로 많은 의미를 부여하고 있다는 것을 인식하는 것은 어려운 일이 아니다.

이 모두가 우리에게는 새로움이다.

평론가가 그의 작품에 이름을 지어주었다.

"Abstrakter Kubismus und Neoplstizismus"

물론 이러한 것이 중요한 것은 아니다. 다른 예술가는 여기에서 자신의 작업에 영향을 받았으며, 의도하지 않았지만 그는 하나의 목적을 가지고 있었다.

당신은 윤양호의 작품들도 Piet Mondrian과 같은 방식으로 분류하는가!

나는 단지 그에게 다음과 같이 물어 보고 싶다.

"당신은 무엇을 할 수 없는가?"

그는 이러한 분류를 원치 않을 것이며, 미술사에서도 그 위치를 명확히 하기가 쉽지 않다.

Monochrome(단색화)? Minimlakunst(미니멀예술)? Konstruktivismus(구성주의)? Psychogramme(심리적 관점)?

당신이 미술사를 정확히 이해했다면 단일성, 단순성, 명확성, 수행적인 느낌 등, 이것들은 20세기의 "Mark Rothko"의 "Meditationstafeln"에서 찾을 수 있다.

Guenther Uecker는 공간, 빛, 움직임, 그리고 시간을 표현하는데, 이는 그가 직접적으로 선불교에서 영향을 받았음을 보여주고 있다.

Yves Klein 역시 상징적인 색채인 IKB(International Klein Blue)를 통하여 새로운 개념의 작품들을 보여주고 있는데, 이는 수행과 밀접한 관계가 있는 것으로 볼 수 있다.

서양적 사고는 항상 완벽한 형태, 그리고 완벽한 조화, 우수한 상징을 찾기 위해 노력한다. 하지만 동양적 사고는 모든 것이 자유롭게 사유되며, 관념적이기보다는 창의적으로 모든 것을 수용하고 이를 표현하는 것 같다.

마치 수행자의 모습처럼, 윤양호는 작품 속의 도형과 색채를 통하여 최고의 정신성을 보여주고자 하고 있으며, 나아가서 예술의 가치와 삶의 가치가 동행하는 새로운 모습의 방향성을 제시하고 있는 것으로 보인다.

수행적인 삶의 방식을 수용하며 예술가의 길을 걸어가는 그가, 독일에서 이러한 개념의 작품들을 통하여 진정한 삶의 가치를 찾아가는 길을 제시하는 것으로 생각되며, 이는 시공간을 넘어선 최고의 지향점이 될 것으로 보인다.

2002 Luisa Hausen gallery, view, Germany

윤양호의 채색된 원圓에 대한 탐구

박래경(미술평론가)

특정 형에 대한 인간의 관심은 인류역사상 되풀이 되는 것으로 시간이 지날수록 그 중요성을 더해 가는데, 그중 특히 원圓에 대한 관심은 어느 것에 비할 바 없을 정도로 지속적이다. 이것이 의미하는 바는 원이 사람들의 관심을 특별히 끌어들이는 힘이 있다는 점이다. 따라서 원에 대한 관심은 과거 인류 못지않게 현대인에게도 지대하다 할 것이다.

원이라는 극단적으로 단순화된 형태 속에 인간과 사물, 생명과 우주를 망라하는 통합적인 의미의 힘의 상징이 들어 있다는 믿음은, 과거 다양한 문화권에서 일찍부터 제시되어 왔으며, 특히 현대인들에게 또 다른 함축적인 차원에서 큰 의미를 가진다. 단편화되고 분열되고 해체되는 인간정신의 현 상태에 하나의 통합원리로서 내세울 수 있는 것이 다름 아닌 원이기 때문이다.

독일 뒤셀도르프 미술 아카데미에서 그림 공부를 마친 윤양호尹良浩가 선보이는 것이 바로 절대형태로서의 원(Kreis, Circle, 圓)에 대한 모색이다. 사유와 명상의 대상이 되어 왔던 원을 시각적 언어의 기본 형태로서 극대화시킨 작품들이 그것이다. 압도적인 크기의 원, 적색 혹은 청색 일변도의 강렬한 단일 색채감을 각인시키는 그의 일련의 작품들은 정신적으로나 시각, 지각상으로 사람들의 주의를 집중시킨다.

전시회에 소개되는 윤양호의 작품에는 몇 가지 면에서 특기할 만한 사실이 포함되어 있다. 먼저 미니멀한 형태가 가지는 압도적인 크기의 원은 그 완벽한 윤곽에서 위력을 찾아 볼 수 있다. 나아가서 대비 색상에 의한 바탕과 원의 긴장에서 원의 위력을 다시 한 번 실감케 한다. 다른 경우에서는 원이 동심원의 이중적 윤곽을 암시하기도 하고, 또 때에 따라서는 마치 과녁의 원둘레처럼 그 층을 다양화하기도 한다.

한편으로 윤양호의 원은 살아 움직이는 내적 에너지의 표현으로 가득 차 있다는 사실을 어렵지 않게 감지할 수 있다. 한마디로 기氣가 충만한 원의 팽팽한 모습이 감지되는 것이다. 그러한 원의 표현을 위해 그는 여러 가지 방법을 채택하고 있다. 캔버스에 아크릴로 종횡무진 붓 자국을 내거나 한지와 같은 이물질異物質을 바르거나 찢는 방법에 의해 실제적으로 시간과 행위의 연속적인 궤적을 형상화, 가시화시키고 있는 것이다. 더욱이 다양한 표현상의 모색 중에는 예리한 원의 윤곽과 대비되는 원 외부의 여러 가지 차등화된 표현이 있다. 마치 먹의 붓자국 같은 그리기나 꼴라쥬 기법으로 가져다 붙이는 이물질의 혼합재료 사용은 원의 내면 에너지를 대체해서 표현해 주는 암시적인 표현방법에 해당되기도 한다.

이렇듯 그의 원에 대한 표현은 원 내부 또는 외부에서 원의 움직임 또는 시간성에 대한 암시로서 여러 가지 조형상의 재료와 기법을 사용한 조형언어를 부각시키고 있다. 그런데 그런 움직임의 힘이 내포된 원 사이에 조용히 드러나 있는 원이 있다. 그 원은 정적靜的이고 그야말로 정적靜寂 그 자체이며, 따라서 무無이고 허虛이지만 그래서 완전하고 영원히 완결되는 그 자체로서 사유와 명상의 대상이 되는 원의 표상에 해당되는 것이다. 여기에서 있고 없음에 차이가 없고 가고 옴에 차이가 없는 초시공간으로서 단일 색감이 띠고 있는 원 그 자체가 드러나며, 그 효과를 위해 주위의 색이 화합으로 가까이 오고 드디어 화음을 연출한다. 그의 원이 보여주는 다양한 표정이 역력하다.

이와 같이 충일한 에너지의 집합으로서의 원일 뿐만 아니라 역설적으로 편안과 안정, 완전과 영원의 기호화로서의 의미를 그의 원 작품들에서 볼 수 있다. 있음에서 없음으로, 있음과 없음의 상호 순환관계에서 우주적 법칙을 읽고 있는 이 예술가의 정신적인 토대를 여기에서 읽을 수 있다. 그리고 평상시의 생활이 정신의 풍요로운 자양분이 되어 주고 있음을 보여준다.

그렇다면 이 예술가가 독일에서 공부하며 원에 천착하게 된 계기는 무엇일까? 원래 한국에서 비디오 설치작품을 해온 그가 1996년 독일로 건너간 후 그림으로 방향을 바꾸면서 그가 모색한 중심과제는 원에 대한 컨셉concept의 정립이었다. 그것은 또한 움직임과 시간성에 대한 지대한 관심을 회화라는 매체 속에서 재확인하는 하나의 필연적인 과정이라고 말할 수 있다. 그러한 자신의 생각을 극적이고 절제된 형식으로 보여줄 수 있는 것이 기하학적 기본형이며, 그중에서 의미 상징 내용을 풍부히 담고 있는 것이 다름 아닌 원형의 원에 해당한다는 점을 실감한 것 같다.

동서양의 문화에서 다 같이 찾아볼 수 있는 형태상의 원에 대해 동양문화, 특히 한국인의 원에 대한 자기각성으로 이어지게 되고, 나아가서 동양인의 원에 대한 사유의 깊이를 하나의 자산으로 발견하기에 이른 것이다. 즉 자기 객관화가 여기에서 이루어진 것이라 할 수 있다. 동양의 불교, 특히 선불교禪佛敎에서 깊은 깨달음의 원리가 담겨 있는 원의 의미를 그는

2002 Luisa Hausen gallery, view, Germany

자기 나름대로 심화시켜 나아갔던 것이다. 그의 작품 속에는 그러한 종교적이고 철학적인 원의 의미가 정신적, 육체적으로 체화되어 있음이 드러나 있다. 그가 독일에서 작업지원 장학금을 받아 1년간 작업하게 된 시기(2001-2002)의 작품이 그간의 사정을 잘 전해 준다.

그러나 한편으로 서양문화를 접하게 된 그에게 있어 서양인의 원에 대한 생각은 그냥 지나칠 수 없는 것이었다. 만다라 Mandela, 만돌라Mandorla와 같은 천상세계와 지상세계가 만나는 서양인의 원에 대한 또 다른 생각, 특히 중세 기독교 미술에서 찾아볼 수 있는 서양인의 원에 대한 신성한 기본사고가 단순히 둥근 형태, 또는 그것의 준 형식으로서의 살구씨같이 긴 만돌라 형식에서 진하게 함축되어 있음도 그가 그곳에서 보고 익힌 원에 대한 인식에 포함될 수 있다.

이러한 원을 중심으로 한 서양문화의 탐색은 그로 하여금 동양의 원에 대한 생각, 동양문화에서 차지하는 원에 대한 생각을 더욱 더 심화시켜 가도록 했음에 틀림없다. 그의 작업이 점차 원이라는 주제를 중심으로 다양하게 전개되어 가는 까닭이 여기에 있다고 하겠다. 객관화 과정을 통한 자기 발견이라고 할까, 이 작가의 작업에는 그러한 탐색의 여정이 보인다.

Search of Yoon, Yang-Ho of Spirit Colored Circle

Park, Rae- Kyong
(Art Critiker, Korea)

The interest of man on special form is repeated in the history of mankind that adds the importance even more as time passes by. But, in particular, the interest on circle is incomparably sustainable and has special strength to attract interest of people depending on the dontents of implication. Therefore, the interest on circle is as significant to human kind as for the peoplein the past.Under the extremely simplified form in circle, there is a belief that there is a symbol of power that integrates all humans, objects, lives and universe. Sucha belief has benn presented from the early times in many cultures, and in particular, it has asubstantial meaning in the aspect of another implication level to the people of today.

Under the current condition of human spirit that simplified, disintegrated and dismantled, circle is one that can represent one of the integration principles. Yoon, Yang- Ho who completed the drawing study at Duesseldorf Art Academy will display the work in seeking the circle as the absolute form while opening his work exhibition in Korea.Ciecle has benn the subject of liberty and meditation has benn maximized inthe works as the basic form of visual language. His works of circle with the overwhelming size and circle that impresses the people with the powerful single color

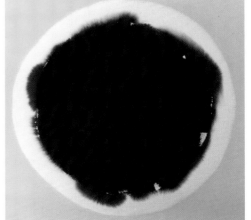

Meditation
— Tusche, Acryl on canvas,
100cm x 100cm,
100cm x 100cm. 2002.

tone of red or blue allow people to on spiritual, visualand perceptional points. In the works of Yoon, Yang-Ho introduced at the exhibition includes some specific facts in several aspects in the course of searching on circle. First, the overwhelming size of circle displays the power on its perfect contours. Furthermore, in the tension of circle and the basis on colors in contrast, the power of circle is on again visualized. For other cases, thecircle implies the dual contours of concentric circle, and for other times, it diversifies the layer like the suuounding area of target. In the circle of Yoon, Yang-Ho, however, it is easily sensed the fact that the circle is full of expression of the living internal energy. In one word, the elastic appearance of circle that is full of spiritual energy is all the more sensed. In order to express such an expression of circle, he selects several methods. He uses the brush in any way he wanted with the acryl on the canvas, or apply or tear the foreign substance like Korea paper to formulate and visualize the serial locus of time and action.

Furthermore, in the search of diverse expression, there are expressions that can be diversely differentiated for the outside of the circle contrasted in the contour of sharp circle. Drawing with the ink bursh or using the mixed substance of foreign substance attached with the Collage technik is applicable to the implied expression method that express in replacement of internal energy of the circle. As such, his expression on circle is an implication on moverment of circle from inside or outside of the circle or the time that the formative language using the material and technique is ernerged. However, between the circles containing the power of moverment, there is a calmly displayed circle. The circle is literally a quiet one and is and it is in and itself a nothing and empty, but it is perfect and perpetually complete and is applicable to the symbol of circle subject for speculation and meditation.

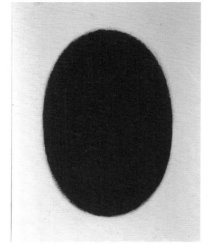

Acryl on canvas, 40cm x 30cm, 2002.

Existence and non-existence herein is the time space with no difference with the circle itself with single color tone itself is appeared. For the effect, the surrounding colors come in harmony to create the chord. There are clear and diverse expressions shown in his circles. As such, his works demonstrate the meaning of circles as the signal of convenience and stability, perfection and perpetuity in contrast not only is the circle as the group of fully charged energy. From existence to non-existence, and in the mutual circular relationship of existence and non-existence, we are able to read the spiritual foundation of this artist who is reading the rules in universe. And, we were able to see that such a spiritual foundation has benn the rich soil for the

normal life itself, grave interest on moverment and time as well. The one that can display in the extremely moderated form is the geometrical basic form, and the one that richly containing the details of implication symbol is realized as the point applicable to the circle.

Circle that can be seen in both the west and east culture is actually led to the selfreflection on circle of Asian culture, in particular for Koreans. And furthermore, the depth of speculation on circle of Asia, particuarly the Zen Buddhism, the further ahead of Won Buddhim, the meaning of circle that is the principle of deep faith has been deepened for his own. In his work, such a meaning of religious and philosophical circle is demonstrated into physical and mental state. The works of periord(2001~2002) for one year with the scholarship for work grant in Germany speaks well of his situation. For this artist, what is the opportunity to attach to the circle while studying in Germany ? He was working on installation of video in Korea. But he turned the direction into drawing after he went to Germany in 1996 and established the concept on circle.

That may be said as the course inevitable that reconfirms in the media of painting that has the however, for him who faced with the western culture, the though on circle by the westerners would not just pass by him. Another thought on circle of westerners with the ground world like Mandela or Mandoria, in particular, the basic thinking on circle of westerners found in the art of medieval Christian arts is in simple round form or its dual formation that is compressed thickly in the long Mandela formation like the seed of apricot would be included in the recognition on the circle that he saw and familiar with there. The search of western culture on the basis of such a circle clearly deepened the thought on the circle of Asian people and the thinking of circle taking in the Asian culture. That is why his work more and more undertake the theme of circle in diverse style. The works of this artist shows such a journey of search like the self-discovery through the objectiveness course.

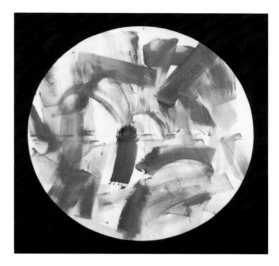

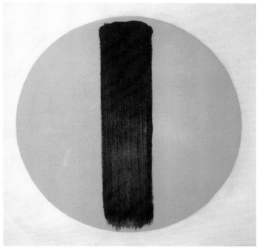

Meditation
— Acryl on canvas,
160cm x 160cm, 50cm x 50cm. 2002.

ZEN and MONOCHROME

Walter Jansen (Kunstkritiker, GERMANY)

Erlauben Sie mir vorweg Ihnen einige Eckdaten zu nennen Sie determinieren das Lebens des Künstlers Yang ho Yoon und erklären, warum ich heute Abend zu Ihnen spreche.

Yang ho Yoon wurde 1965 in Seoul Korea geboren. Drei Jahrzehnte später finden wir ihn als Student der Malerei an der Kunsthochschule in Braunschweig.

1999 wechselte er an die Kunsthochschule Düsseldorf und war zuletzt bis 2002 Meisterschüler bei Professor Federle.

In dieser Zeit gewinnt er den Förderpreis der Gemeinde Odenthal und wurde für ein Jahr Scheunenkünstler.

2002 kehrte Yang ho Yoon nach Korea zurück, wurde Dozent und schließlich Professor an der Won Kwang Universität im Fachbereich Dhyana und Bildende Kunst und

ja und kehrte 2006 mit einigen seiner Studenten nach Odenthal zurück. Er organisierte eine Ausstellung koreanischer Kunst in dieser Bergischen Gemeinde

Und seit dieser Zeit sind wir uns bekannt, seinem Wunsch heute Abend hier etwas zu seinem künstlerischen Werk zu sagen, bin ich gerne gefolgt.

Wenn man nun, kurzfristig gebeten wird, zu einer solchen Ausstellung einführend zu sprechen, dann versucht man immer wieder, die Aufgabe vor Augen, das Gelingen

steuernd zu bedenken, man versucht Widerstände, gewachsen aus dem Inhaltsverständnis und Spannungen, geboren aus der besonderen Situation, aufzulösen.

In seiner ausgeprägtesten Form führt dieses Denken in eine dynamische Geschäftigkeit. Man wird ein Getriebener und befindet sich in einer Unrast, wo eher eine ruhige Gelassenheit der Sache dienlicher wäre

Der Begriff Dhyana wir hörten ihn schon, beschreibt nun einen Gegenentwurf zu der eben von mir beschriebenen Haltung. Und Dhyana, so habe ich von Herrn Professor Yoon gelernt, wird beschrieben, als ein immerwährendes Bemühen, auch beim Vollzug alltäglicher Tätigkeiten, eine innere Ruhe und Geistfreiheit, zu erlangen, die es zu bewahren und zu steigern gilt.

Im Ideal tritt der Mensch in einen geistigen Zustand kontemplativer Gelassenheit ein und zwar durch undauch im Vollzug alltäglichen Handelns und Arbeitens.

Meine Damen und Herren, in einer solchen Welt, so stelle ich es mir vor, lösen sich die Extreme auf, verlieren die Dualitäten an Schärfe. Das ganz andere kann in seinem Sosein einfach dann angenommen werden.

Für uns im westlichen Kulturgefüge aufgewachsene Menschen ist das eigentlich etwas Ungeheuerliches und im täglichen Miteinander kaum nachvollziehbar.

Die Vernunftbezogenheit unseres Denkens, das Umgehen mit Wenn – Dann - Beziehungen, die das Gegenüber stets als Reibungsfläche geradezu benötigen, ist so stark, dass wir auch der bildenden Kunst und ihren Exponaten in der Regel analysierend begegnen.

Wir billigen den Werken der Künstler Sinnen- und Sinnhaftigkeit zu, die es unsererseits zu entschlüsseln gilt. Bildbetrachtung ist auf und vor diesem Hintergrund und im Wissen um die Entstehungsdeterminanten der Werke Dekodierung, Analyse, Klassifizierung, Zuordnung.

Überprüfen Sie sich selbst. Quadratische Formate mit eingeschriebenen Kreisen, gegensätzliche Farbigkeit, monochrome Flächen in Verspannung zu rhytmisierter Farbigkeit, Minimalismus, Konstruktivismus Psychogramme.

DenKünstlernamen kennen wir, seine Lebensumstände, Material, Größe, Zeit, Schule, Lehrer haben wir gesprochen alles spielt eine Rolle Aber tut es das wirklich? Sind Dekodierung, Analyse, Klassifizierung, Zuordnung substantiell?

Nun denke ich, wir können die Kunstwerke eines anderen Kulturkreises nicht mit dieser europäischen Elle messen. Unsere Vorgehensweise, unser Maßstab würde den hier gezeigten Arbeiten aus Korea nicht gerecht. Aber anders vor zu gehen, das ist so schwer.!

Meine Damen und Herren, ich vermag diesen Zwiespalt zwischen fernöstlicher Anspruch, was die Haltung und Wertung betrifft, und westeuropäischem Verhalten, was den Zugang betrifft, nicht aufzulösen.

Das einzige, ich kann mich um eine Annäherung an diese Kunst bemühen. Ich kann versuchen hinzuhören und vor allem hinzuschauen um dann meine Sicht darzustellen und zu referieren

Ob Sie damit etwas anfangen können?

Sei ´s drum, ich probiere es einfach.

Ich glaube für Herrn Yang ho Yoon, war es, nach allem was ich erfahren habe, das Entscheidende, die Arbeiten zu erstellen. Wichtig war für ihn sich in ein Tun zu begeben, und sich so in der Arbeit auf dem Weg zur Freiheit des Geistes, zur Dhyana zu disziplinieren.

Damit meine ich, dass für den Bildner, den Künstler der Weg das Ziel war.

Sein künstlerisches Tun, die Handlungen in der rechten Haltung zu vollziehen, war der eigentliche Akt, war die Übung im Bemühen um Vervollkommnung.

Dieser Denkansatz erlaubt mir nun den Schluss, dass die hier ausgestellten Arbeiten Spuren kontemplativen Bemühens in sich tragen müssen.

Als solche haben sie dann für mich den Charakter von Ikonen.

Damit erhält, was auf dem Weg kontemplativer Meditation als sichtbares Ergebnis entstand, nämlich die künstlerische Arbeit, eine meditative Dimension. Und die vermag sich, so glaube ich, bei rechter Begegnung dem Betrachter erneut zu erschließen. In ihrer Präsenz laden diese Bilder dazu ein, dass Bewusste und das Unbewusste zu einer Freiheit des Geistes zu vereinen

Für den Betrachter, für den der sich in die Arbeit versenkt, kann dies eine Tür mit Schlüssel zum Zentrum der Dhyana werden.

Als Ikone ist das Bild also Hilfsmittel, Medium um den zur Geistfreiheit hin notwendigen Abstand zu gewinnen. Es gilt sich von blockierenden weltlichen Sorgen und Dingen zu lösen, um auf dem Weg zur Geistfreiheit voranzugehen, was ja das Ziel ist.

Damit habe ich um umrissen, welchen Stellenwert ich den Arbeiten Yang ho Yoons zumesse.

Es wäre nun an der Zeit die Tragfähigkeit dieser Gedanken und Überlegungen exemplarisch wenigstens an einer Arbeit oder einer Gruppe von Arbeiten selbst zu erfahren. Aber das meine Damen und Herren, ist eine Leistung, die Sie nur ganz alleine vollziehen können sich meditativ mit den Arbeiten
auseinander zusetzen Dazu wünsche ich Ihnen Mut und Kraft.

Sollte Ihnen aber das Vernissageambiente heute Abend dazu den Weg versperren, dann kommen Sie doch einfach noch einmal wieder, wenn es in diesem wunderschönen Haus ganz still ist.

Ich danke Ihnen, dass Sie mir zuhörten..

ZEN AND MONOCHROME

우리의 눈에 보이는 모든 것들은 우리에게 새로운 생각을 가져다주며, 그 새로운 생각은 또다시 새로운 관계성을 형성하는 특별한 체험을 창조한다.

윤양호가 자주 사용하는 원형은 우리에게 선禪적인 체험을 하게 한다. 윤양호의 원상은 일상에서의 친숙함과 더불어 무엇인가 새로운 생각을 하게 하는 특징을 선명하게 보여주고 있다. 그가 이야기하는 선적인 사상들은 일상에서 내면을 관찰하고, 그 파동에 의하여 생긴 에너지들이 다시 세상을 향해 도전할 수 있는 힘을 가져다준다.

현대사회는 매우 복잡하게 변화하고 있다. 그런데 오히려 내면을 통찰하는 그의 사상이야말로 진정한 삶의 변화를 이끌어 내고 있다. 삶의 과정에서 경험하는 많은 내용들은 결국 하나의 목적을 향해 가고 있다. 서로 다른 문화 속에서 살아가는 우리에게 던져주는 그 목적의 공감대는 분별을 떠나 공유하는 마음이다.

Walter Jansen
(미술평론가, 독일)

Meditation
– Tusche, Acryl on canvas,
100cm x 100cm, 2000.

Meditation
– mixed media on paper,
30cm x 30cm, 2002.

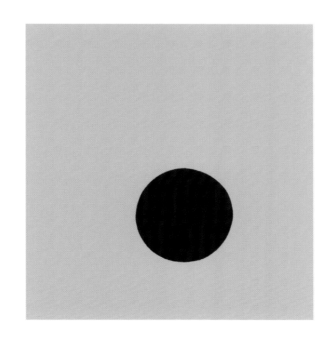

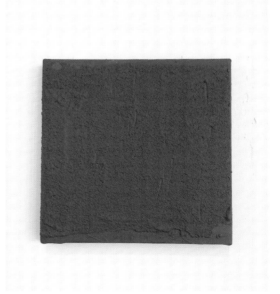

우리는 늘 '언제?, 무엇을?'이라는 이분적이며 이성적 사고의 구조 속에서 문제를 접근하고 해결하고자 노력한다. 그러나 윤양호는 지금 이 순간 자신을 인식하고 느끼며 행동해야 한다고 주장하고 있다. 이성적인 판단만의 오류를 떠나 우리에게 통합적인 사고를 해야 할 것을 묵시적으로 제시하고 있는 것이다.

그의 작품에서 외형적인 화려함이나 관계성들은 쉽게 찾을 수가 없다. 도리어 그의 작품들은 근원적으로 우리에게 심리적 자극을 주어 현재 자신의 마음을 문득 돌아보게 하는 힘이 내포되어 있다.

따라서 정신성을 강조하는 그의 작품들은 오로지 새로운 개념과 관점에서 접근해야 이해가 가능하다. 암호를 해독하듯이, 자신의 마음을 해독해 가듯이.

이것이 내가 본 윤양호 예술의 선禪적 특성이다.

현대미술에 끼친 선禪사상의 영향[*]

-선禪과 단색화를 중심으로-

윤양호

I. 서론

현대미술의 변화 과정에서 중요한 역할을 한 내용 중의 하나가 선禪사상이다. 1950년대 전후 서양의 미술은 대변혁을 시도하는데, 그 배경에는 두 번의 세계대전을 겪은 아픔을 치유하고자 하는 시대적인 정서를 표출하려는 노력이 자리하고 있다. 전쟁은 기존에 확립된 가치를 송두리째 잃어버리는 것이었다. 인간의 존재 가치가 어떤 사상, 종교, 이념 등에 의하여 부정되고 인간의 욕망이 자신들을 파괴시켜 버리는 과정 속에서 많은 예술가들은 마음의 치유에 관심을 갖게 된다. 이러한 시대적인 배경 속에서 선사상은 그들에게 새로운 방향성을 설정하는 데 큰 원동력이 되었다.

* 이 논문은 2007년도 정부재원(교육인적자원부 학술연구조성사업비)으로 한국학술진흥재단의 지원을 받아 연구되었음(KRF-2007-000-A00301).

많은 예술가들은 자신의 내면을 관찰하여 자신의 존재가치를 다시 확인하고자 하였으며 나와 타자, 나와 자연이 둘이 아니라는 인식을 하게 된다. 이분법적인 사고의 틀에서 벗어나 서로 다름을 인정하고 나아가서 서로가 소통할 수 있다는 희망을 갖게 되었다. 이는 대상에 대한 인식의 변화를 가져오며, 대상은 더 이상 표현의 주체가 아닌 자신의 마음을 볼 수 있는 매개체로서 역할이 변화하게 된다.

예술가는 대상에 대한 관조를 통하여 무엇을 표현하고자 하였는가? 이러한 인식의 변화를 미리 예견하고 대상에 대한 인식의 새로운 방법을 제시한 칸딘스키는 예술의 정신성을 강조한다. 그는 예술가는 대상을 모방하는 것에서 벗어나서 자신의 마음의 변화를 깊이 성찰하여 표현해야 한다고 말한다. 시대의 변화를 선도하는 그의 노력은 예술의 개념에 많은 변화를 가져왔으며, 더불어 예술에서의 정신성을 강조하는 결과를 가져오게 되었다.

예술에서 정신성을 중요하게 생각하는 인식의 변화는 선사상의 수용과 체험에서 비롯되며, 외형적인 표현보다 작가가 대상을 보며 느끼게 되는 마음의 깊이를 통하여 서로 교감하게 되는 것으로 변화하게 된다.

본 논문에서는 선을 통하여 인식하게 되는 마음의 다양한 특성들이 예술에서는 어떻게 이해되고 표현되는가를 조형적, 미학적, 사회적 관점에서 살펴보고자 한다. 특히 모노크롬회화에 나타나는 선적 관점들을 보여주는 마음의 중요성을 살펴보고자 한다. 나아가서 마음의 변화는 어디에서 오며, 왜 그 마음은 한 곳에 머무르지 않고 사라져가며 다시 다른 마음으로 나타나는가를 분석하여 다양한 마음의 특성과 예술의 관계성을 찾아보고자 한다.

II. 마음과 대상에 대한 관점

1. 선(禪, ZEN)의 역사

선은 고대 인도의 명상법인 요가yoga에서 비롯되어 붓다의 명상과 정각正覺을 통하여 새로운 불교의 실천 수행으로 이루어진 것이다.

선의 원어는 jhana(산스크리트어), dhyana(팔리어)이며, 그 음역인 선나(禪那, dhya-na), 선사禪思를 줄인 말이다. 선의 원어는 '숙고하다, 심사深思하다'에서 파생된 명사이고, 현대어로 명상瞑想, 주의注意라고 번역할 수 있다. 간다라 또는 마투라 등에서 출토된 불상을 보면 눈을 반쯤 뜬 불상뿐이다. 불교에서는 눈을 뜨고 좌선하는 것이 일반적이다. 따라서 선의 역어는 명상(瞑想; 눈을 감고 생각하는 것)보다 주의(注意; 마음, 의식을 집중하는 것)가 적당할 것이다.

불교의 선은 요가에서 발전했지만 요가를 넘어섰다고 할 수 있다. 석존은 두 사람의 요기에게 요가를 배우고 최고의 경지를 얻었지만 그것은 마음을 제어하여 황홀상태에 있는 것일 뿐으로, 그 상태에서 깨어나면 속세의 욕망과 번뇌가 다시 일어나므로 그것은 일시적으로 마음을 제어한 상태이며 번뇌의 뿌리는 끊지 못한다고 생각하고 그것을 버렸다.

석존이 구한 요가는 누구나, 언제라도, 어디에서건 그렇게 하여 평안을 얻는 것이었다. 그것이 선이었다. 석존의 선은 지(止, samatha)와 관(觀, vipasyana)에 의해 행하는 것이며, 선인들의 요가와는 분명한 선을 그었다. 지止는 '고요, 평정', 관觀은 '세간의 진실의 모습을 보는 것'의 의미이다. 마음을 평정히 하고 안정하여 마음으로 세간의 진실을 관찰하는 것이니 지止는 내면적인 형이고, 관觀은 외면으로 향해진 형이라고 할 수 있다.[1]

선나(禪那, dhya-na)는 사유수思惟修를 뜻한다. 사유하면서 닦아간다는 의미다. 그러나 어떤 사태에 직면해서 그것을 분석적으로 생각해 가는 것이 아니라 마음을 모아 집중해 들어가며 닦는 것을 의미한다. 고요하게 내면으로 깊숙이 들어가 마음이 움직이는 모습을 보는 것이다. 결국에는 그 마음의 본래자리로 들어가야 한다.

선禪이란 걸림이 없는 자유인이 되는 길이자, 자기 안의 무한한 능력을 보고 이를 끄집어내어 창조적으로 활용할 수 있는 길로 이끄는 것이다. 내 자신 속에는 순수하고 밝은, 깨끗하고 영롱한 생명이 간직되어 있다. 언제나 누구에게나 있는 그것, 바로 그것을 보는 것이 선禪이다.[2]

2. 선사상에서의 마음

선사상에 나타나는 마음(心)의 중요한 개념들을 살펴보고자 한다.

불립문자不立文字: 언어문자를 초월한 선의 경지를 나타내기 위해 문자를 세우지 않는다는 말로, 이것은 언어문자에 집착하지 않는다는 의미이다.

교외별전教外別傳: 깨달음에 이르는 것은 언어의 길이 끊어지고(언어도단言語道斷), 마음의 길이 없어진(심행처멸心行處滅) 경지로서, 이심전심의 마음을 강조하여 말보다 마음이 중요함을 나타내는 말이다.

직지인심直指人心: 사람의 마음을 바로 가리켜 부처의 성품을 보는 것을 의미한다.

견성성불見性成佛: 인간의 참 성품을 보게 되면, 즉 깨달으면 바로 부처가 된다는 의미이다.

이는 선의 4종지라 할 정도로 선의 내용을 핵심적으로 정리한 것이다. 선은 본래 마음에서 마음으로 전하는 것을 중심으로 전수되었다. 하지만 시대가 변화하며 다양한 선 방법들이 등장하였고, 또한 일반인들도 쉽게 접하고 수행할 수 있는 방법으로 변화하고 있는 것이 현실이다.

이제 일상에서 흔히 사용하는 마음이라는 개념을 선사상에서는 어떻게 세분하여 설정하고 있는지, 나아가 세밀한 감성과 이성의 경계를 넘나들고 있는 마음의 특성들을 살펴보자.

직심直心: 순일純一하고 불순물이 없어 깨끗하고 순수한 마음. 곧은 마음. 보리심으로, 깨달음을 구하는 마음과 같음. 이것이 정토淨土일 수밖에 없다고도 함.

보리심菩提心: 무상도심無上道心, 무상도의無上道意, 도심道心이라고 함. 깨달음을 구해 불도를 행하려고 하는 마음.

심심深心: 깊은 부처의 경지를 자기 마음속에서 구하는 마음. 깊은 진리를 관하여 아는 마음. 깊이 도를 구하는 마음. 깊이 믿는 마음.

발심發心: 구도의 생각을 일으키는 것. 불도에 들어가 깨달음의 지혜를 얻으려고 하는 의지를 일으키는 것. 보리심을 일으키는 것.

진심眞心: 이상적인 인간이 갖는 마음. 대립을 초월한 마음. 참된 마음의 본체.

진심盡心: 자기의 본심을 충분히 발전시키는 것.

망심妄心: 잘못만을 일으키는 마음. 미혹한 마음. 일상의 미망심迷妄心. 그릇된 마음. 그릇된 분별심, 번뇌심.

대비심大悲心: 자비로운 마음. 위대한 연민, 동정심.

평상심平常心: 평상의 마음, 보통의 마음가짐. 평상심시도平常心是道(일상의 평범 속에서 누리는 마음의 순일함이 그대로 불도이 며, 어떤 것도 보탤 필요가 없이 나날의 생활에 최선의 진실을 다하는 것이 바로 불도의 체험이다.-臨濟錄).

염심染心: 번뇌의 마음. 더러워진 마음. 악심惡心과 유복무기심有覆無記心을 이름.

용심用心: 마음을 쓰는 것. 심득心得. 마음가짐, 배려. 마음을 움직이는 것. 불자의 수행의 마음가짐. 상존정념常存正念이라고 도 해석함.

시심是心: 시심시불(是心是佛; 인간의 마음이 부처 그 자체라는 뜻), 단 이 마음은 번뇌 망상이 끊이지 않는 단순한 마음이 아 니라 동시에 진여眞如인 절대의 이치이기도 함. 절대의 이치를 그대로 부처로 본 것으로 마음이 그대로 법신불이라고 하는 것.

불심佛心: 부처의 마음. 부처의 대자대비의 마음. 또한 인간의 마음속에 본래 갖추어져 있는 청정한 진여에 들어맞는 마음 (佛性)을 말함.

간심看心: 중국 선종에서 행하던 선법의 일종. 마음을 지켜보고, 마음의 청정한 본질을 닦는 것. 동산법문東山法門과 북종北 宗의 중심 선법으로, 곧 구체적 사물경계에서 마음을 활발하게 응용하기보다는 청정한 마음의 본질을 지키는 것에 주력 하여 궁극에 이르는 선법. 도신道信의 '하나를 지키고 움직이지 않음(守一不移)', 홍인弘忍의 '마음을 지킴(守心)' 등의 선 법은 간심 · 간일물看一物 · 간일자看一字 등 간심법을 내용으로 한 것이다.

신심身心: 육체와 정신. 5온五蘊에 적용시키면, 몸은 색온이고 마음은 수受 · 상想 · 행行 · 식識의 4온임.

섭심攝心: 마음에서 잘 알아차리는 것. 마음을 집중해 통일하는 것. 좌선을 통해 정신을 하나의 대상에 집중시켜 산란되지 않는 것.

본심本心: 일상의 건전한 마음작용. 진여(眞如: 영구불변하여 현실 그 자체인 진리). 본래의 마음. 자기의 본성.

기심己心: 자기 마음. 자기 한마음. 주체적인 자신의 마음이라는 뜻.

유심唯心: 모든 것은 마음의 표출일 뿐임. 마음을 떠나서는 모든 것이 존재하지 않는다고 하는 것. 유식사상에서는 유심唯 心과 유식唯識을 동일한 것으로 해석함. 일체유심조一切唯心造 -『화엄경華嚴經』의 중심사상으로, 일체의 제법諸法은 그것 을 인식하는 마음의 나타남이고, 존재의 본체는 오직 마음이 지어내는 것일 뿐이라는 뜻. 곧 일체 모든 것은 오로지 마 음에 있다는 것을 일컬음.

무심無心: 마음의 작용이 없는 것. 일체의 사념을 없앤 마음의 상태. 망념妄念을 떨어낸 진심.

견심見心: 마음의 본성을 철견徹見하는 것. 견성見性과 같음.

의심疑心: 어떠한 것에도 의심을 품고 대하기 때문에 앞으로 나아갈 수 없는 마음.

수본진심守本眞心: 스스로의 본심本心이 바로 부처이며, 천경만론千經萬論이 각자 본래의 진심眞心을 지키는 것만 못하다는 의미.

직지인심直指人心: 사람의 마음을 바로 가리켜 부처의 성품을 보는 것을 의미.

이상에서 마음에 관한 다양한 관점을 살펴보았다. 마음작용을 특정 개념으로 한정하기에는 모순이 있어 보이나, 선사들이 세상을 보는 관점, 즉 마음을 통하여 자연과의 관계성을 세밀하게 보여주고 있는 것 같다.

자연(대상)은 시시각각 변화한다. 자연의 변화하는 과정을 보면서 마음도 변화되어짐을 느낄 수 있다. 선사상의 관점 중의 하나인 유심唯心의 입장에서 보면 모든 자연현상은 마음의 작용이다. 마음을 떠나서는 어떠한 것도 존재하지 않는다고 보고 있는 것이다.

3. 현대미술에서의 마음과 대상

현대미술작품에 작용하는 마음(心)은 무엇인가? 하는 의문을 가지고 예술에 작용하는 마음을 찾아보고자 한다. 예술가가 어떠한 마음상태에서 자연(대상)을 관찰하고 그 마음을 어떻게 표현하여 다른 사람들에게 감동을 주고 있는가? 감동을 주는 것은 표현된 작품인가, 아니면 그 표현을 있게 한 마음인가? 과연 마음은 표현이 가능한가를 분석해 보고자 한다.

먼저 현대미술에 나타나는 미적 개념들을 살펴보자.

미의식(aesthetic consciousness, 美意識): 실재하는 것의 현상으로부터, 또는 예술작품을 제작하거나 감상할 때에 일어나는 감정. 즉 미적인 것을 수용하고 또 산출할 때 작용하는 의식.

인간의 예술적인 태도는 단순히 미적 감정에서만 발생하는 것은 아니며, 이데올로기에 의한 감정도 있다. 따라서 이 감정에 관한 의식에도 이데올로기적인 면이 있는데, 여기에 미적 감정이 수반되어 미적인 것을 수용, 예술 제작이나 감상이 가능하다.

이 감정은 인간의 역사적 발전 속에서 생겨나는데, 실재하는 것과 예술창작 양쪽으로 발전되어 나아간다. 거기에는 감지방식이나 미적 성질에 따라서, 미적인 것이라든가 숭고한 것, 비극적인 것이라든가 희극적인 것 등이 있다. 예술 작품 속에 형상화되어 표현되는 것에 대한 미의식은 감성에 의한 수용적 측면에서만 이해되는 것이 아니라 이성에 의한 능동적인 측면에서도 이해되어야 한다.

미의식을 구성하는 심적 요소로는 감각, 표상, 연합, 상상, 사고, 의지, 감정 등을 들 수 있다. 요컨대 미의식은 이러한 요소들의 복합체이다. 미의식 가운데 심적 요소는 강도의 차이를 제외하고는 일상적 경험 가운데서도 찾아볼 수 있는 것들이다.

미의식은 또한 실천적 태도로부터 구별되는 측면이 있다. 칸트(Immanuel Kant)의 소위 무관심성은 이러한 관계에서의 미의 특징을 나타내는 것이다. 미적 관점은 대상의 현실적 존재와는 전혀 무관한 정관적(kontemplativ)인 태도에서 성립되는 것이다. 그러나 미의식은 개념적이면서 동시에 창조적이다. 예술이 유희와 다른 이유도 예술은 항상 새로운 작품을 창조한다는 점에 있다.

또한 미의식은 그 창조성과 관련하여 인격성의 체험의 깊이를 특성으로 한다. 표면적으로는 관조자에게 단지 불쾌를 유발하게 하는 데 지나지 않는 대상도 그 미적 깊이에 있어서 작은 쾌감을 체험시키게 된다는 것이다.

이상에서 기술한 미의식의 특성들은 미학상 주로 예술미에 대하여 고찰되고 있지만 원리적으로는 자연미의 경우에 있어서도 타당하다.[3]

미적 관조(asthtisches betachten, 美的 觀照): 라틴어의 '관찰하다'라는 뜻에서 유래한 미학상의 용어. 미의식의 한 측면으로 대상을 논리에 의하지 않고 직접 구체적으로 파악하는 정신작용 및 그 작용의 결과를 말한다. 일반적으로 예술 창작이 미의식의 능동적 측면인데 반하여, 미적 관조는 미적 향수와 마찬가지로 미의식의 수동적 측면이다. 미적 관조와 미적 향수와의 차이는 전자가 대상의 직접적 수용활동인데 대해서, 후자는 전자의 작용을 전제로 하여 행해지는 간접적 수용이라는 점에 있다.

미적 관조는 자아와 대상 사이의 일정한 거리를 전제로 하여 성립되며, 더욱이 그것은 대상에 대한 무관심성을 전제로 하는 점에 있어서 인식론적 활동이나 실천적 활동과 구별된다. 이 무관심성을 강조하는 경우에는 미적 관조를 미적 정관으로 보는 경우가 많으나, 해석의 능동성을 강조한 사고방식도 있다. 관조는 본질상 자아와 대상 사이에 거리를 두는 데서 성립한다. 그것은 자아가 이러한 태도를 가지고 대상을 수용하는 작용이며, 이 수용성으로부터 향수와 밀접하게 결합한다.

모든 미적 향수는 '관조에 있어서의 향수'이다. 그런데 미의식에 있어서의 관조는 소위 무관심성을 특징으로 한다. 따라서 미적 관조는 미적 정관과 거의 동일하다. 일반적 용례에 따르면, 관조의 대상은 본래 가시적인 것이지만 미의식에 있어서는 관조의 대상을 이렇게 좁게 제한시킬 필요가 없다. 대상이 어떠한 것이든 그 충실성을 수용하는 것이 미적 관조의 본질이기 때문이다. 감각적 직관성을 가지고 있지 않다고 해도 넓은 의미의 직관성을 가지는 것으로 관조의 대상이 되는 것이다. 다만 관조의 개념이 조형예술에 보다 많이 적용되고 있는 것은 그 본래의 어의로 보아 당연한 것이다.

감상도 관조나 향수와 마찬가지로 수용적 미의식을 가리키지만, 이는 주로 예술의 경우에 적용되며 특히 대상에 대해 적극적인 가치 인식의 의미를 포함하는 것이므로 엄밀한 미학의 용어로서는 그다지 사용되지 않는다.

칸트(Immanuel Kant)와 쇼펜하우어(Arthur Schopenhauer) 이래로 근대미학에서는 관조를 예술작품이나 미학 현상들에 대한 고유한 미적 지각으로 간주한다. 관조에서는 사물의 장소, 시간, 이유, 목적에 대한 일상적인 관찰이 차례로 중지되면서 사물의 순수한 본질이 직접 파악되는데, 따라서 정신은 스스로를 망각한 채 직관 속으로 침몰하여 목적도 고통도 시간적 압박이 없는 순수한 인식주체가 되는 것이 쇼펜하우어의 관조에 대한 고전적인 정식화이다.[4]

이상으로 짧게나마 서양의 미적 관점을 살펴보았다. 역사적으로 시대나 지역, 문화에 따라 다양한 예술을 지향하여 현재에 이르고 있으므로, 그들이 주장하는 미적 가치가 조끔씩 다르게 나타나고 있는 것을 발견할 수가 있을 것이다.

이러한 역사적 과정 속에서 선사상이 현대미술에 새롭게 인식되기 시작하면서 예술가들은 대상에 대한 인식이 대상과의 유사성이나 표현적 일치함에 관련된 것이 아니라 사물을 인식하는 마음에 있다고 생각하기 시작하였다. 그 마음은 어떠한 마음인가 하는 의문은 항상 존재한다. 모더니즘적 관점에서 대상의 선택은 예술가에게 중요한 부분이었다. 즉 어떠한 대상을 선택하는 순간 그 마음은 이미 대상과의 관계성이 확정된다고 보기 때문이다. 다시 말해 대상의 표현을 통하여 대상을 보는 예술가의 마음을 드러내고자 하였던 것이다. 따라서 대상을 관찰하여 느껴지는 미적 관조를 통해 표현되는 작품들은 예술가에게 자신의 능력과 세상을 보여주는 중요한 방법이었다. 하지만 1950년대 전후 예술가들에게 선사상의 내용들이 새롭게 인식되기 시작하면서 대상에 대한 관점이 변화하게 된다.

예술가들이 정신성에 관심을 두기 시작하면서 예술의 중심이 대상에서 마음으로 이동한 것이다. 더 이상 대상의 형상에 구애됨이 없이 대상은 마음작용을 인지하는 중간적인 위치를 갖게 되었다. 대상의 선택보다 더 중요한 것은 대상을 인식하는 마음작용이며, 이 마음작용을 표현하는 것이 현대미술에서 중요한 특징으로 자리매김하게 된 것이다. 이러한 예술가들의 대상에 대한 인식의 변화는 미학의 시대적 패러다임을 변화시키기에 충분하였으며, 나아가서 예술뿐만 아니라 사회 전반에 큰 영향을 미치게 된다.

III. 예술작품에 나타나는 선사상의 미학적 특성

1. 현대예술에서 선사상의 영향

현대예술에 선사상이 접목되면서 나타난 가장 큰 특징은 형상이 점차 사라지고 자연(대상)의 본질을 추구하기 시작하였다는 점이다. 이러한 변화를 가져오는 데 기여한 선사상은 무엇이었을까?

네덜란드에서 태어나 선사상과 현대예술을 전공하여 박사학위를 받은 Helen Westgeest(1958~)는 그의 논문「Zen und Nicht Zen, Zen und die Westliche Kunst」에서 선사상이 서양 현대미술에 미친 영향을 살펴보고 있다.

즉 선사상의 도입은 19세기 말에 이루어졌으며, 20세기 중반을 넘어서면서 현대예술(Moderne Kunst)에서 기반(정신적)으로 재구성되었다고 보고 있다. 특히 기존의 예술에서 표현하던 대상의 외형에서 예술가의 내면으로 그 중심이 이동하였는데, 여기에 큰 역할을 한 사상이 선이었다는 것이다. Helen은 선의 특징을 고정된 것이 없는 것으로 보고 있으며, 이러한 사상에 의하여 현대미술이 변화해 가고 있다고 보았다.

또한 Hans Guenter Golinski(1940~, Germany)는 그의 논문「Grenzenlos offen! Nichts Heiliges, Die Westliche Kunst und die Rezeption von Zen」에서 "많은 예술가들이 예술에서의 형상과 마음을 표현하는 것에 대하여 의문을 가지고 있는데 여기에 해답을 제시한 것이 선사상이다"고 말하고 있다. 아름다움은 형상에서 오는 것이 아니고 마음에서 오는데, 그 마음은 대상을 관조함으로써 느낄 수 있다고 보고 있다. 선사상의 특징은 경계가 없이 열려 있으며, 그로 인하여 많은 예술가들이 선의 세계에 들어가기를 바라고 있다고 그는 진단하고 있다.

스위스의 저명한 학자인 Helmut Brinker는 그의 대표적인 저서『Zen Masters of Meditation in Images and Writings』에서, "선사상의 전통은 '선사가 되기 위해서는 자신의 내면을 관찰해야 한다'고 보며, 그것은 지혜를 발현하는 자리이다"라고 말하고 있다.

이밖에도 많은 학자들이 선사상의 특징에 대하여 논하고 있다. 이제 서양 학자들이 이해한 선사상의 내용들이 현대미술에서는 어떻게 이해되고 표현되었는가를 작가의 작품을 통하여 살펴보고자 한다.

2. Yves Klein의 작품에 나타나는 선사상의 미학적 특성

Yves Klein(1928~1962, 프랑스)은 부모가 예술가였다. 그의 아버지 Fred Klein은 형상을 표현하는 화가였으며, 어머니 Marie Raymond는 이란사람으로 추상미술을 하였다. Klein은 어려서 파리의 이모에게 보내져 성장하게 된다. 그의 이모는

그가 죽을 때까지 경제적인 후원을 하며 그가 작품 활동을 하는 데 큰 도움을 주었다. 그의 부모는 2차대전 중에 죽었으며, 이후 동시대 예술가 Hans Hartung, Nicolas de Staël과 교류하며 예술가가 되기 위한 생각을 갖게 된다.

1947년 유도를 배우기 시작하였으며, 약 1년 동안 이모의 책방에서 아르바이트를 하며 생활을 하였다. Klein은 이 당시 처음으로 추상적인 작곡 〈Symphonie Monoton Silence〉를 하게 된다. 그가 유도를 하는 과정에서 정신과 육체의 동일성에 대하여 인식하게 된다. 1948년 그는 〈Rosenkreuzertums〉[5]을 공부하기 시작하면서 인식의 변화가 오기 시작한 것으로 보인다. 이후 1952년 처음으로 일본을 방문하게 된다. 그는 동경에 있는 Kōdōkan 유도학교에서 본격적으로 유도를 배우게 된 것이다. 1953년 드디어 유도 공인 4단에 오르게 되는데, 유럽인으로서는 최고의 단계였다. 여기서 중요한 것은 그가 선사상에 매력을 느끼기 시작하였다는 점이다.

정신적인 작용이 현재 존재하는 시간과 공간을 지배한다는 것이었다. 이러한 인식은 앞으로 진행될 그의 예술에서 중요한 예술정신으로 승화하게 된다.

일본의 교토칸 유도학교는 특히 선의 정신성을 강조하는데, 대상에 대한 직관적 감각들을 향상시켜 주고, 시공간에 대한 새로운 인식을 하게 해주며, 이를 통하여 인식의 변화를 가져오게 하였다. 이러한 경험들은 그가 예술을 행하는 데 있어 중요한 역할을 하게 되었다.

선사상에 심취하기 시작한 Klein은 1958년 4월 28일 갤러리 Iris Clert Paris에서 Le Vide(Die Leere, 공空)를 주제로 전시회를 열게 된다. 그가 인식하는 공이 무엇인가를 살펴보면, 인식의 전환을 통한 새로움의 발견을 찾을 수 있다.

Klein은 자신이 느끼는 것을 관객들과 공유하기를 기대한 듯하다. 공유를 위하여 가능한 방법들을 찾아나서는데, 그 방법들로는 Monochrome, Happening, Body Art, Minimalism und Earth Art 등이 있고, 공은 이러한 예술의 사상적 배경이 된다. 즉 공사상을 서양적 관점의 이분법적인 사고를 통합하는 것으로 인식한 것이다. 상대적인 관점에서의 이해가 아니라 절대적인 인식을 위하여 필요한 것이 무엇인가를 찾아가고 있는 과정에서 공에 대한 개념은 강한 느낌으로 인식되기 시작한 것 같다.

공을 주제로 한 작품을 살펴보면, 네 개의 서로 다른 벽면과 공간에 커튼을 쳐서 다른 공간으로 느끼게 하고 있으며, 다른 하나는 벽면에 사각형의 빈 박스를 만들어 설치하였으며, 다른 하나는 벽면에 약간 공간감의 변화를 주고 있으며, 마지막 하나는 벽면에 흰색 줄을 그어 변화를 주고자 하였다. 이러한 벽면의 변화를 통하여 그는 사람들의 인식도 마찬가지로 고정된 사고에서 벗어나서 변화하여야 한다고 주장하고 있는 듯이 보인다. 즉 의식과 무의식(Bewusst und Unbewusst)의 경계에서 어떠한 감성과 느낌을 가지느냐에 따라서 다르게 인식하게 되고 그 자체가 변화의 원동력이라고 말하고 있다.

Klein의 작품 속에 나타나는 선사상적 마음(心)은 무엇인가를 보겠다.

심심深心: 깊은 부처의 경지를 자기 마음속에서 구하는 마음. 깊은 진리를 관하여 아는 마음. 깊이 도를 구하는 마음. 깊이 믿는 마음.

유심唯心: 모든 것은 마음의 표출일 뿐임. 마음을 떠나서는 모든 것이 존재하지 않는다고 하는 것. 유식사상에서는 유심唯心과 유식唯識을 동일한 것으로 해석함.

섭심攝心: 마음에서 잘 알아차리는 것. 마음을 집중해 통일하는 것. 좌선을 통해 정
 신을 하나의 대상에 집중시켜 산란되지 않는 것.

특히 유심은 당시의 젊은 Klein에게는 큰 충격으로 다가온 듯하며, 그 진의가 무
엇인지를 모두 알았다고는 볼 수 없으나 나름대로의 해석을 통하여 작품에서 표현
하고자 하였다. 이러한 그의 시도는 당시에 관객들에게 새로움으로 인식을 전환하
는 데 큰 기여를 하게 된다. 보이는 대상조차도 모두가 마음 작용이라는 선사상의
특징을 전시공간을 통하여 보여주고자 하였던 그의 노력은 관객들에게 선사상을
알리는 데 큰 역할을 하였다.
 마음의 깊이를 추구하던 그에게 선사상의 이해는 하나의 큰 흐름으로 작용하여
자신의 예술세계뿐만 아니라 당시의 예술의 흐름을 바꾸는 데 큰 기여를 하게 된 것
이다.
 또한 섭심은 그의 작품에 전반적으로 나타나는 관점이다. 그의 작품은 마음의 변
화를 감지하는 것에 초점이 집중되고 있다는 것을 작품에서 찾는 것은 어려운 일이
아닐 것이다.

Blaue Schwammskulptur, ohne Titel, 1961

모노크롬 회화의 시작이라고 볼 수 있는 Klein의 작품들은 자신이 개발한
IKB(International Klein Blue)의 청색을 통하여 정신성을 보여주는 대표적인 예이다.
인체에 색을 칠하여 화면에 그 흔적을 남기는 행위예술을 통하여 탄생한 작품이
Anthropometrie이다. 인간의 신체를 도구화하여 정신성을 강조하는 이 작품은 정
신과 육체, 이성과 감성, 동양과 서양 등 이분법적인 인식에서 벗어나게 하는 커다
란 역할을 하였다.
 Blaue Schwammskulptur는 버려진 스펀지를 활용하여 그 위에 자신이 개발한 청
색을 색칠함으로써 새로운 이미지와 개념으로 변화되는 과정을 보여주고 있다. 일상
에서 흔히 마주하는 사물이나 대상들을 어떠한 관점에서 보고 인지하며, 나아가 자
신의 삶의 가치를 찾아가는 데 중요한 역할을 할 수 있다는 것을 보여주는 작품이다.
 Die Welle은 버려진 나무 위에 새로운 의미를 불어넣어주는 작품이다. 여기에서
청색은 정신, 깨달음, 불심을 상징하고 있다. 즉 버려진 존재인 사물에게도 일정한
가치와 생명력이 있다는 것을 자신만의 방식으로 보여주고 있는 것이며, 이는 선에
서 일체유심조의 개념들을 표현하고 있다고 볼 수 있다.
 Klein의 모노크롬 회화는 현대미술의 흐름에 많은 영향을 미치게 되고, 예술가들

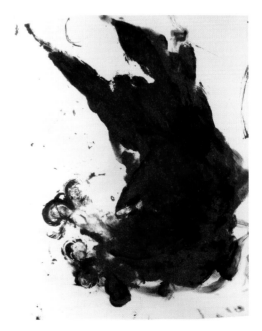

Anthropometrie, ohne Titel, 1961

Die Welle, 1957

에게 새로운 인식의 확산을 불러일으키는 데 큰 공헌을 하였다. 또한 예술의 표현과 가치는 작가의 정신성에 통하여 관객과 소통하는 것이며, 따라서 예술가는 자신의 마음을 관조하여야 한다는 것을 작품을 통하여 보여주고 있다.

3. Wolfgang Laib의 작품에 나타나는 선사상의 미학적 특성

자연에서 채취한 꽃가루를 작품에 이용하는 Laib는 자연의 순환하는 원리를 이해하고자 한다. 있는 그대로를 이해하고, 그를 통하여 새로운 사고를 하고자 하는 중간매개 체적인 관점에 있는 그의 작품들은 선사상의 마음 중에서 어디에 머물고 있을까?

섭심攝心: 마음에서 잘 알아차리는 것. 마음을 집중해 통일하는 것. 좌선을 통해 정신
 을 하나의 대상에 집중시켜 산란되지 않는 것.

간심看心: 중국 선종에서 행하던 선법의 일종. 마음을 지켜보고, 마음의 청정한 본질을
 닦는 것.

직심直心: 순일純一하고 불순물이 없어 깨끗하고 순수한 마음. 곧은 마음. 보리심, 즉 깨
 달음을 구하는 마음과 같음.

Laib는 의학공부를 마친 후에 미술가가 되기로 결심하게 되는데, 그 이유를 다음과 같이 말한다.

"금세기 의학은 인간육체를 다루는 자연과학입니다. 인간실존의 문제에 관계되는 다른 모든 것은 배제되지요. 바로 이러한 두 세계의 격렬한 충돌, 이것이 나에게 타격을 주었습니다. 나는 타협할 수 없었습니다. 그것은 또한 나를 엄청나게 자극해서 전혀 다른 세계들을 생각하게 만들었습니다. 자연과학적인, 물리적인 세계는 단지 전체의 일부분일 뿐이고, 물론 중요한 부분이긴 해도 일부일 뿐 전체는 아닌 것입니다. 그리하여 그 즈음에 나는 다른 세계들 – 정신의학, 철학, 예술, 유럽 바깥의 문화와 철학들 – 을 매우 많이 찾아다녔으며, 산스크리트어를 배워서 불교문헌들을 읽기 시작하였는데 이는 나에게 있어 결코 비의적인 세계로의 도피가 아니었습니다. 오히려 전혀 다른 시대를 살았던 다른 사람들은 이러한 문제들에 대해 뭐라고 말했었는지, 그리고 어떤 한 시대로부터 완전히 독립해서 시대정신과 정반대되는 것을 어떻게 생각했는지에 대한 탐색이었습니다."[6]

〈노란색〉

노란색의 꽃가루를 이용한 작품들에서는 직심直心을 느낄 수 있다. 순일하여 어떠한 자의적인 자극을 가하지 않는 것을 통하여 마음의 순수함을 드러내고자 하고 있다. 유채꽃을 키우고 채취하여 만들어진 노란색의 꽃가루는 깨달음을 상징한다. 즉 자신의 내면에 내재되어 있는 본질적인 마음을 찾아가는 것으로써 그는 노란색의 꽃가루를 이용하고 있는 것이다. 여기에서 색채는 작가의 정신이다. 그가 추구하는 예술과 삶의 가치는 순수하고 고귀한 것이었다. 하지만 그것은 멀리 있는 것이 아닌 자신의 삶의 주변에 있다는 것을 보여주고 있으며, 나아가서 모든 것은 작가의 마음에 의하여 예술이 될 수 있다는 것을 보여주고 있는 것이다.

흰 돌 위에 흰 우유를 붓는 행위적인 작품에서는 섭심攝心을 느낄 수 있다. 마음을 집중하여 대상과 자신을 일치시키려고 하는 행위에서 마음을 알아차리려고 하는 섭심의 마음을 느낄 수 있다. 흰 돌의 가운데를 조금 오목하게 마모하여 흰 우유를 부으면 어느 순간 사각형의 흰 돌과 흰 우유가 일치가 된다. 이는 수행에서 마음을 집중하여 화두를 드는 것과 유사하다고 볼 수 있는데, 어느 순간 그 접점을 느끼게 되고 이것이 바로 섭심이라고 볼 수 있다. 접점에 이르러 넘치게 되면 다시 비워내고 채우기를 반복한다. 이러한 과정을 통하여 수행의 방식을 보여주고 있는 것이다.

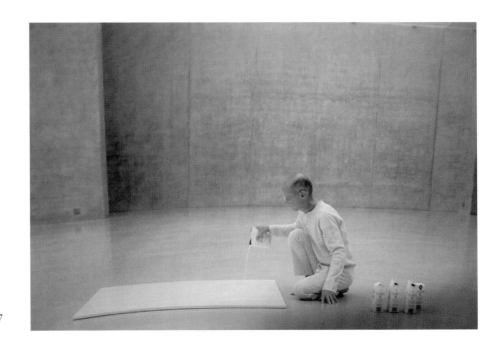

〈우유 돌〉, 흰대리석, 우유, 1977

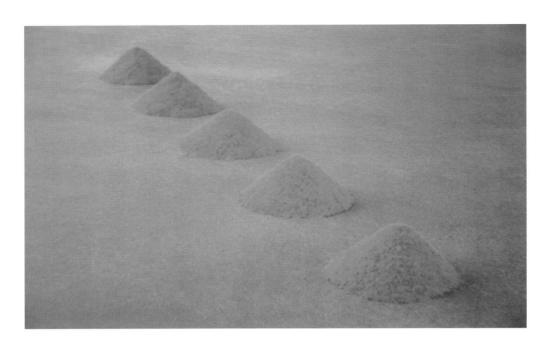

〈오를 수 없는 다섯 개의 산〉,
민들레 꽃가루, 1984

〈오를 수 없는 다섯 개의 산〉은 그의 예술적 감수성과 인식적 관점이 잘 조화를 이루고 있는 대표적인 작품이다. 그에게 꽃가루는 작가의 정신성이자 잠재성을 나타낸다. 이러한 꽃가루에 대한 인식에서 인간의 삶의 모습을 찾을 수 있다.

우리는 쉼 없이 새로운 도전을 하며 무엇인가를 이루기 위해 노력한다. 하지만 선의 관점에서 보면 인간의 삶은 여기 보이는 노란 꽃가루의 산처럼 바람 한 번 불면 순식간에 흩어져버려 흔적도 남지 않는 것과 같다. 인간의 욕구와 욕망이 이처럼 허망하다는 것을 보여주고 있는 것이다. 인식의 전환을 가져다주는 이 작품은 삶의 과정이 수행과 다르지 않다는 것과 생각의 변화가 삶을 변화시킨다는 점을 잘 보여준다.

이상에서 보는 바와 같이 Laib의 작품에 나타나는 선사상적 특징은 새로운 인식을 위한 자극체이다. 그의 작품은 자신의 수행적 인식을 통하여 느껴지는 감각들을 보여주는 방식이라고 볼 수 있다. 작품 자체가 어떠한 결정된 내용을 표출하기보다는 사고의 자유로움을 통하여 대상을 볼 수 있는 계기를 가져다주는 것이다. 대상에 대한 관조는 미적 관조로 이어지며, 나아가서 마음에 대한 관조로 연결된다. 즉 작품은 자신의 마음을 보여주는 거울과 같은 존재이며, 이로써 모든 것은 변화한다는 제행무상諸行無常과 정해진 법은 없다는 무유정법無有定法의 개념을 터득한 것은 아닌지 물음을 던지고 싶은 심정이다.

4. 선과 단색화의 미학적 개념

'선조형예술'이라는 용어는 요즘 들어서 많이 사용되는 말이다. 1950년대 전후 서양에 불교가 확산되면서 서양의 예술가들에 의해 선조형예술의 패러다임이 형성되는데, 이는 기존의 미학에서 벗어나서 "인간을 위한 예술"을 지향하게 된다. 즉 선사상의 내용들이 조형예술에 수용되어서 현대미술에서 독창적인 미학을 창출하게 되는데 "인간을 위한 예술", "반

복의 새로움", "수행의 미학", "깨달음의 미학" 등을 특징으로 하고 있다. 그리고 이러한 미학적 토대를 보여주는 전시가 2003년 독일의 Bochum Museum에서 「Zen und die westliche Kunst」라는 제목으로 열렸다. 이 전시는 서양의 작가들이 동양의 선사상을 수용하여 미학적인 토대를 구축하는 역사적인 흐름을 조명하고 있는데, 45명의 세계적인 작가들의 작품을 통하여 선사상을 다양하게 조형화하고 있음을 잘 보여주었다.

본 논문에서 다루어지는 선禪과 단색화의 미학적 개념들은 이러한 관점의 영향을 받은 것이다. 즉 이들이 수용한 불교는 일본과 인도, 티베트 등의 불교로, 아쉽게도 한국과 관련된 내용은 찾을 수 없다. 한국의 불교와 선사상은 그 독특한 특징을 가지고 있음에도 불구하고, 유럽이나 미국에서 진행되는 미학적인 측면에서의 한국 불교와 선은 백남준에 의해서 그 일부가 알려졌으나 그 역할은 아직은 미미하다.

선조형 예술가들이 수용하여 표현하고 있는 불교와 선사상의 내용은 불교학자들의 시각과는 다소 차이가 있으며, 그 해석과 이해에는 관점에 따라서 논란의 여지가 있다. 하지만 이러한 예술가들에 의해 소개된 선의 내용은 종교적 거부감을 갖고 있는 서양인들에게 빠른 속도로 선사상이 전해지는 역할을 하였다.

서양인들이 선을 수용하는 배경에는 신神 중심의 세계관에서 벗어나 해방구는 찾는 과정에 선禪이 자아의 발견, 자유로움, 삶에 대한 궁극적인 물음에 대하여 그 해법을 제시해주고 있기 때문이다. 따라서 서양에서는 깨달음의 경지를 얻기 위해 수행하는 것보다는 현재의 삶을 살아가는 과정에서 어려움을 헤쳐 나아가는 데 지혜를 발휘하는 것으로 생각하였다. 물론 일부의 수행자들은 영원한 깨달음을 위하여 수행정진하며 대승적인 해탈을 추구하는 경우도 있지만, 대다수의 일반인들은 해탈이라는 추상적인 개념의 접근보다는 삶의 과정에서 호흡하고, 공부하고, 사업을 하고 … 등등 시시각각 변화하는 생동적인 삶의 중심에서 지혜를 발휘하여 진정한 삶의 가치를 찾아가는 것에 많은 관심을 가졌다.

삶의 가치 추구가 예술적 창의성과 관계가 있으며, 이를 위한 수행의 과정이 새로운 미학적 개념들을 형성하게 되는 것이다. 이러한 관점에서 선조형예술의 특징을 현대미술과 비교하여 살펴보고자 한다.[7]

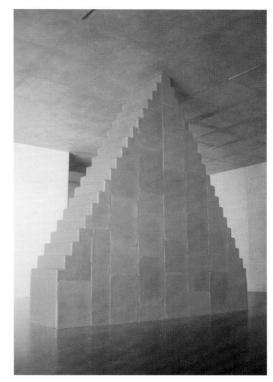

National Kunst Museum in Bonn, Germany

현대미술(Modern Art)	선조형예술(Dhyana of Fine Art)
오픈된 상태에서 찾음(역사적)	개인적인 것에서 찾음(체험적)
논리적, 이성적 접근	직관적, 경험적 접근
절대적(완벽성)	관계적(유동적-비정형)
역사적 전통성을 중시	개인적인 관점에서 미학을 도출
보편적 미학이 적용	개별적인 미학의 특성을 창출
진보에 대한 신념	진보에 대한 신념이 없음
미래 지향적	현재 지향적
자연을 변화시킴	자연 생태적
기술적 접근(표현방식)	내용적 접근(자유표현방식)
정확성과 완벽성	비정형적(우연성과 시간)
화려함(외형적)	소박함(내면적)
감각적 정보를 축소	감각적 정보를 확대
차가움, 직접적, 강함	부드러움, 은유적, 따뜻함
이론적 접근	반복적, 수행적

위 도표는 선조형예술을 현대미술과 구분하여 그 특징을 비교해 본 것이며, 관점에 따라서 다소 견해 차이가 있을 수 있다.

선의 내용은 이러한 미학적 특성을 통하여 현대미술에서 새로운 패러다임을 형성하고 있으며 보편화된 미학으로 인식되고 있는 것이다. 또한 선조형 예술가들의 노력은 선이 일반인들에게 사유의 전환을 통하여 현재의 삶을 풍요롭고 행복하게 살아가는 데 도움이 된다고 인식하게 하는 계기를 마련하여 주었다. 위에서 제시한 선의 미학적 해석은 작가의 생각 및 그 표현방식에 따라서 다양하게 나타나는데, 그 세세한 차이는 배제하고 거시적 관점에서 분석한 것이다.

개별화되고 전문화된 현대사회에서 선의 역할은 개인의 특성을 발견하고 자아를 찾아가는 수행처럼 현재의 삶을 변화시켜 가고 있다. 이처럼 삶이 곧 수행이고 수행이 곧 예술이 되는 깨달음은 고뇌하는 예술가가 아닌 역동적이며 스스로의 삶을 책임지고 사회적인 역할을 하는 예술가상으로 변화해 가고 있다.

선조형예술은 선와 예술의 만남을 통한 정신문화운동이다. 예술가들의 이러한 노력은 많은 서양인들이 선 센터를 찾아

수행하고, 선 관련 서적을 탐독하며, 아시아를 여행하여 선에 더욱 가까이 다가가고자 하는 데 일조하였다.

선조형예술은 예술가들이 추구했던 목표를 넘어선 그 이상의 결과를 도출하였으며, 선이 일반인들에게 자연스럽게 수용되도록 하였다. 이를 통하여 본인의 체험을 중시하고 타인을 존중하며 스스로의 삶을 관조하는 서양의 많은 선조형예술가들은 지금 이 순간에도 그 역할을 다하기 위해 명상 및 수행을 하고 있다.

VI. 결론

현대예술에 선사상이 영향을 미치기 시작한 시기는 1940년대 이후이다. 전쟁 전후 인간의 본질과 욕망에 대한 궁극적인 물음 속에서 예술가들은 인식의 전환이 요구됨을 느끼고 새로운 정신적, 철학적인 내용을 갈구하던 중에 선사상을 수용하게 된다.

1950년대 이전의 대부분의 예술은 사회적인 기능으로서 대상의 재현을 통하여 인간의 감성이 느낄 수 있는 아름다움을 추구하였다. 따라서 인간의 본질적인 부분을 다루기에는 많은 한계성을 내포하고 있었다. 이러한 시대적인 변화의 흐름 속에서 선사상은 예술의 개념을 변화시키는 역할을 하게 된다.

대상의 재현을 통하여 미적 아름다움 등을 보여주고자 하던 방식에서 탈피하여 인간의 내면에 작용하는 마음(心)을 표현하고자 하는 방향으로 변화하게 된 것이다. 모든 것이 마음작용(일체유심조一切唯心造)이라는 선사상의 내용을 조금은 이해하기 시작한 예술가들은 대상에서 자신의 마음으로 그 표현 영역을 이동하게 된다.

예술작품이 자신의 내면에 작용하는 마음을 보여주는 거울과 같은 존재가 된 것이다. 작품을 통하여 무엇인가를 보여주고자 하는 것이 아니라 바로 자신의 마음을 알아차려 그 마음이 무엇인가를 느끼게 하는 것이다. 이러한 인식을 하기 시작한 소수 예술가들의 노력은 시간이 흐르면서 예술뿐만 아니라 사회 전반에 큰 파장을 일으키며 많은 변화를 가져오게 된다.

1950년대 이후 서양의 예술가들이 수행자처럼 수행을 통하여 깨달음을 얻었는지는 알 수 없으나, 시대적 흐름을 변화시키는 데에는 커다란 역할을 하였다고 할 수 있다. 그들이 선사상에서의 마음작용을 어떻게 이해하고 수용하여 표현하였는지를 살펴보면, Yves Klein이나 Wolfgang Laib의 경우처럼 심심深心, 유심唯心, 섭심攝心, 간심看心, 직심直心 등의 마음작용은 선사상에서 이해되는 마음과 많은 유사성이 있다고 볼 수 있다.

마음의 깊이를 성찰하여 나타내는 선사들의 어록이나 행적은 우리에게 많은 영향을 미친다. 예술가들 역시 예술적인 표현을 통하여 인간의 내면에 있는 마음을 표현하고자 하였던 것이다. 관객은 그 작품을 통하여 예술가의 마음과 일치성 혹은 관계성을 느끼고 감동을 받는다.

앞에서 살펴본 내용들은 현대예술에 끼친 선사상의 내용을 마음의 상태로 분류하여 고찰한 것이다. 선의 핵심에는 마음(心)이 작용하고 있으며, 그 마음이 다양하게 표현되는 것을 통하여 대상에 대한 인식의 변화가 일어남을 알 수 있었다. 물론 그 마음이 깨달음의 마음이라고 볼 수 있는지는 다른 관점이 있을 수 있으나, 마음을 탐구하고 그 마음을 표현하고자 한 예술가들의 노력 역시 수행의 한 과정으로 볼 수 있지 않을까 하는 것이 논자의 관점이다.

주

1 혜원, 『禪語辭典』, 운주사, 2011.

2 조계종 포교원 포교연구실, 『간화선 입문』, 조계종출판사, 2006.

3 월간미술 엮음, 『세계미술용어사전』, 월간미술, 2016, pp.161~162.

4 월간미술 엮음, 『세계미술용어사전』, 월간미술, 2016, pp.163~164.

5 Die Geschichte des Ordo Templi Orientis von Sabazius X° und AMT IX°

Der O.T.O. wurde offiziell zwar erst zu Anfang des 20. Jahrhunderts e.v. gegründet, doch erblickten mit ihm die verschiedenen Ströme der esoterischen Weisheit und Erkenntnis, die während der dunklen Zeitalter von politischer und religiöser Intoleranz von einander getrennt und in den Untergrund getrieben worden waren, erneut das Licht der Welt und wurden wieder zusammengeführt.

Die Wurzeln des O.T.O. liegen in der Tradition der Freimaurerei, des Rosenkreuzertums und der illuministischen Bewegungen des 18. und 19. Jahrhunderts, der Kreuz- und Tempelritter des Mittelalters, sowie der frühen christlichen Gnosis und der heidnischen Mysterienschulen. Die Symbolik des Ordens birgt die wiedervereinigten geheimen Überlieferungen des Ostens und Westens in sich, und die harmonische Eingliederung dieser Überlieferungen hat ihn den wahren Wert der Offenbarung vom Buch des Gesetzes durch Aleister Crowley erkennen lassen.

6 『WOLFGANG LAIB』, 국립현대미술관 전시도록, 디자인 사이, 2003, p.113.

7 [Wabi-sabi] Wasmuth, 2000, pp.26~28

An Influence of Zen thought on Contemporary Art

- Focusing on Zen and monochrome -

Yoon, Yang-ho (Professor at Wonkwang University)

The time of seeking new directions through diverse experiment in contemporary art started after 1910. The Data Movement arising around the World War I (1914~18) was the art and literature movement undertaken with Europe leading the way and it displayed the anti-aesthetic and anti-ethical attitude to seek ways to find the direction of the new art spirit. The challenge of these artists kept on and the tendency of pursuing spirituality in art began to emerge after the World War II (1939~45) and the typical movements would be ZERO, FLUXUS, ZEN49 and others.

Formed in 1957, ZERO (54321 ZERO - Countdown fuer eine neue Kunst in einer neuen Welt -let's make new world with new art) declared that the new world has arrived, and emphasized the spirituality in art by breaking away from the importance in expression of subjects as the existing art had. They tried to seek their ideological background from the zen thought of the Orient.

FLUXUS Movement that began in 1962 was the term that was derived from the Latin word having the meaning of flow and change. This movement that started from denying the existing value refrained from 'art for art' and strived for bringing changes to our lives. FLUXUS that was born under the mission of time to heal the wounds of war attempted to bring new breakthroughs with its method to lead the changes. As they led the change of time, they expressed 'Globalism', 'experimentalism', 'minimalism', 'integration of art and life', and others to kept on the movement.

Zen49 was the group movement started from Munich, Germany, in 1949 and the artists participating here expressed their spirit of <Der Blaue Reiter> movement and the spirit of Zen thought to try to make the features of their own. By accommodating the Zen thought from the German's expressionism method, they were about to generate their own expressionism.

Zen has the characteristics of bringing the mind as its principles in 'Bullipminja', 'Gyooibyeoljeon', 'Jikjiinsim', and 'Gyeonseongseongbul'. This type of Zen thought was unfamiliar to the western artists and was a new stimulation at the same time. By breaking away from the point of view for nature as the subject of expression, the idea had the view to see nature and human as one, namely, Target and I, which was sufficient to delivery a shock to them. With the influence of the mind work on the subject in Zen thought, this thesis is to analyze the aesthetic characteristics of the artists who caused the emergence of new art.

The "Zen thought that influenced on the contemporary art" may be analyzed for having the aesthetic features in 'accommodation of the subject the way it is', 'viewing the subject as a mean', 'weakening of the characteristics

for subject', 'not accommodating the uniqueness of shape and color', 'emphasize in mentality of random point of view', 'art for human', and the like. Diverse understanding and interpretation of Zen thought has the superficial aspect compared to the scholars who exclusively study the zen study, but the artists have brought the change of perception by themselves even when they partly understand the zen, and on the basis of such movement, they presented the new direction in the contemporary art thereto.

In conclusion, art has Zen thought influencing on the contemporary art while the art overcame the limitations in the existing aesthetics to present the direction for new art. In the spiritual part of changing time, the Zen thought asserts great influence with strong impact in arts. From the Zen thought that asserts such a strong influence, this study is undertaken to take a look at Donohjeomsoo(Gradually enlightenment) of Korean Zen master, Bojokuksa Jinul (1158~1210) and Donodonsoo(Sudden enlightenment) of Monk Seongcheol and formulate the aesthetic characteristics. Jinul accepted Ganhwaseon of Daehyejonggo in an effort to establish most Korean-like Zen. His core thought, the Donohjeomsoo thought is known to earn complete enlightening with the gradual ascetic exercise after having the initial enlightening. On the other hand, Donodonsoo says that one enlightening would be enough to cause no more ascetic exercise. Analyzing the ideology of the two in the aesthetics aspect, Donohjeomsoo has the characteristics of pursuing the time and space at the same time. Artists who belong to this category are Richard Long, Mark Tobey and others. Donodonsoo seems to emphasize that it is here. Due to the presence here, all things can be made. Artists belong to this category are Yves Klein, Wolfgang Leib, Paik Nam-jun and others. This analysis is the point of view of the writer. This aesthetic characteristics brought the turning point of pursuing the spirituality rather than the expression on the subject. Through the foregoing, they shifted from 'art for art' to 'art for human.' The Zen thought would present the way to connect to the life due to the diverse interpretation of zen.
In our life, the ratio that art takes increases on a daily basis. Influence of the Zen thought on art has changed the art in many parts. This type of change is expected to continue and this study would be a turning point to find the possibility.

현대미술에서 다양한 실험을 통한 새로운 방향성을 모색한 시기는 1910년 이후부터이다. 제1차 세계대전(1914~18)을 전후하여 일어난 다다dada운동은 유럽을 중심으로 전개된 미술, 문학 운동이었는데, 반미학적反美學的·반도덕적인 태도를 나타내며 새로운 예술정신의 방향성을 찾고자 노력하였다. 이러한 예술가들의 도전은 계속되어 제2차 세계대전(1939~45) 이후 예술에서의 정신성을 추구하는 경향이 나타나게 된다. 그 대표적인 운동이 ZERO, FLUXUS, ZEN49 등이다.

1957년 결성된 ZERO(54321 ZERO - Countdown fuer eine neue Kunst in einer neuen Welt - 새로운 예술로 새로운 세계를 만들자)는 새로운 세계가 열렸음을 선언하고 기존의 예술이 가지는, 대상의 표현성을 중시하던 것에서 벗어나서 예술에서의 정신성을 강조하게 된다. 그들은 이러한 사상적인 배경을 동양의 선(Zen)사상에서 찾고자 하였다.

1962년 시작된 FLUXUS운동은 흐름, 변화라는 뜻을 가진 라틴어에서 파생된 말이다. 기존의 가치를 부정하는 것에서 출발한 이 운동은 '예술을 위한 예술'을 지양하고 우리의 삶에 변화를 가져오는 것을 추구하였다. 전쟁의 상처를 치유해야 하는 시대적 사명 속에서 탄생한 플럭서스는 변화를 이끌어 내는 방식으로 새로운 돌파구를 마련하고자 하였다. 시대의 변화를 주도한 이들은 '국제주의(Globalism)', '실험주의', '미니멀리즘', '예술과 인생의 통합' 등을 표방하며 새로운 운동을 전개시켜 나갔다.

ZEN49는 1949년에 독일 뮌헨에서 출발한 그룹운동이며, 여기에 참여한 예술가들은 청기사(Der Blaue Reiter)운동의 정신과 선사상의 정신을 표방하여 그들만의 특징을 만들어 가고자 하였다. 독일 표현주의 방식에 선사상을 수용함으로서 그들만의 새로운 표현주의를 만들어 갈 수 있었다.

선禪은 '불립문자不立文字', '교외별전敎外別傳', '직지인심直指人心', '견성성불見性成佛'로써 마음(心)을 전하는 것이 특징이라 할 수 있다. 이러한 선사상은 서양의 예술가들에게는 생소한 것임과 동시에 새로운 자극이 되었다. 자연을 표현 대상으로만 보는 관점에서 벗어나 물아일체物我一體, 즉 자연과 인간을 하나로 보는 시각은 그들에게 충격을 주기에 충분하였다. 이러한 선禪사상의 대상에 대한 마음작용의 영향을 받아서 새로운 예술을 전개시킨 예술가들의 미학적 특성을 본 논문에서 분석해 보았다.

"현대미술에 영향을 끼친 선사상"은 그 미학적 특성을 '대상을 있는 그대로 수용', '대상을 수단으로 봄', '대상의 특성이 약화됨', '형상과 색채에서 고유성을 그대로 수용하지 않음', '무작위적인 관점의 정신성 강조', '인간을 위한 예술' 등으로 분석해 볼 수 있다. 비록 선수행의 측면에서는 수행자들에 비해 부족하고, 선사상에 대한 이해에 측면에서는 학자들에 비해 부족하지만, 이 예술가들은 선을 통해 스스로 인식의 변화를 가져왔으며 이를 바탕으로 현대미술에 새로운 방향성을 제시하고 있다는 점은 주목할 필요가 있다.

결론적으로, 현대미술에 선사상이 영향을 미치면서 예술은 기존 미학의 한계성을 극복하고 새로운 방향을 제시하며 나아가고 있다. 변화하는 시대의 정신적인 부분에서 큰 영향을 끼치고 있는 선사상이 예술에서도 그 위력을 발휘하고 있는 것이다. 이러한 영향력을 발휘하는 선사상 중 보조국사 지눌(知訥: 1158~1210)의 돈오점수頓悟漸修와 성철스님의 돈오돈수頓悟頓修는 그 미학적인 특성도 다르게 나타난다.

지눌은 대혜종고의 간화선을 수용하여 한국적인 선을 정립하고자 노력하였다. 그의 핵심사상인 돈오점수는 깨달음을 얻은 후에도 다시 점차적으로 수행을 하여 완전한 깨달음을 얻는다는 사상이다. 반면에 돈오돈수는 한 번 깨침으로 인하여 더 이상 수행할 필요가 없다는 것이다. 미학적인 측면에서 둘의 사상을 분석해 보면, 돈오점수는 시간성과 공간성을 함께 추구하는 특성을 가진다. 여기에 속하는 작가로 Richard Long, Mark Tobey 등이 있다. 돈오돈수는 지금 여기 있음을 강조하고 있다고 보여진다. 즉 지금 여기에 존재함으로 인하여 모든 것이 이루어진다는 것이다. 여기에 속하는 작가는 Yves Klein, Wolfgang Leib, 백남준 등이다. 이러한 분석은 논자의 관점이다.

선사상은 대상에 대한 표현이 아닌 정신성을 추구하는 계기를 가져왔다. 이를 통하여 현대예술은 '예술을 위한 예술'에서 '인간을 위한 예술'을 지향하게 되었다. 선사상은 선의 다양한 해석을 통하여 삶과 접목시킬 수 있는 길을 제시하였다고 보여진다.

우리의 삶에서 예술이 차지하는 비중이 날로 증가하고 있는 현실이다. 그리고 선禪사상은 많은 부분에서 예술을 변화시켰다. 이러한 변화는 계속되리라고 생각되며, 본 연구를 통해 그 가능성을 찾고 확인할 수 있었다.

참고문헌

김길선 편저, 『佛敎大辭典』, 홍법원, 2001.

이지관 편저, 『伽山 佛敎大辭林』, 가산불교문화연구원출판부, 1998.

이철교, 일지, 신규탁, 『禪學辭典』, 불지사, 1995.

최현각, 『선학의 이해』, 불교시대사, 2003.

이철교 역, 『선문촬요』, 경허선사 편, 민족사, 2005.

Hatje Cantz, 『Yves Klein』, 2005.

Museum Bochum, 『Zen und die westliche Kunst』, 2002.

Wasmuth, 『Wabi-Sabi』, 2000.

Robert E. Kennedy, 『Zen Spirit』, Benziger, 1997.

Hatje Cantz, 『Yves Klein』, 2005.

George Braziller, 『Richard Long』, 2000.

국립현대미술관, 『Wolfgang Laib』, 디자인사이, 2003.

Hatje Cantz, 『ZERO』, 2000.

Staatliche Kunsthalle Baden-Baden, 『Zen 49』, 1986.

윤양호, 「조형예술에 나타난 불교의 미학적 특성」, 『한국불교학』47집, 2007. 춘계.

윤양호, 「선사상을 통해본 조형성 연구」, 『한국불교학』49집, 2007. 11.

PAINTING

ZEN GEIST
ZEN SPIRIT

Zen Geist-아는 것을 버리다, mixed media on canvas, Ø108cm, 2017

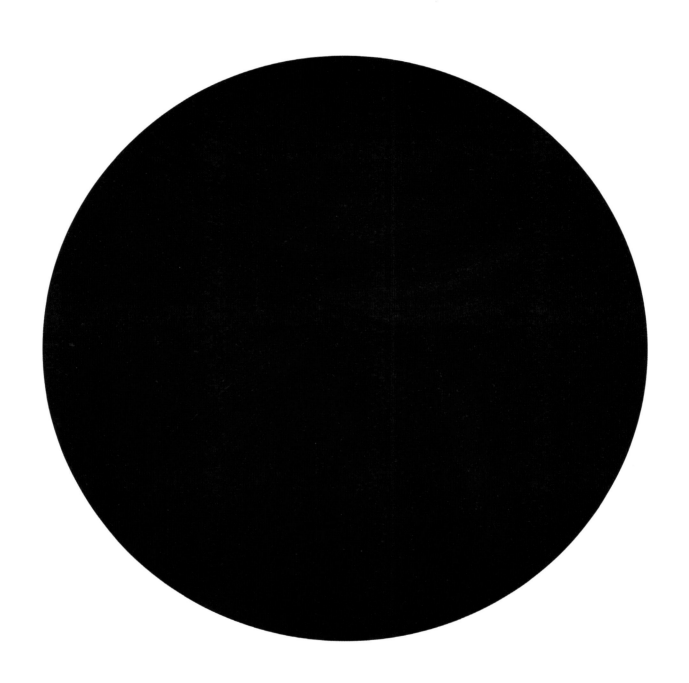

Zen Geist- 아는 것을 버리다, mixed media on canvas, Ø108cm, 2017 (앞의 작품 부분)

Zen Geist-아는 것을 버리다, mixed media on canvas, 162×130cm, 2016

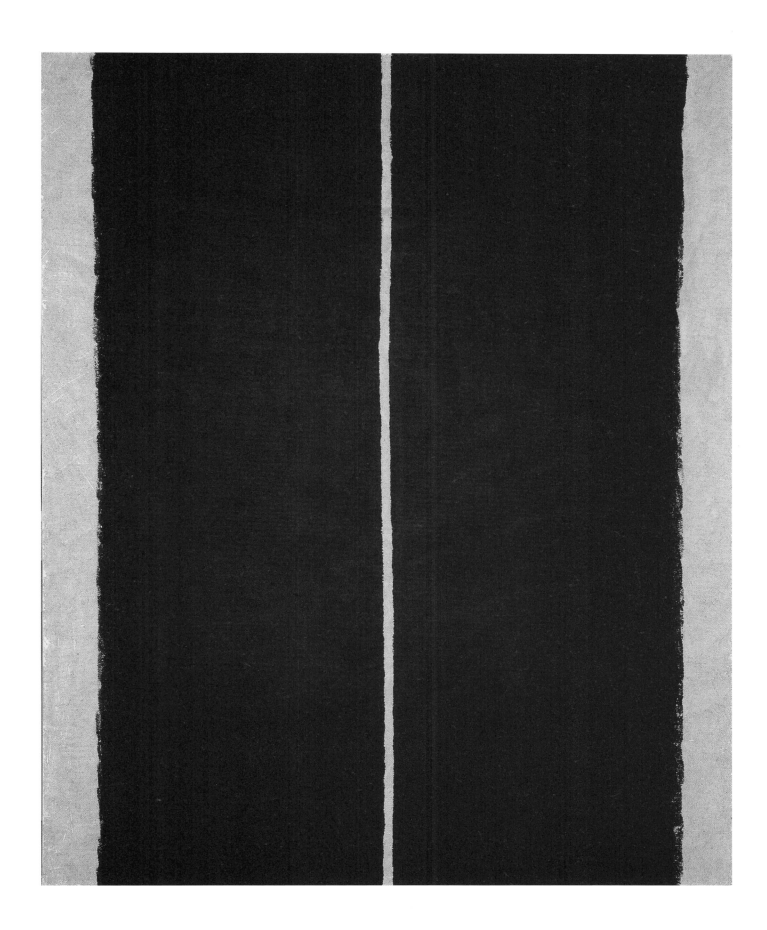

58 Zen Geist-아는 것을 버리다, mixed media on canvas, 162×130cm, 2016

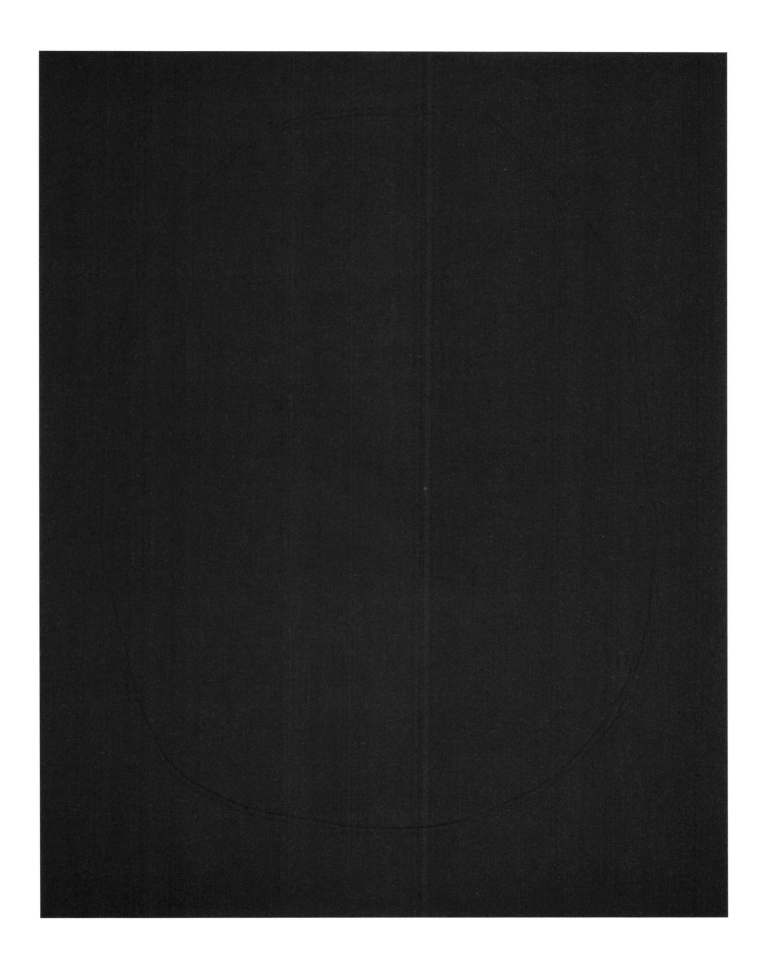

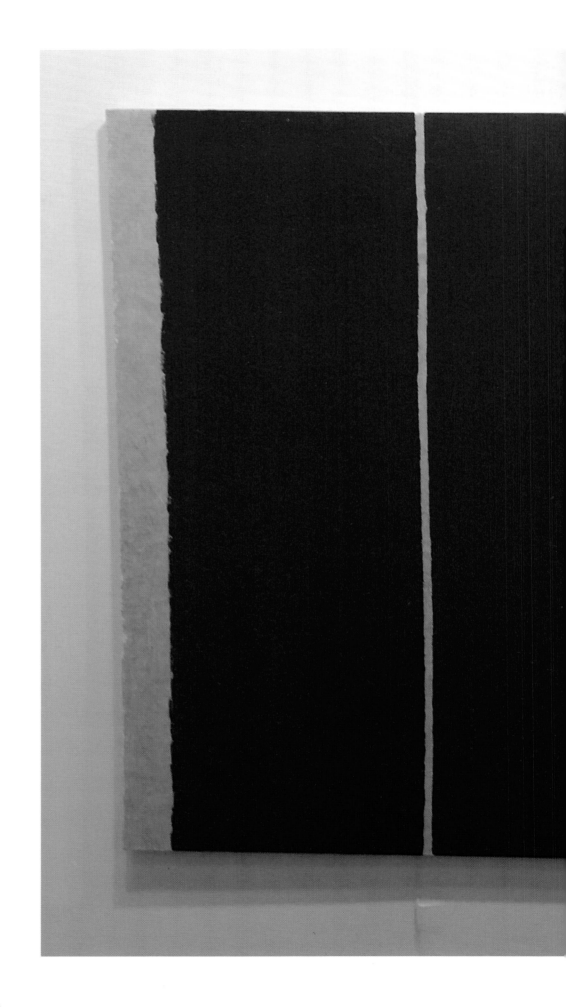

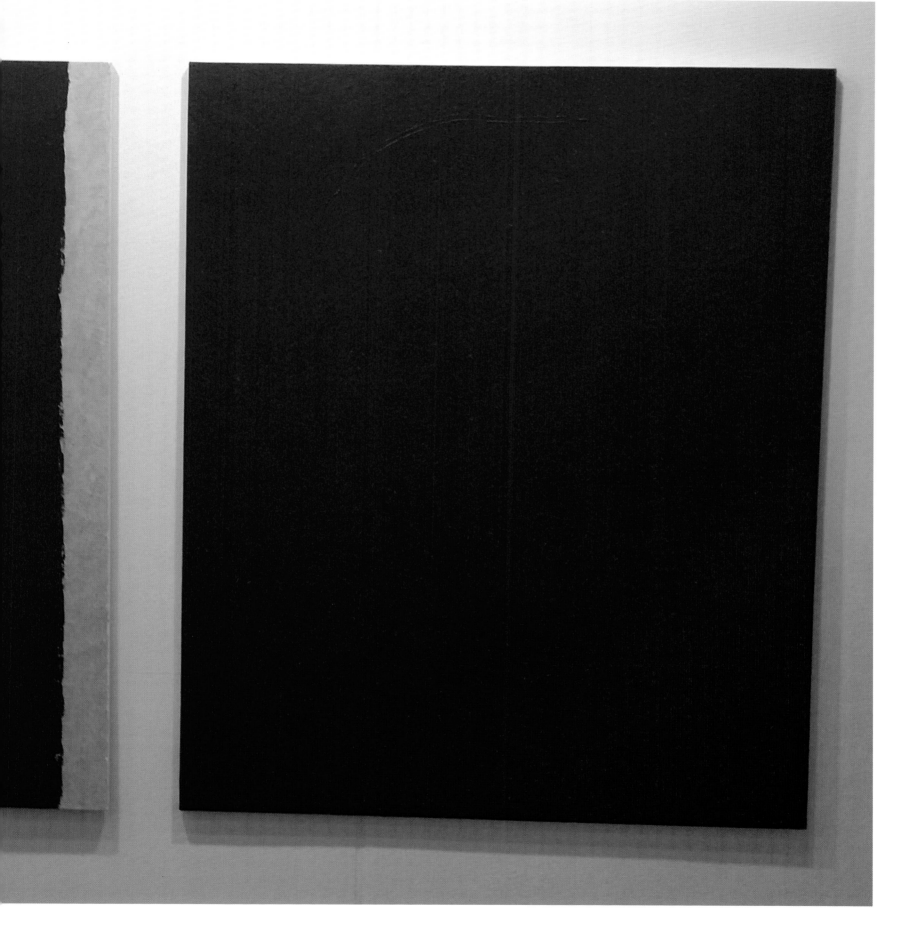

Zen Geist-아는 것을 버리다, mixed media on canvas, 162×130cm, 2016

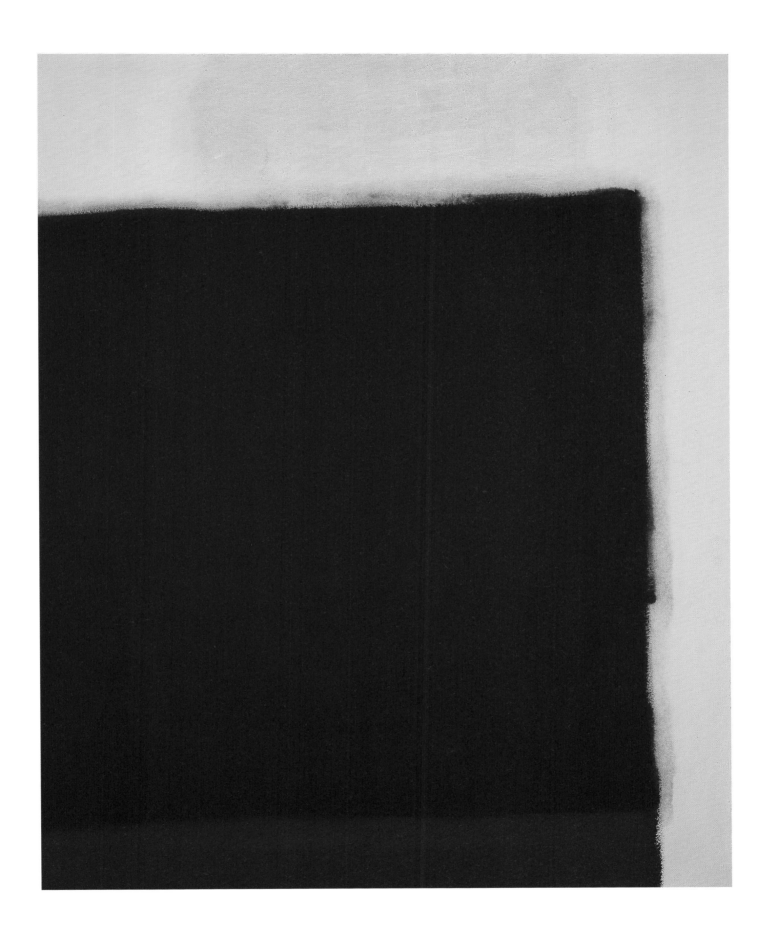

Zen Geist-아는 것을 버리다, mixed media on canvas, 162×130cm, 2016

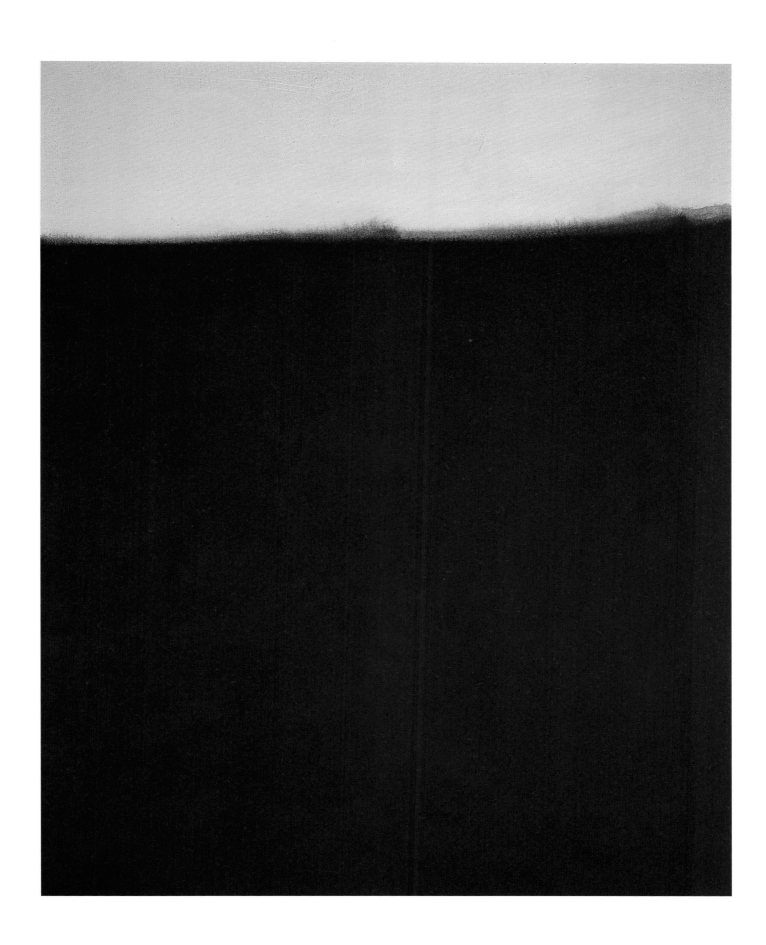

Zen Geist-아는 것을 버리다, mixed media on canvas, 162×130cm, 2017

Zen Geist-아는 것을 버리다, mixed media on canvas, 162×130cm, 2017

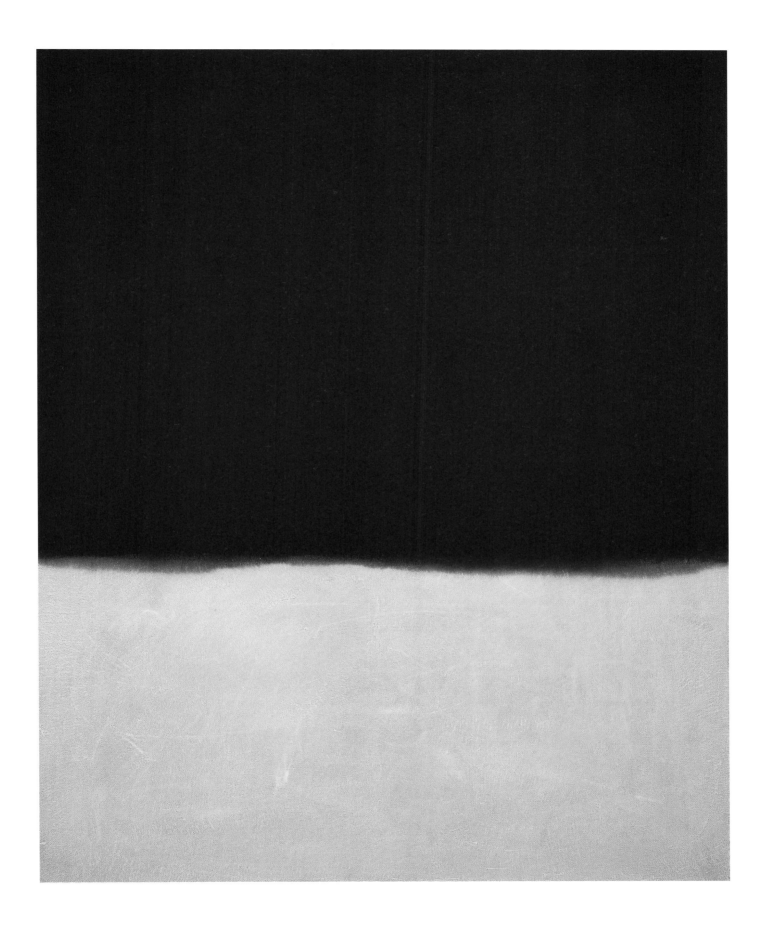

ART BUSAN VIEW 2016, BEXCO, KOREA

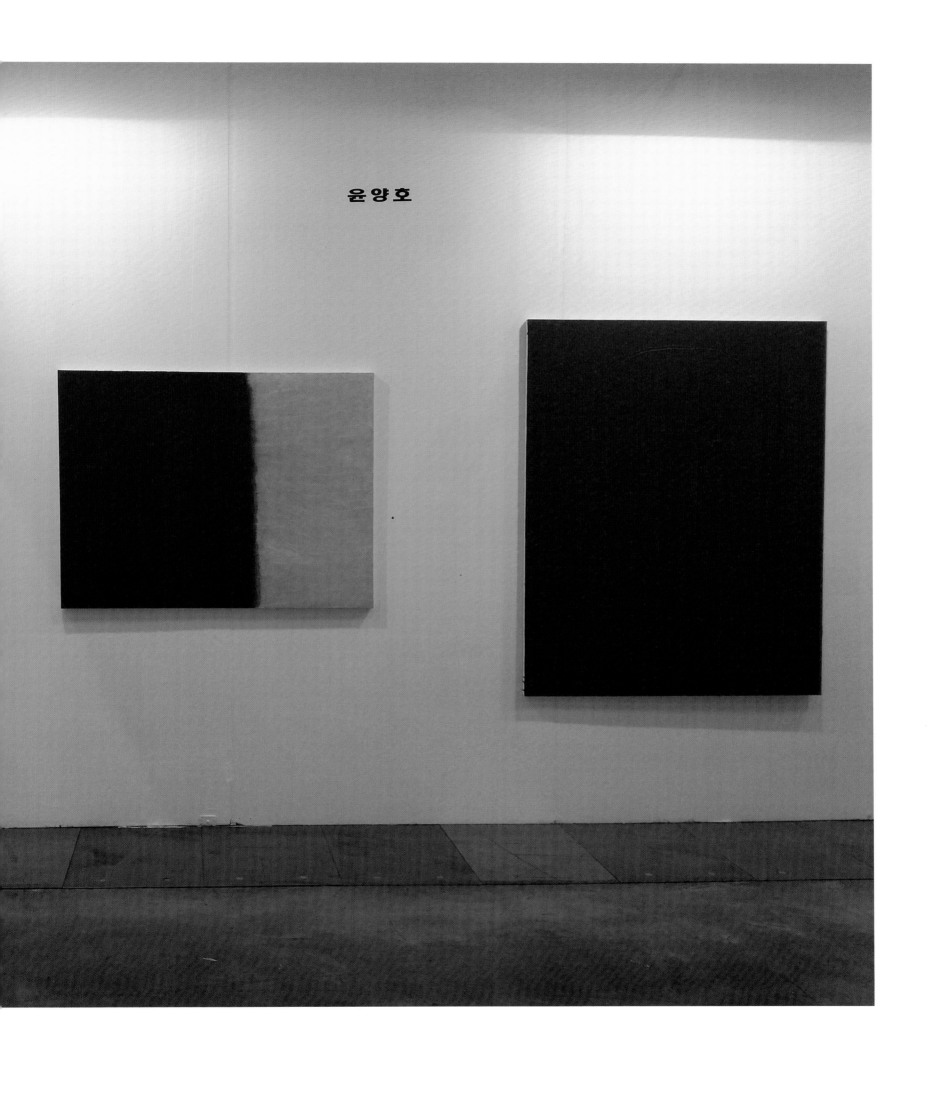

Zen Geist-아는 것을 버리다, mixed media on canvas, 162×130cm, 2017

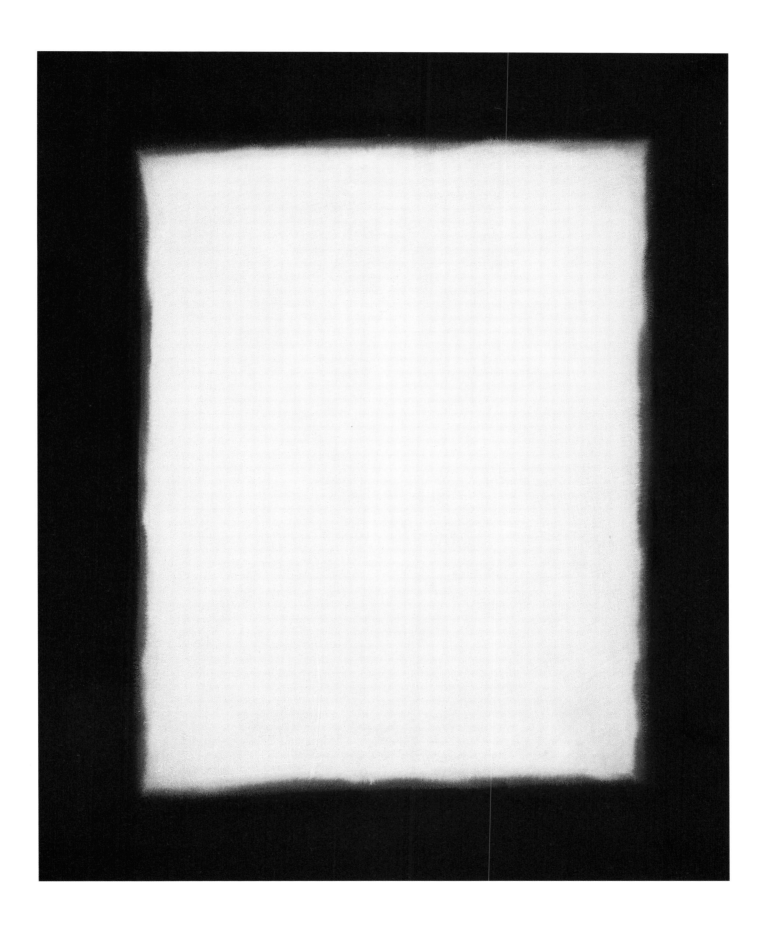

74 Zen Geist - 아는 것을 버리다, mixed media on canvas, 162×130cm, 2017

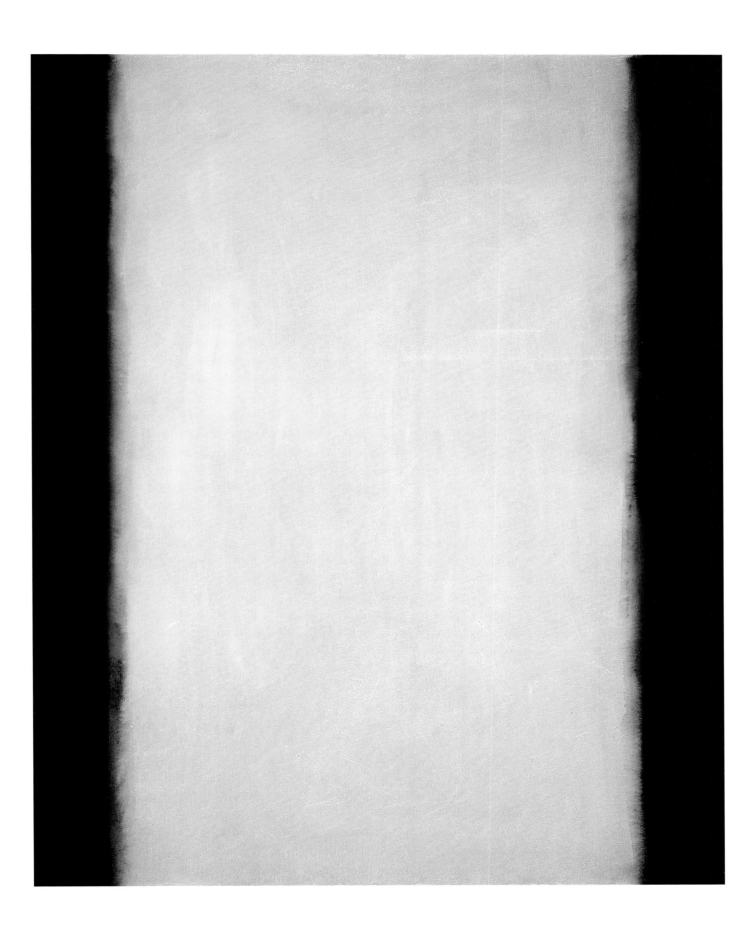

76 Zen Geist-아는 것을 버리다, mixed media on canvas, 162×130cm, 2017

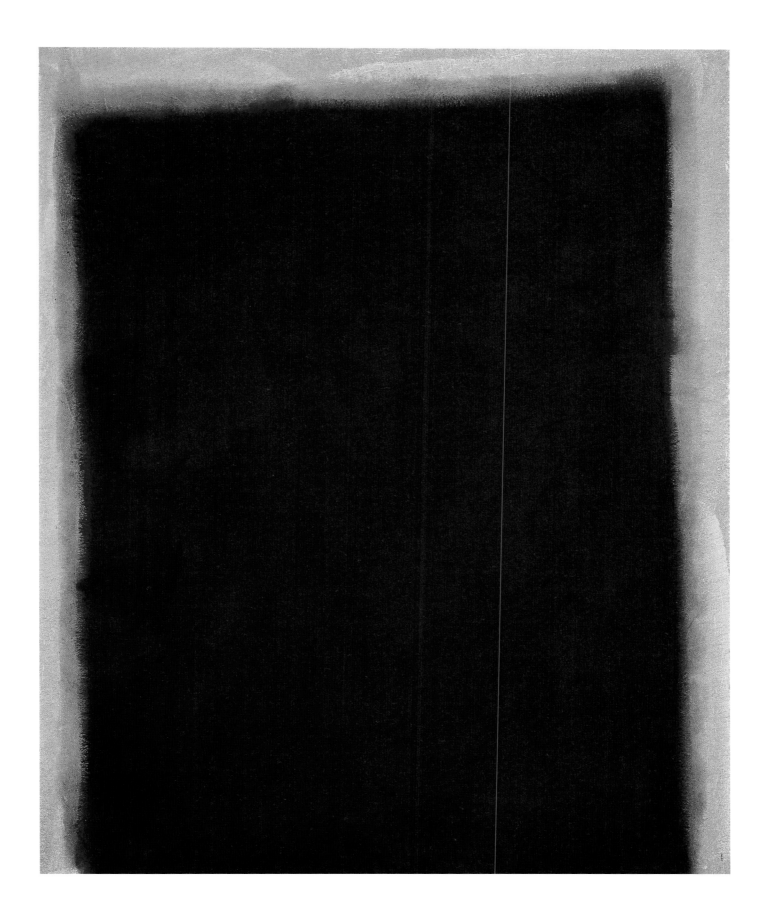

Zen Geist-아는 것을 버리다, mixed media on canvas, 162×130cm, 2017

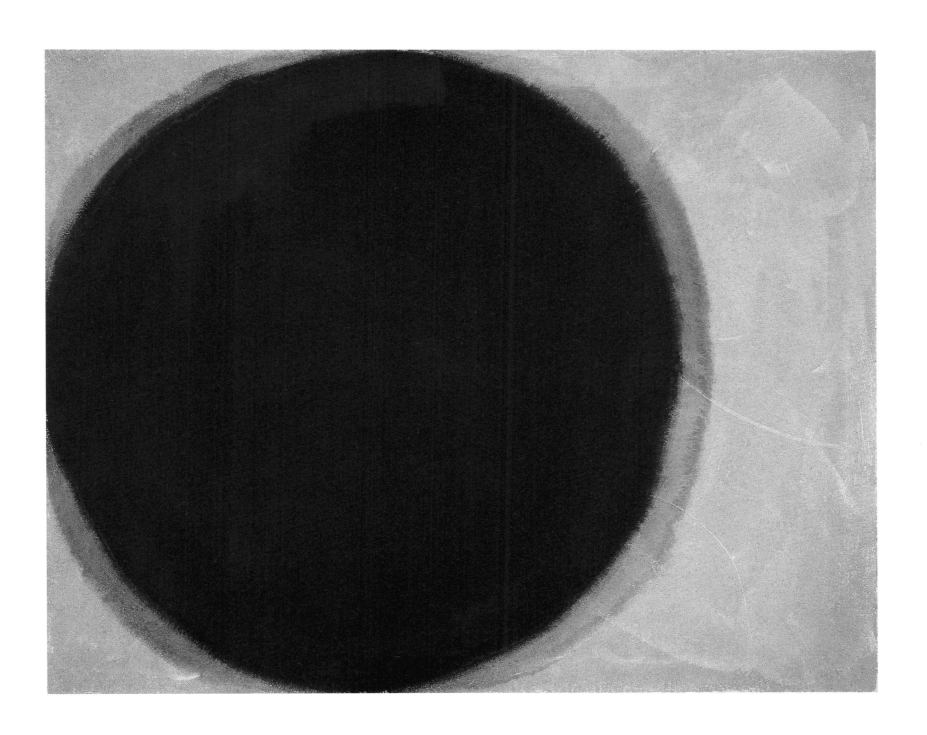

Zen Geist-아는 것을 버리다, mixed media on canvas, 162×130cm, 2017

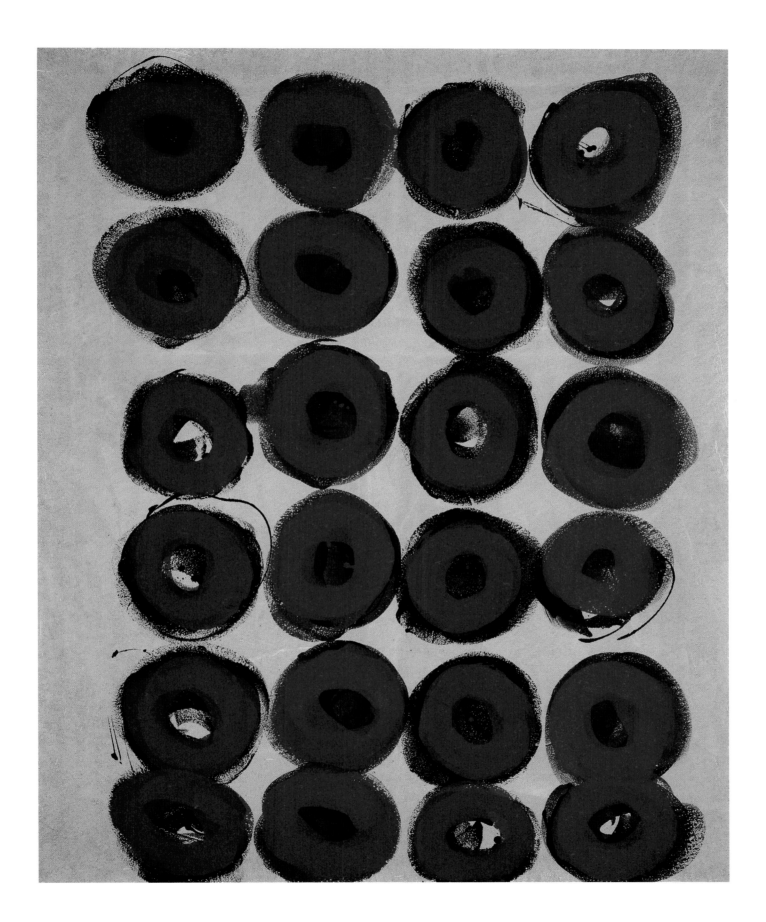

Zen Geist-아는 것을 버리다, mixed media on canvas, 162×130cm, 2017

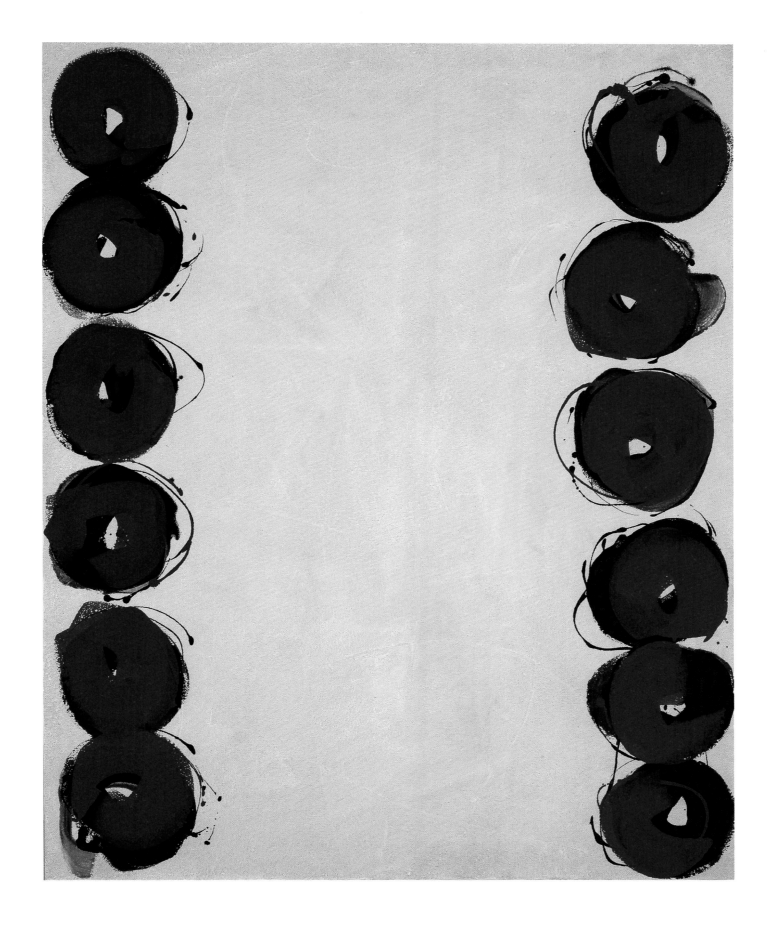

84 Zen Geist-아는 것을 버리다, mixed media on canvas, 162×130cm, 2017

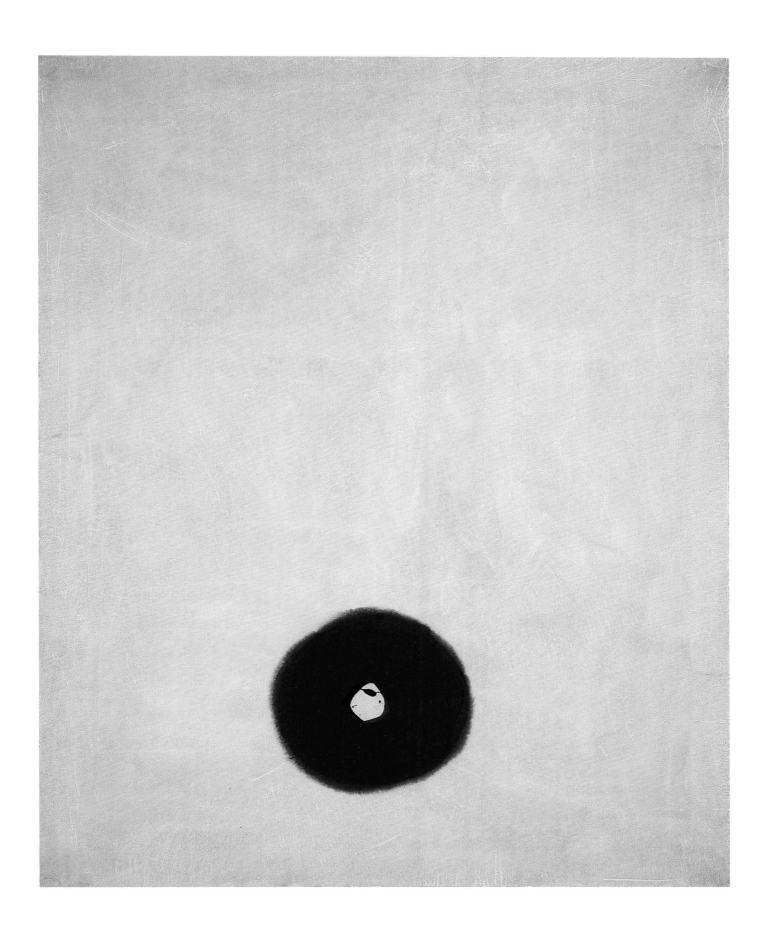

Zen Geist-아는 것을 버리다, mixed media on canvas, 162×130cm, 2016

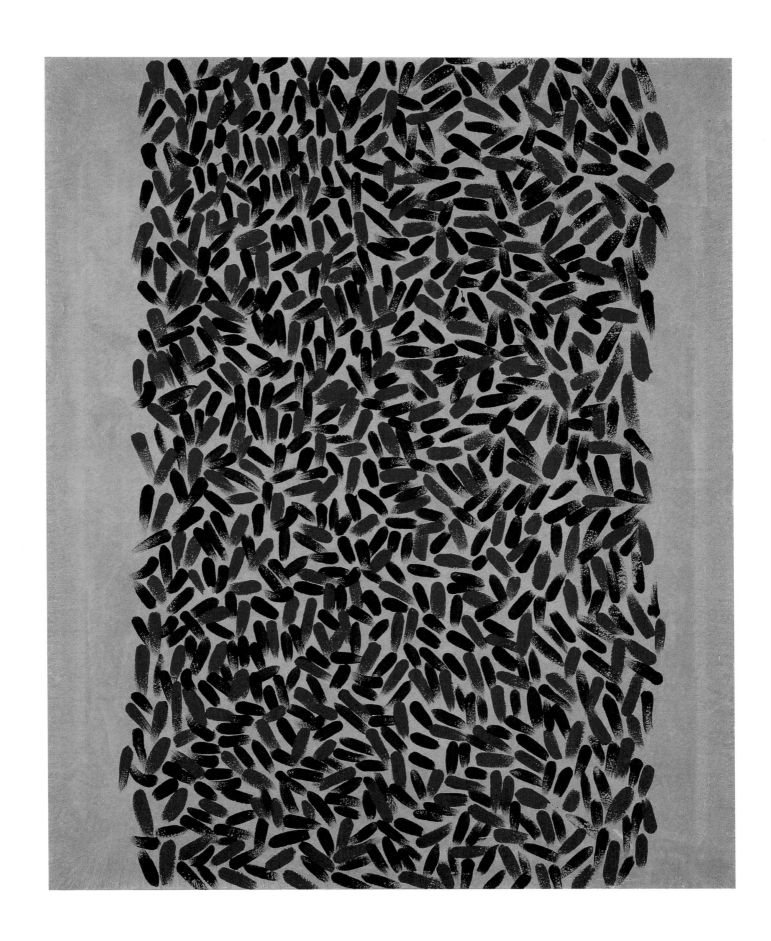

Zen Geist-아는 것을 버리다, mixed media on canvas, 145×112cm, 2016

solo exhibition godo gallery, view, 2016

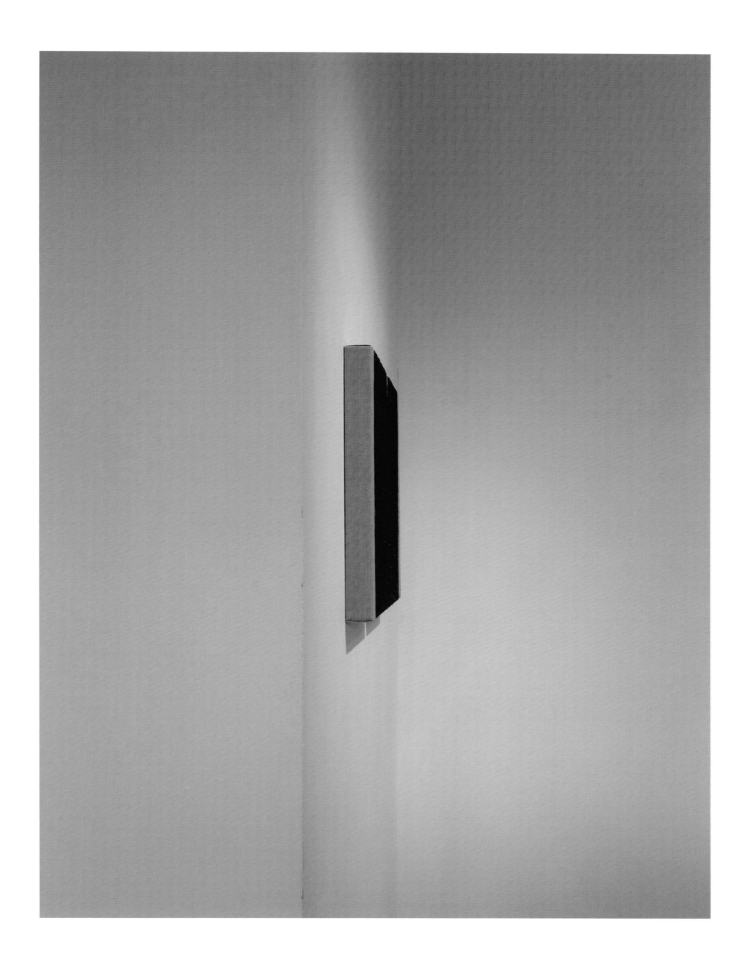

92 Zen Geist-아는 것을 버리다, mixed media on canvas, 117×91cm, 2016

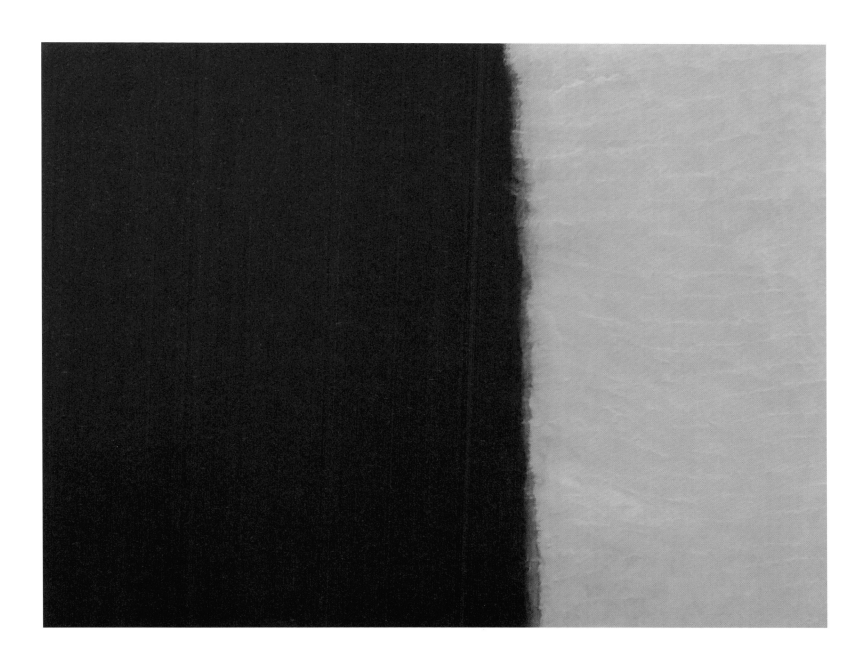

94 Zen Geist-아는 것을 버리다, mixed media on canvas, 117×91cm, 2016

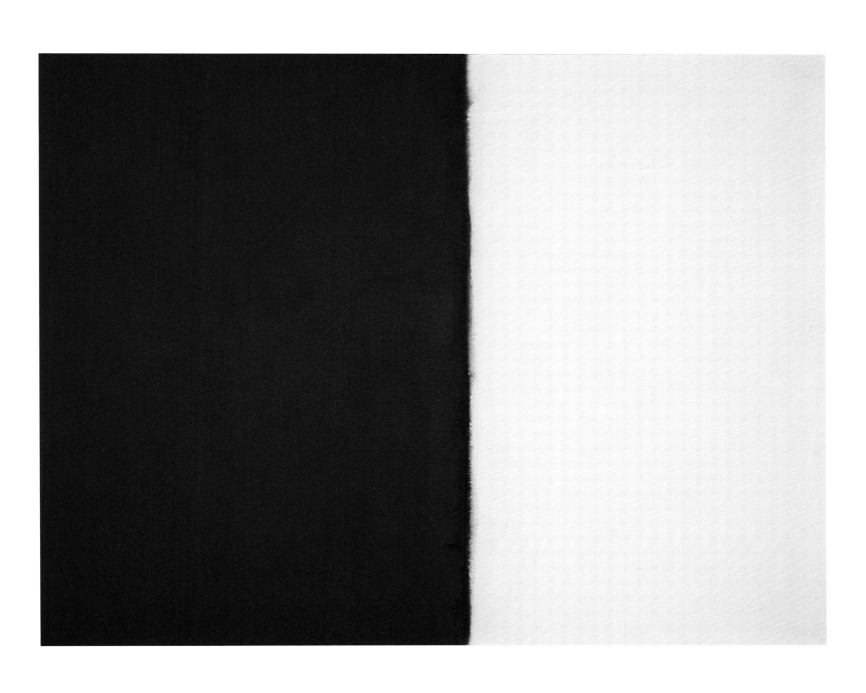

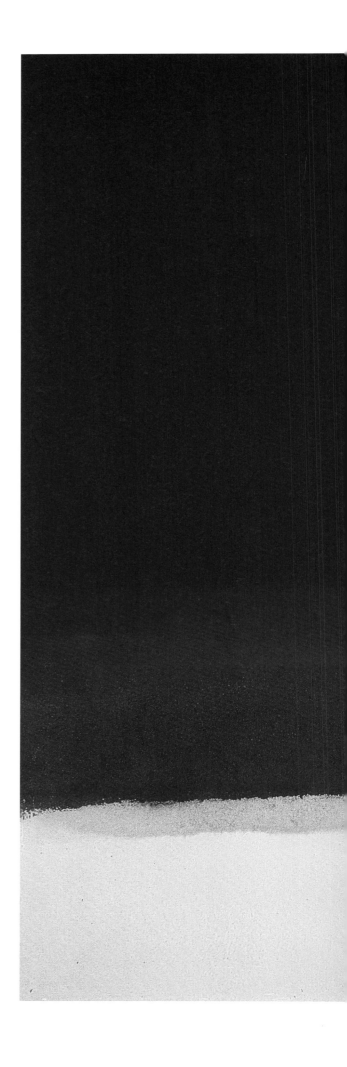

96 Zen Geist – 아는 것을 버리다, mixed media on canvas, 117×91cm, 2016

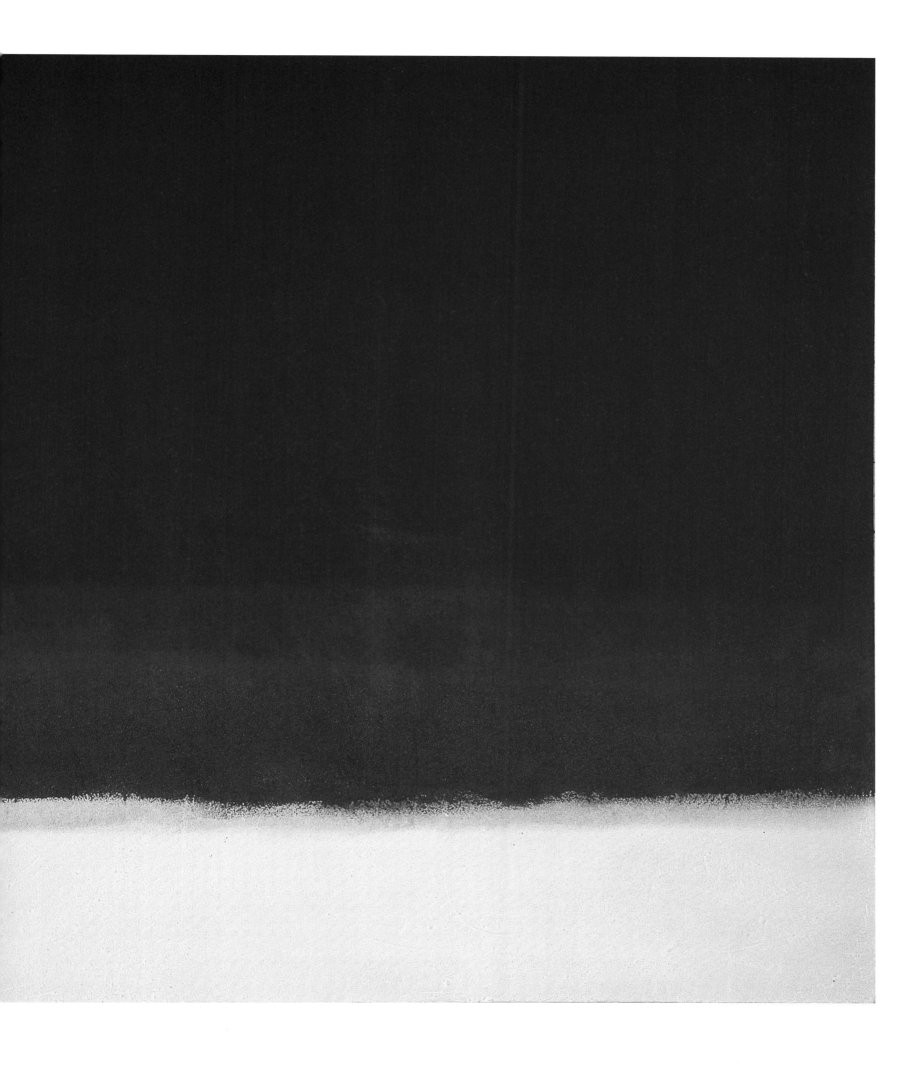

98 Zen Geist-아는 것을 버리다, mixed media on canvas, 117×91cm, 2016

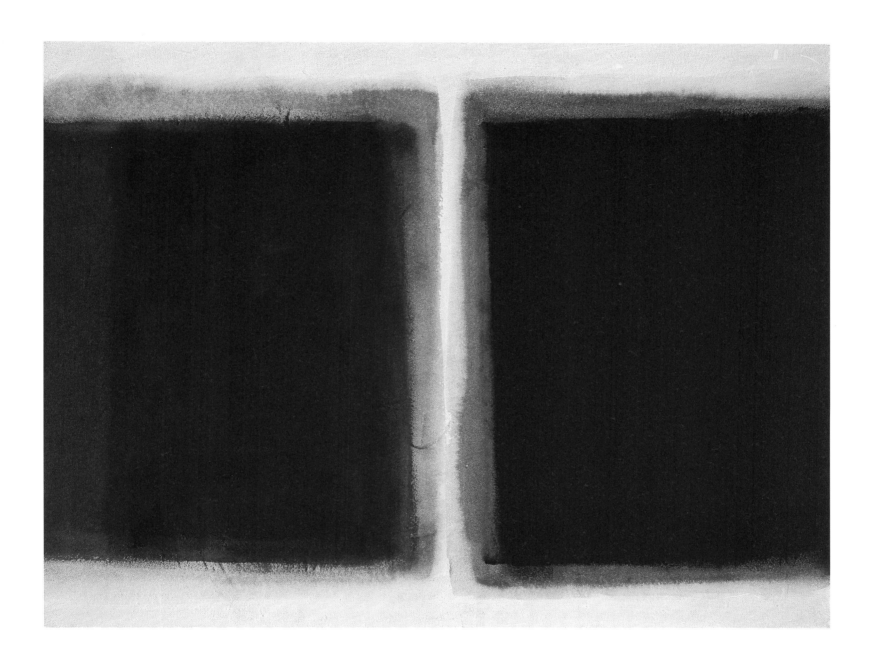

Zen Geist-아는 것을 버리다, mixed media on canvas, 117×91cm, 2016

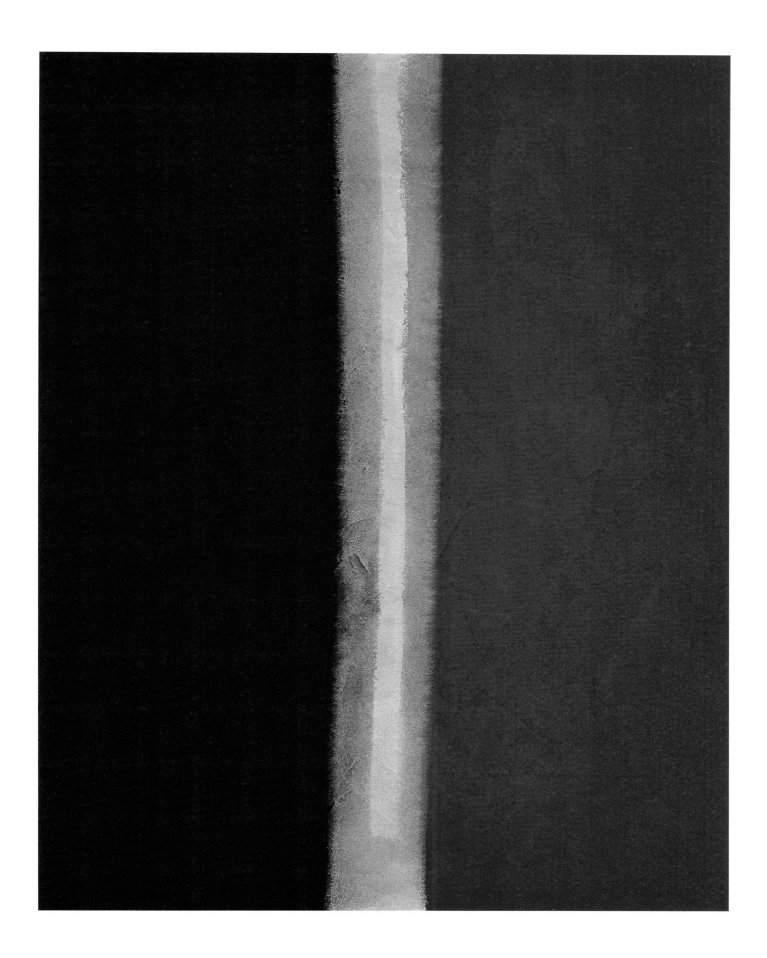

Zen Geist-아는 것을 버리다, mixed media on canvas, 117×91cm, 2016

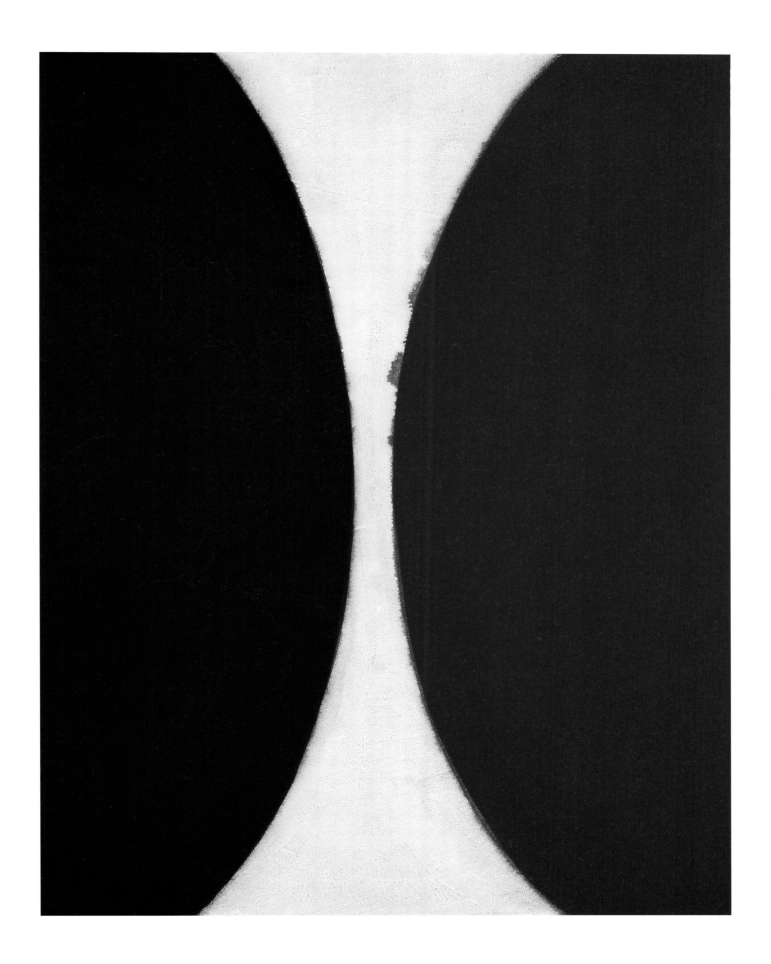

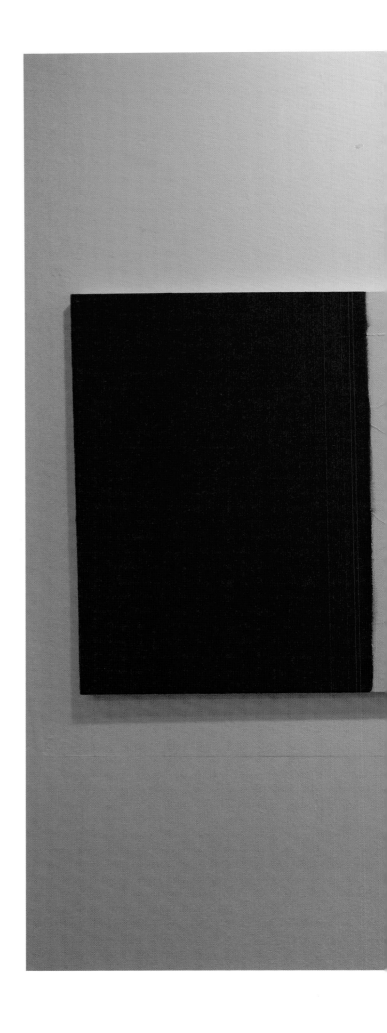

seoul art show view, coex, korea, 2016

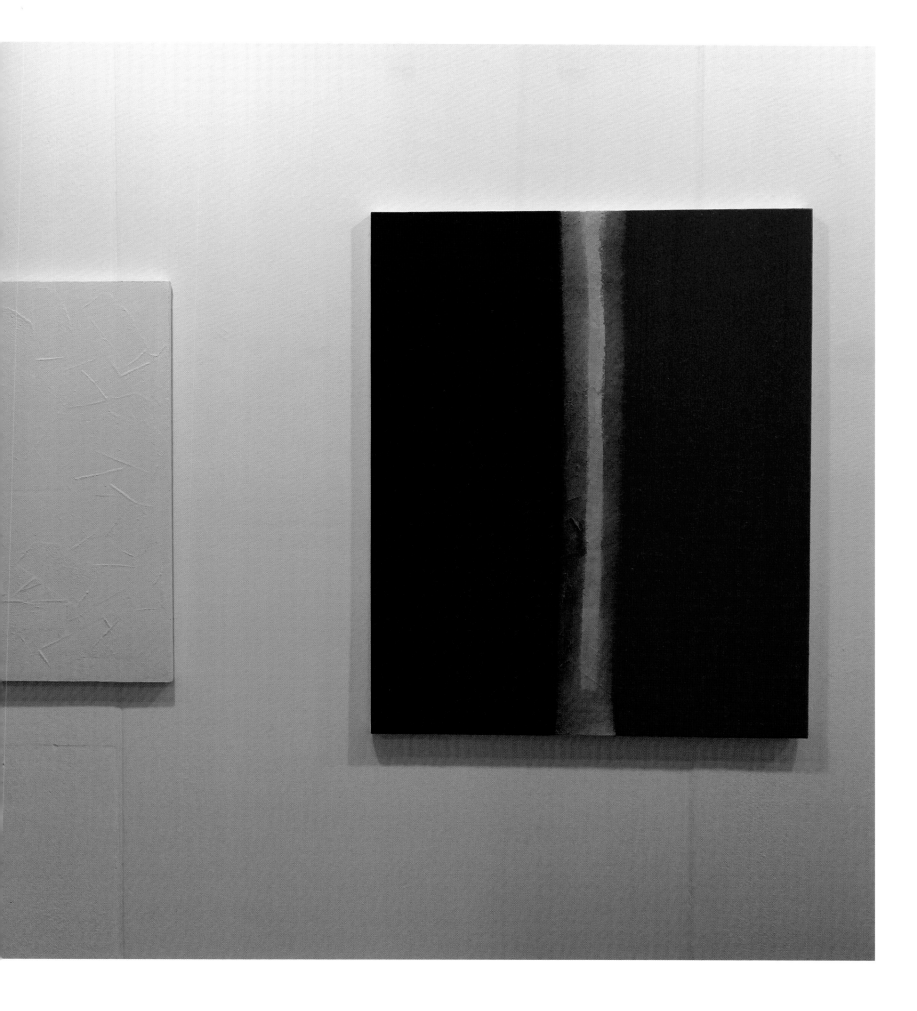

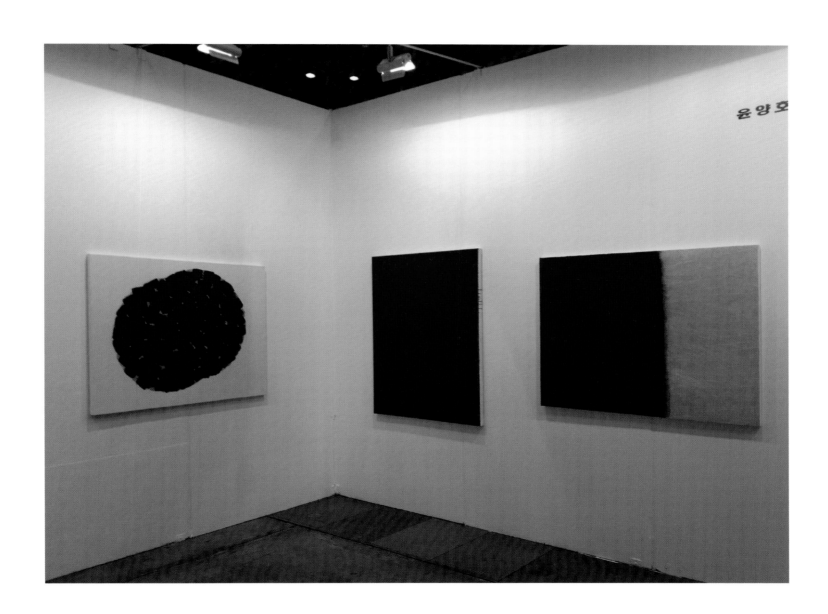

108　　Zen Geist-아는 것을 버리다, mixed media on canvas, 117×91cm, 2016

110 Zen Geist-아는 것을 버리다, mixed media on canvas, 117×91cm, 2016

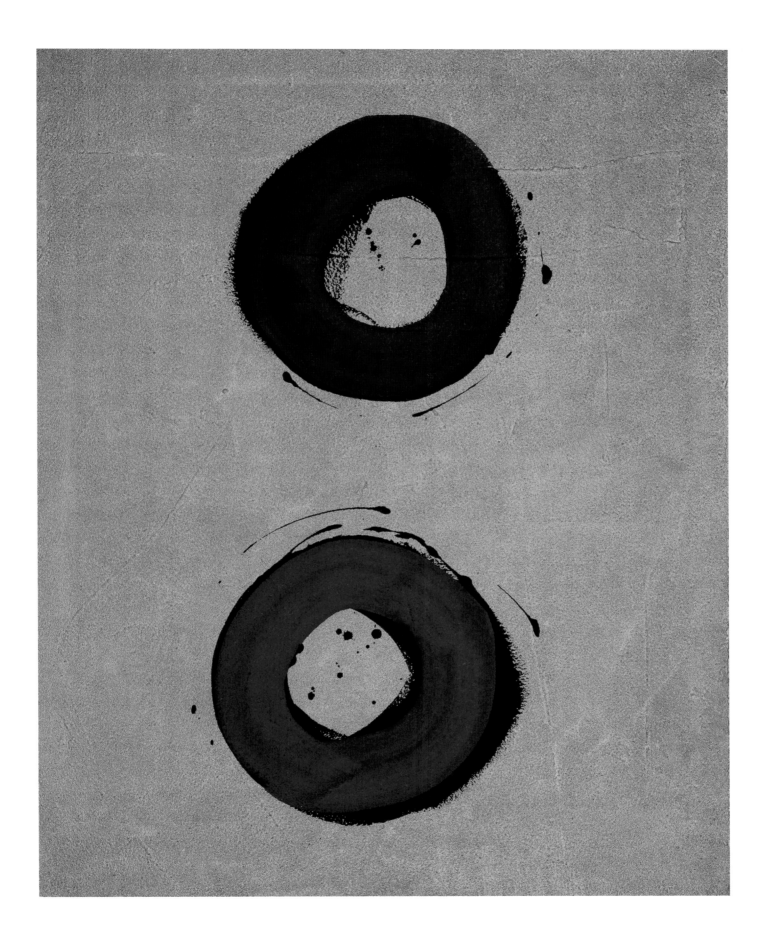

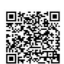

Zen Geist-아는 것을 버리다, mixed media on canvas, 117×91cm, 2017

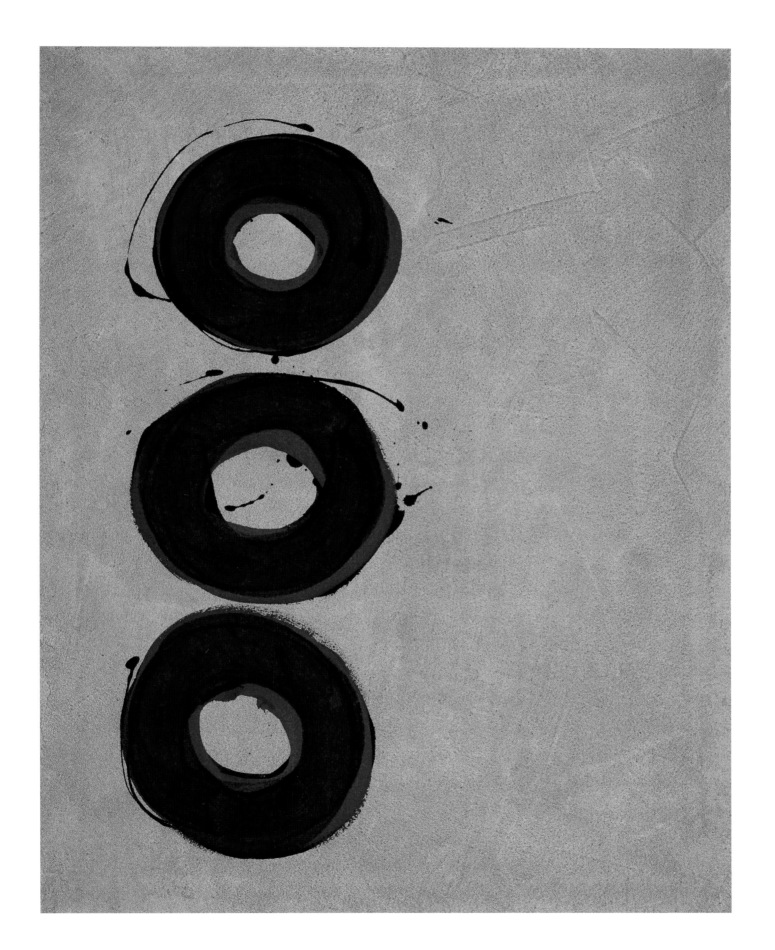

Zen Geist-아는 것을 버리다, mixed media on canvas, 117×91cm, 2017

116 Zen Geist-아는 것을 버리다, mixed media on canvas, 117×91cm, 2017 (앞의 작품 부분)

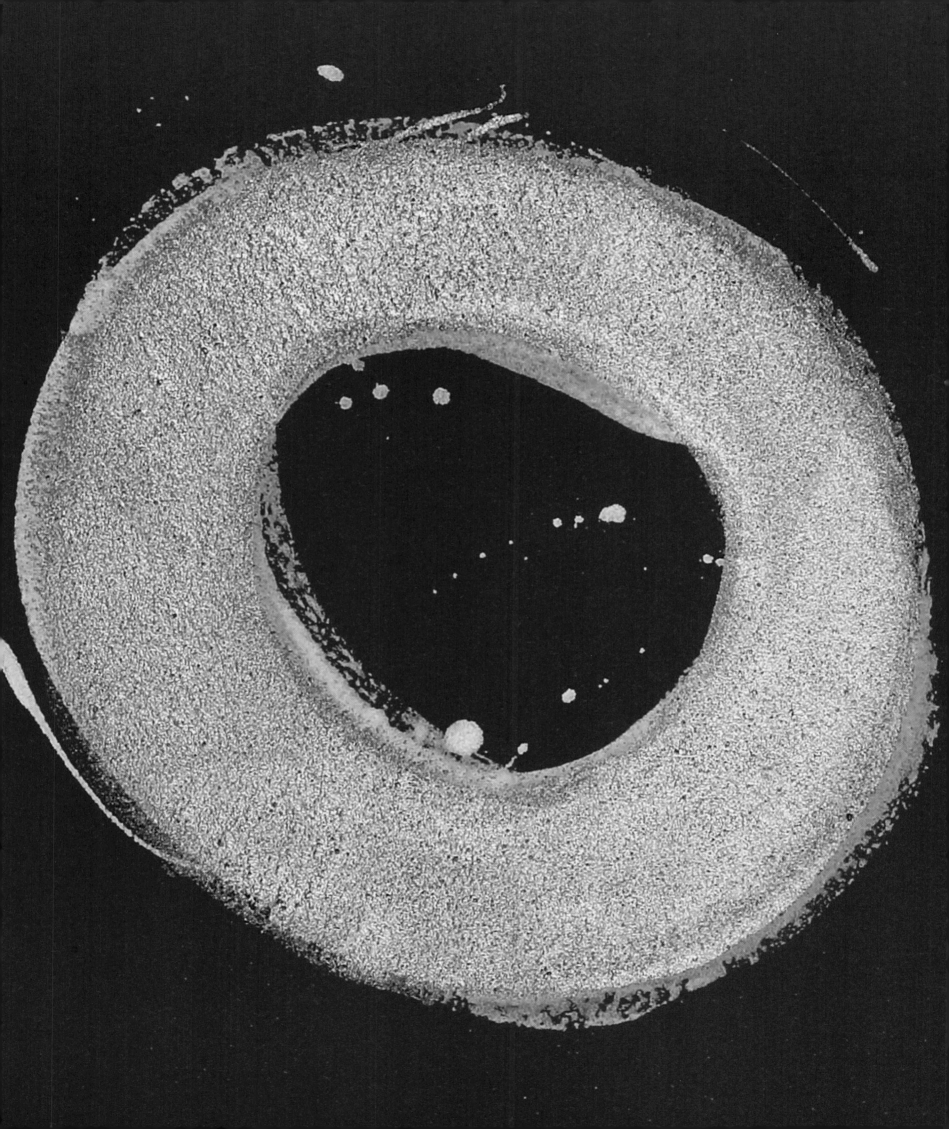

118 Zen Geist-아는 것을 버리다, mixed media on canvas, 117×91cm, 2017

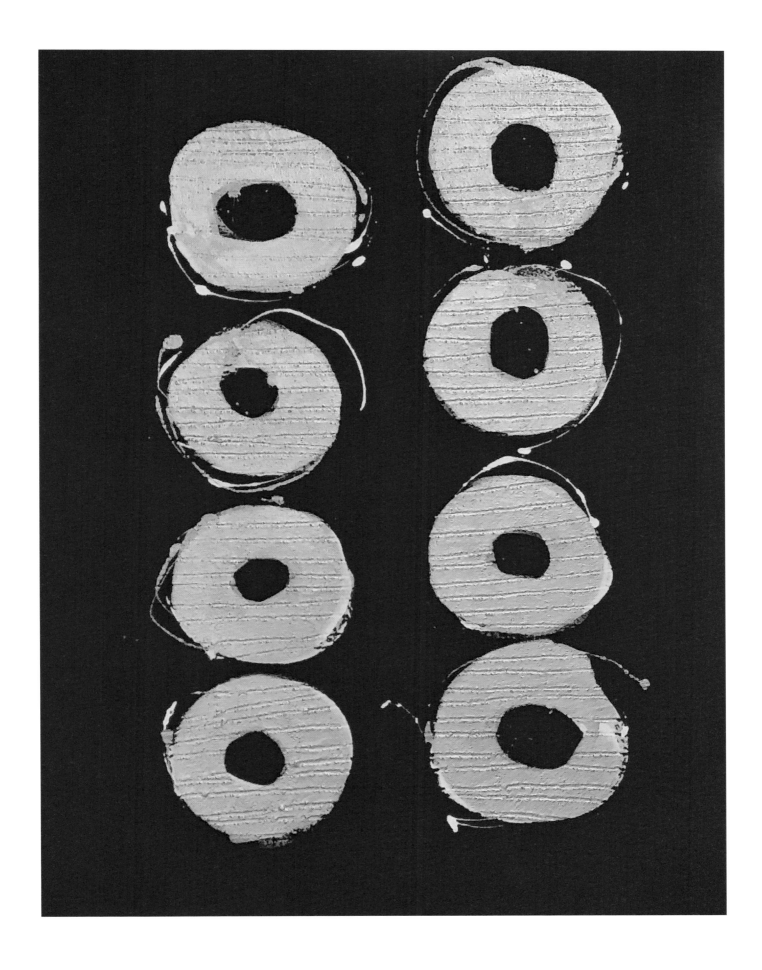

Zen Geist-아는 것을 버리다, mixed media on canvas, 117×91cm, 2017

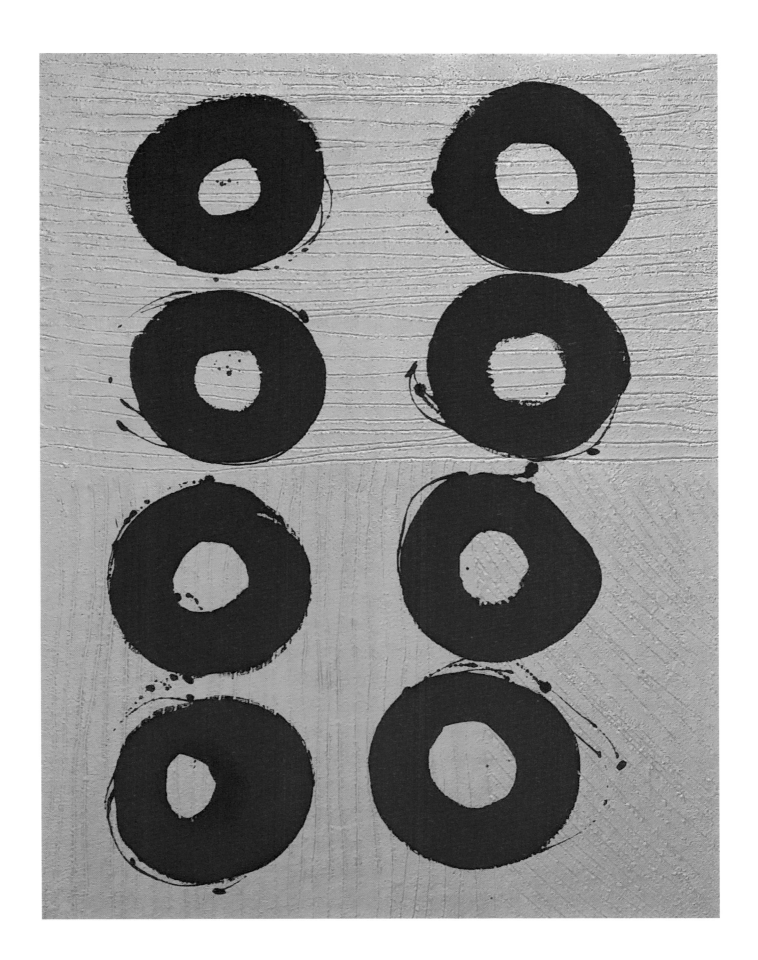

Zen Geist - 아는 것을 버리다, mixed media on canvas, 117×91cm, 2016

124 Zen Geist-아는 것을 버리다, mixed media on canvas, 117×91cm, 2016 (앞의 작품 부분)

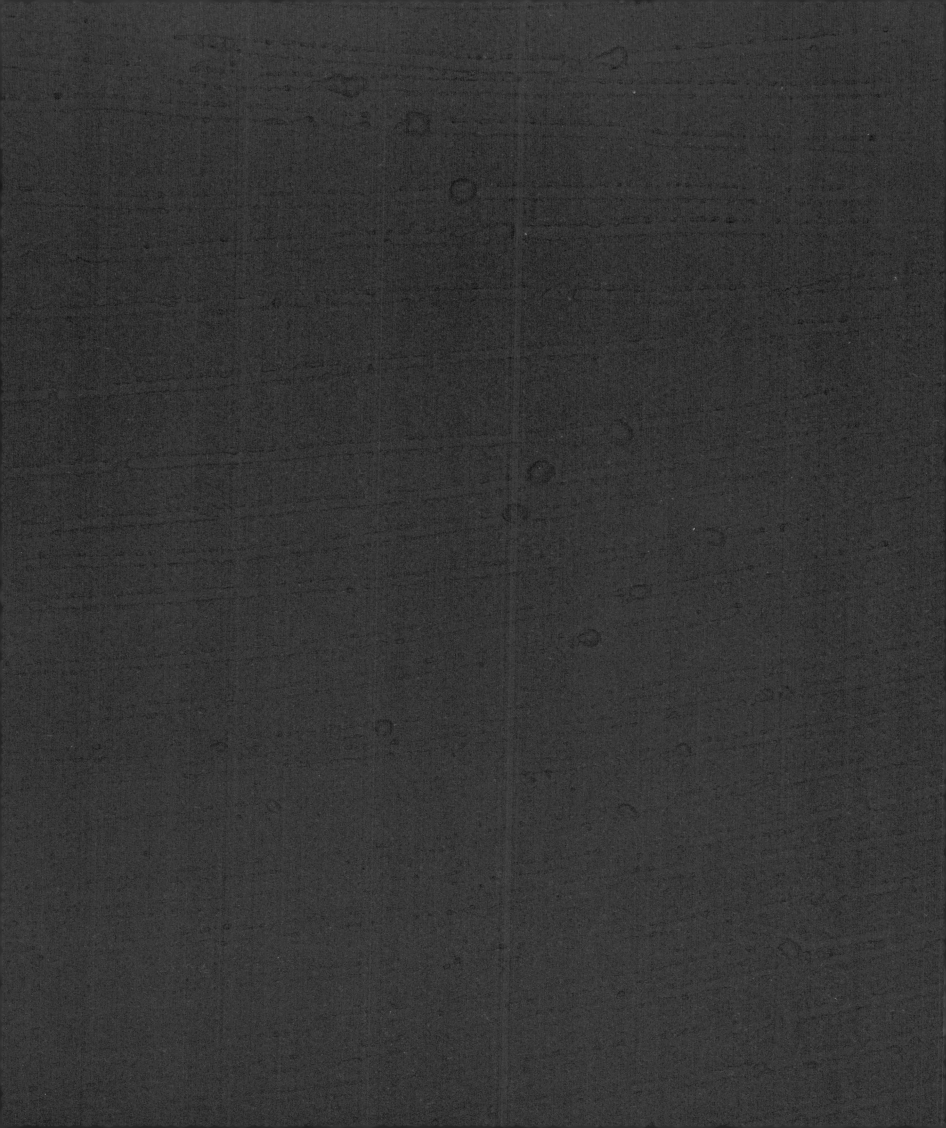

Zen Geist-아는 것을 버리다, mixed media on canvas, 117×91cm, 2016

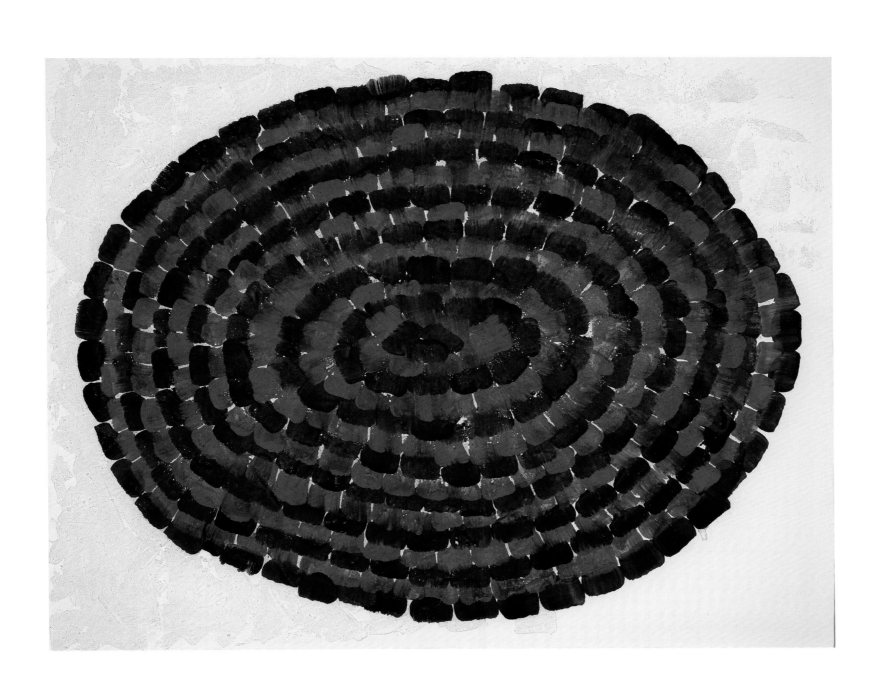

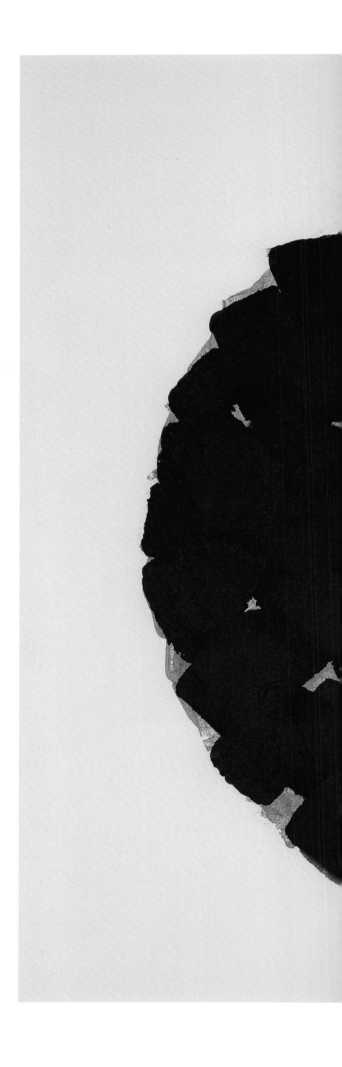

128 Zen Geist-아는 것을 버리다, mixed media on canvas, 117×91cm, 2016

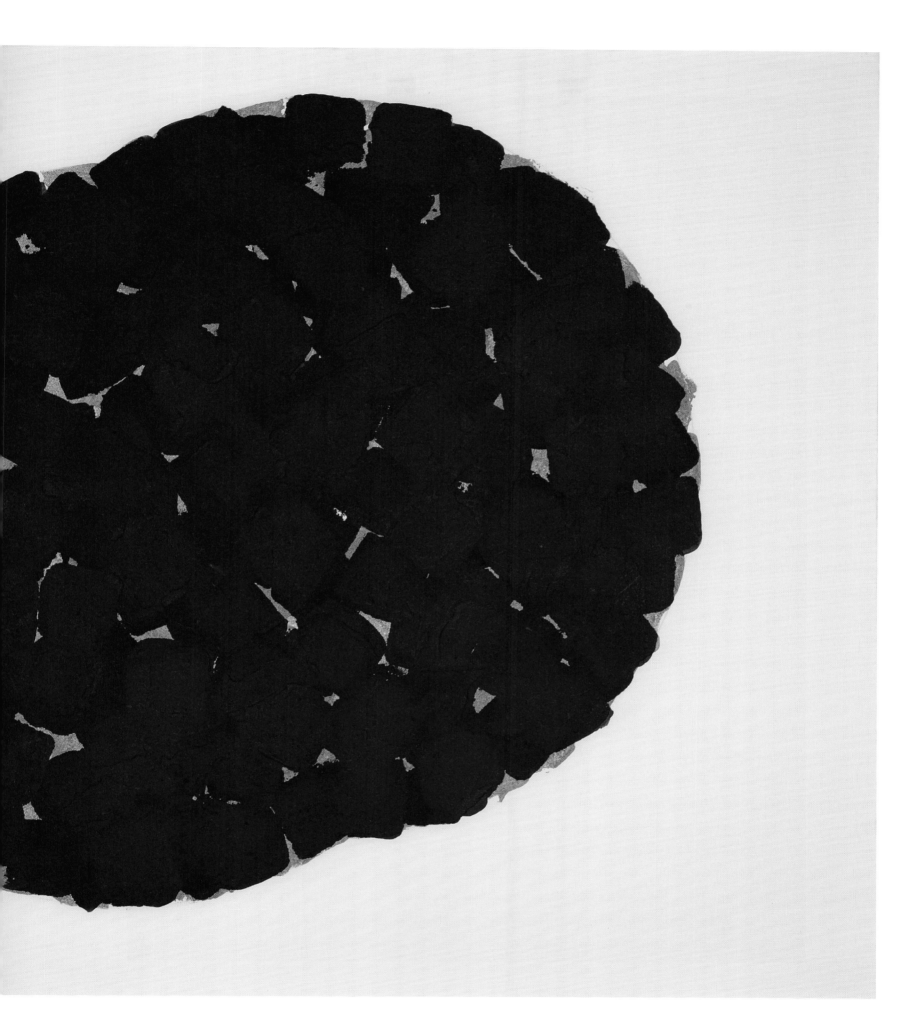

KIAF VIEW, 2016, COEX, KOREA

Zen Geist-아는 것을 버리다, mixed media on canvas, 117×91cm, 2008

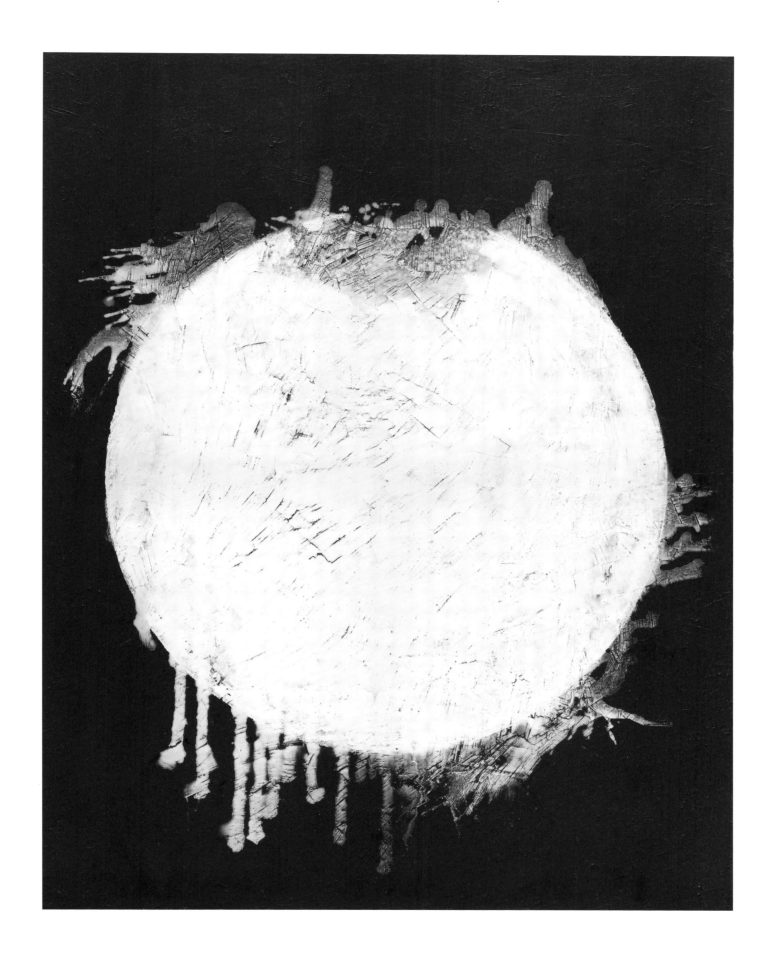

134 Zen Geist−아는 것을 버리다, mixed media on canvas, 117×91cm, 2016

136 Zen Geist-아는 것을 버리다, mixed media on canvas, 91×72cm, 2010

138 Zen Geist-아는 것을 버리다, mixed media on canvas, Ø40cm, 2017

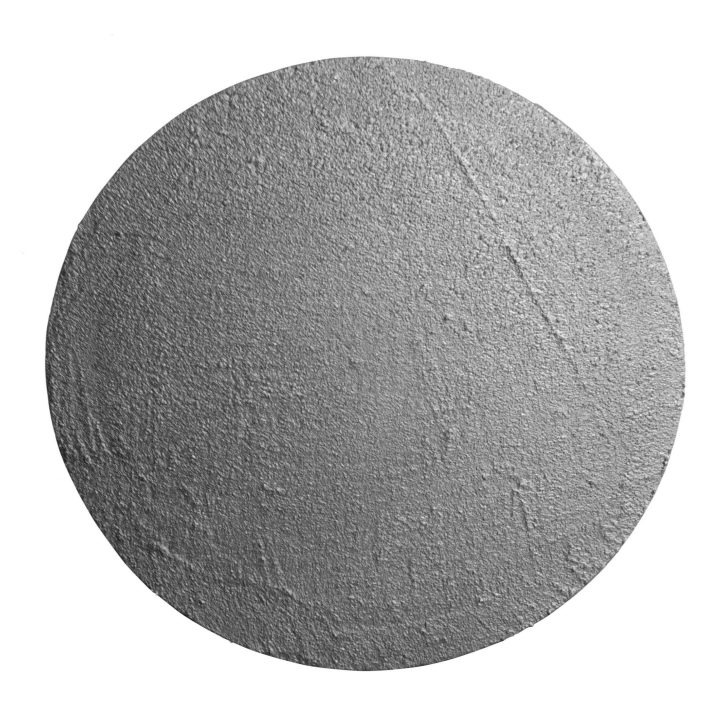

140 Zen Geist-아는 것을 버리다, mixed media on canvas, 117×91cm, 2015

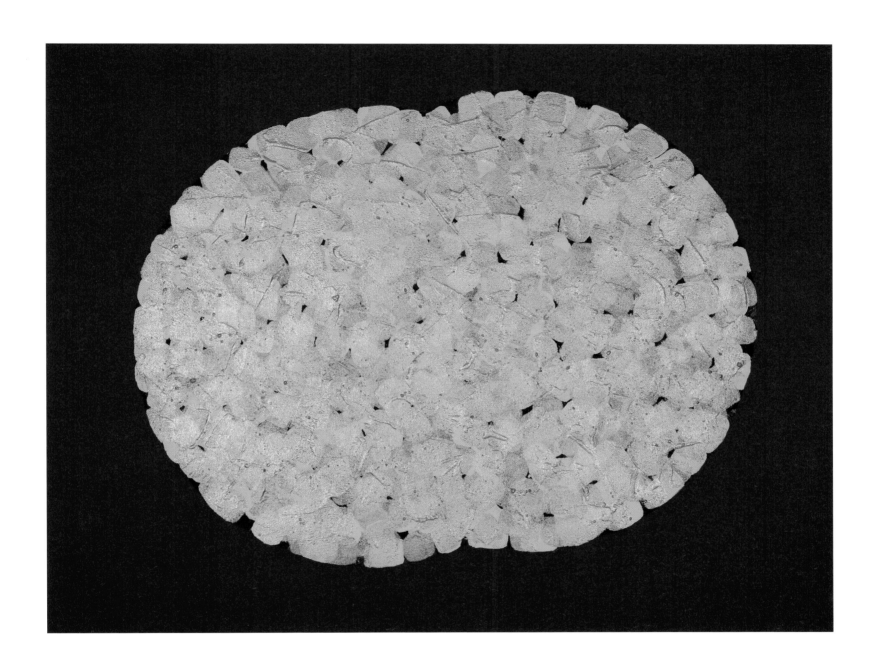

142 Zen Geist - 아는 것을 버리다, mixed media on canvas, 145 × 112cm, 2016

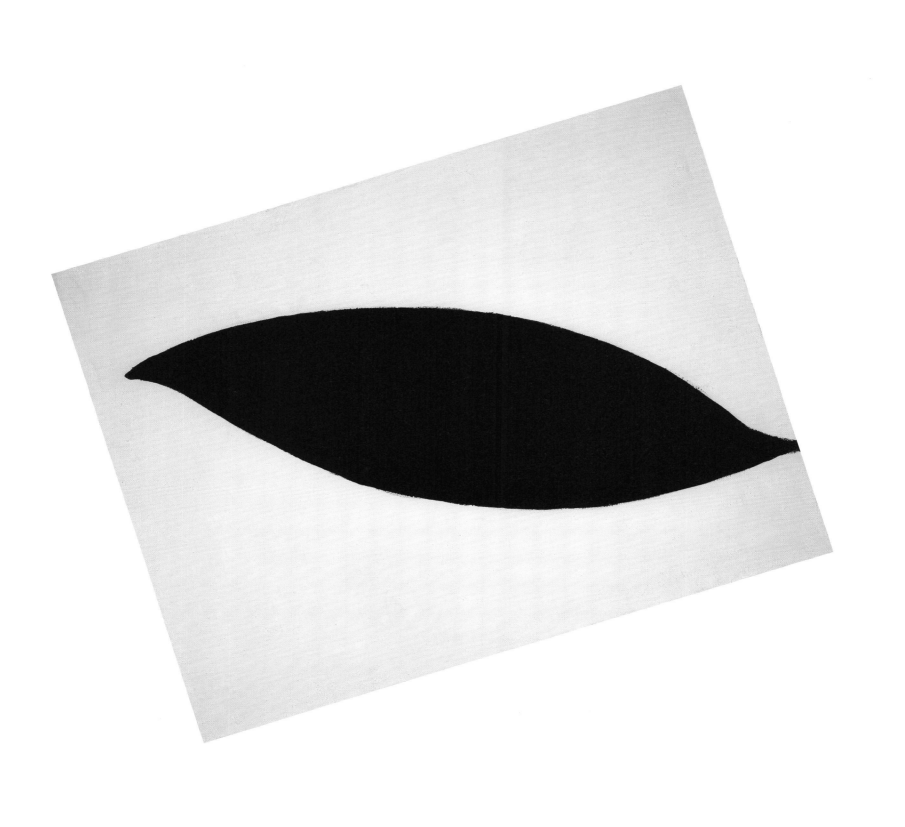

144 Zen Geist-아는 것을 버리다, mixed media on canvas, 91×72cm, 2016

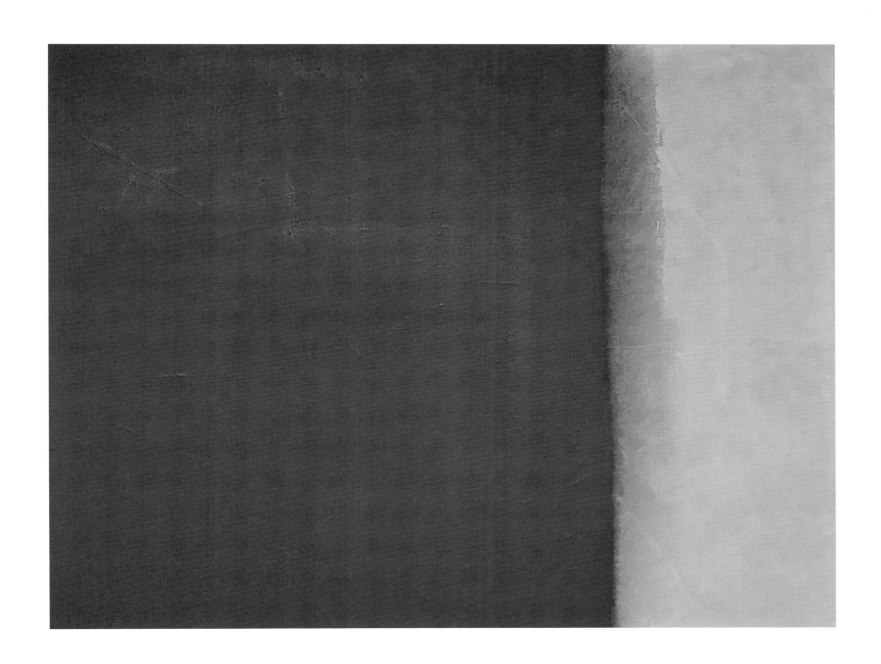

146 Zen Geist–아는 것을 버리다, mixed media on canvas, 91×72cm, 2016

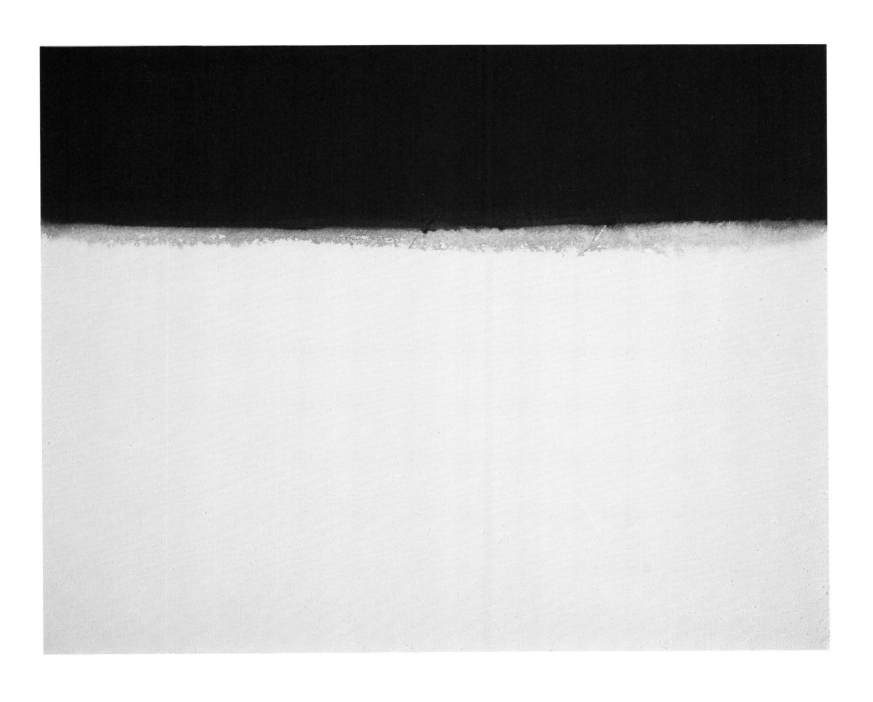

Zen Geist-아는 것을 버리다, mixed media on canvas, 91×72cm, 2016

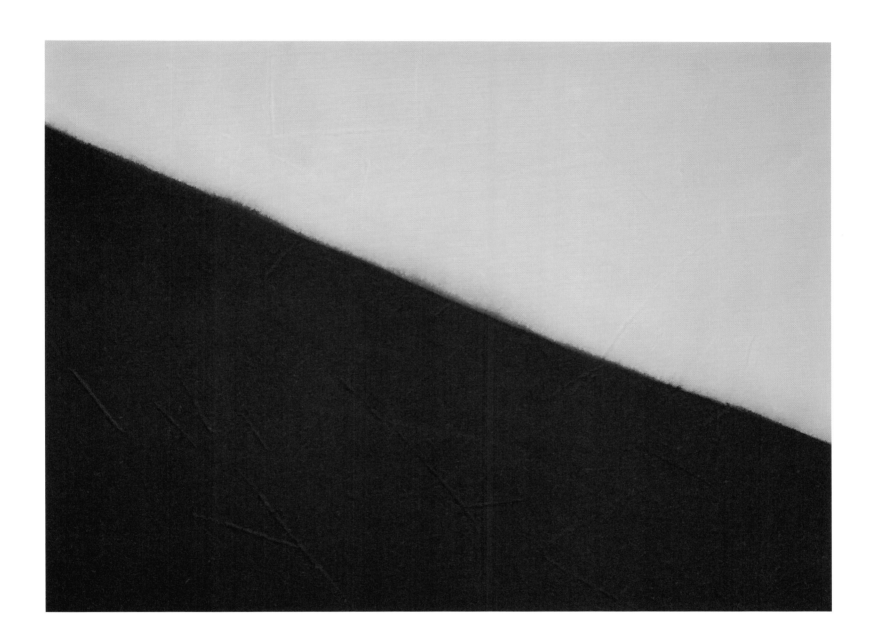

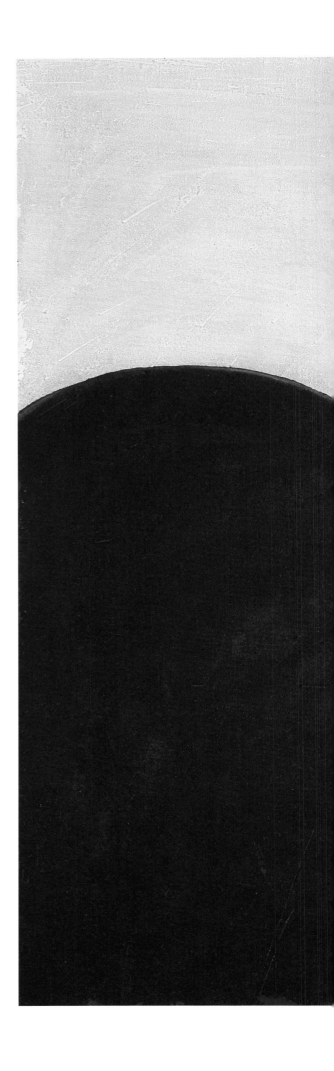

150 Zen Geist-아는 것을 버리다, mixed media on canvas, 117×91cm, 2016

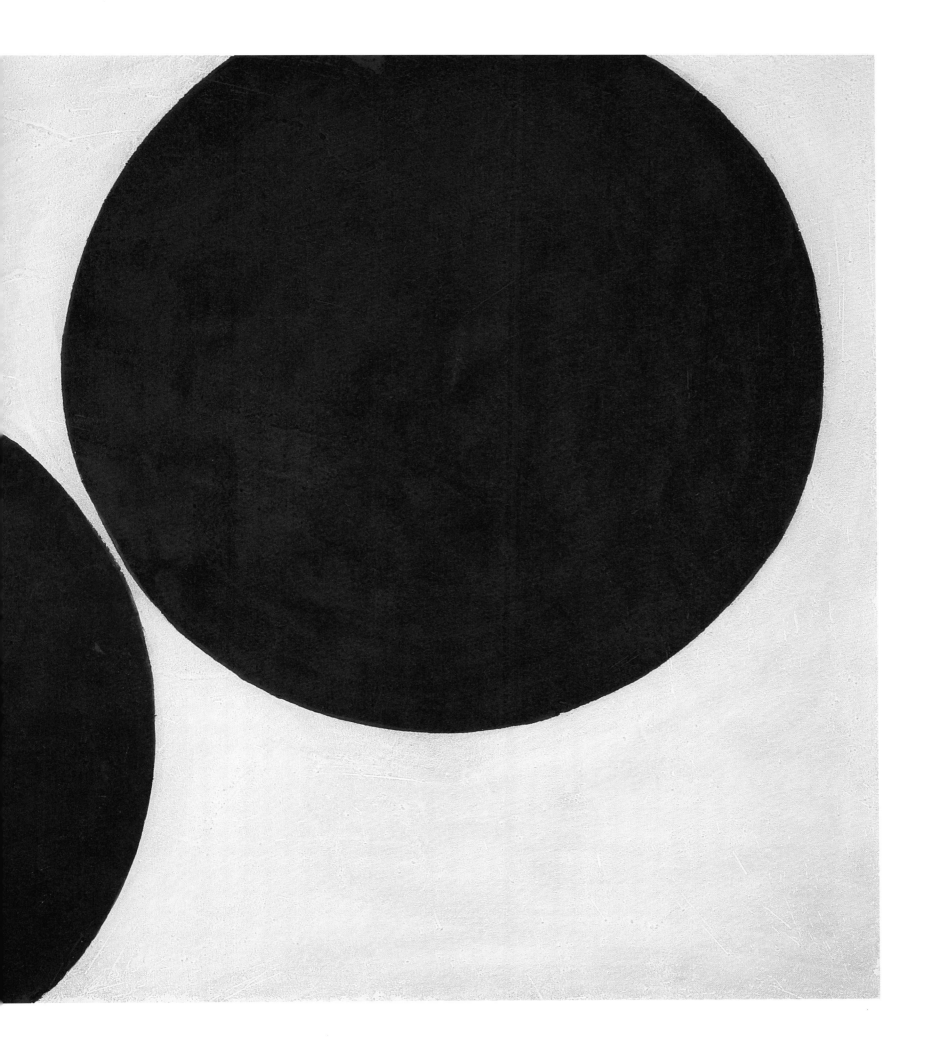

152 Zen Geist-아는 것을 버리다, mixed media on canvas, 50×50cm, 2002

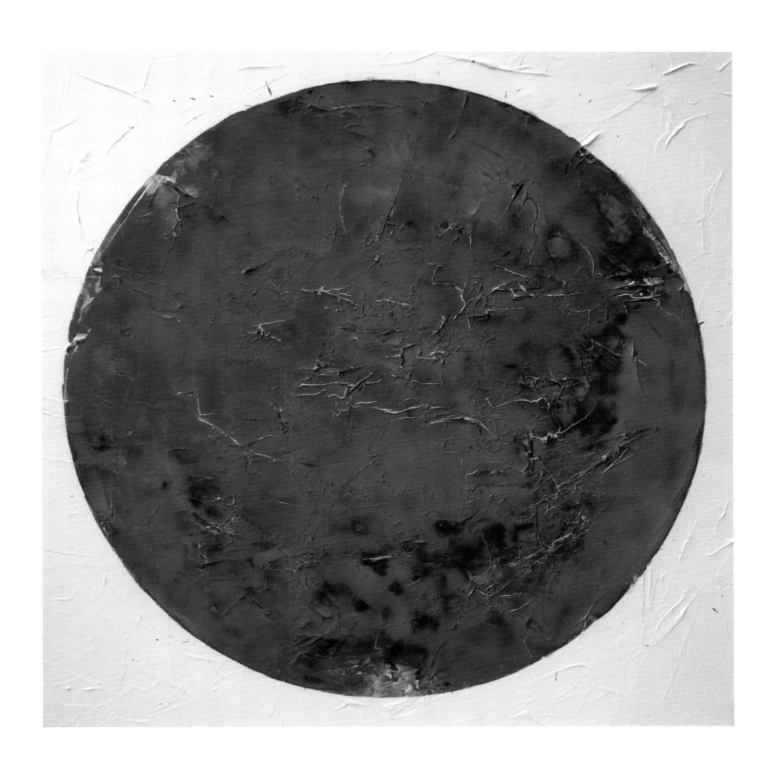

Zen Geist-아는 것을 버리다, mixed media on canvas, 91×72cm, 2014

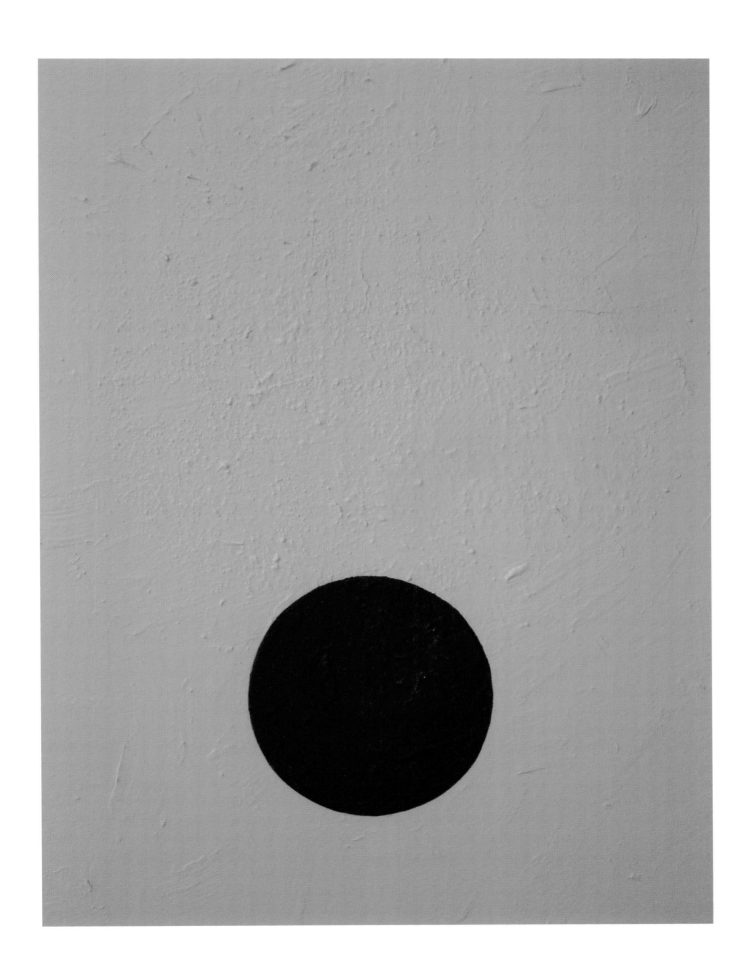

156 Zen Geist-아는 것을 버리다, mixed media on canvas, 91×72cm, 2015

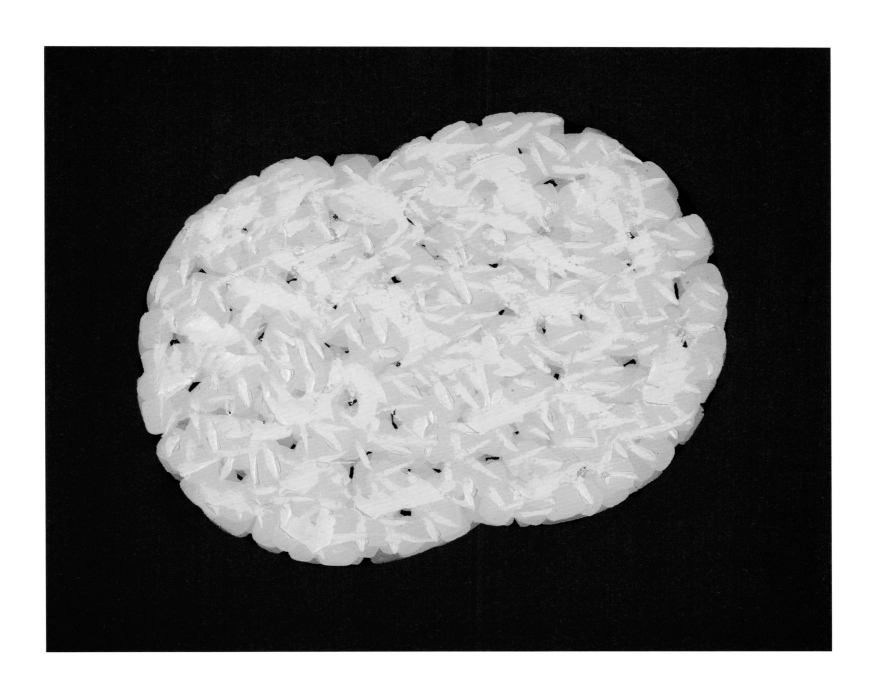

Zen Geist‒아는 것을 버리다, mixed media on canvas, 91×72cm, 2016

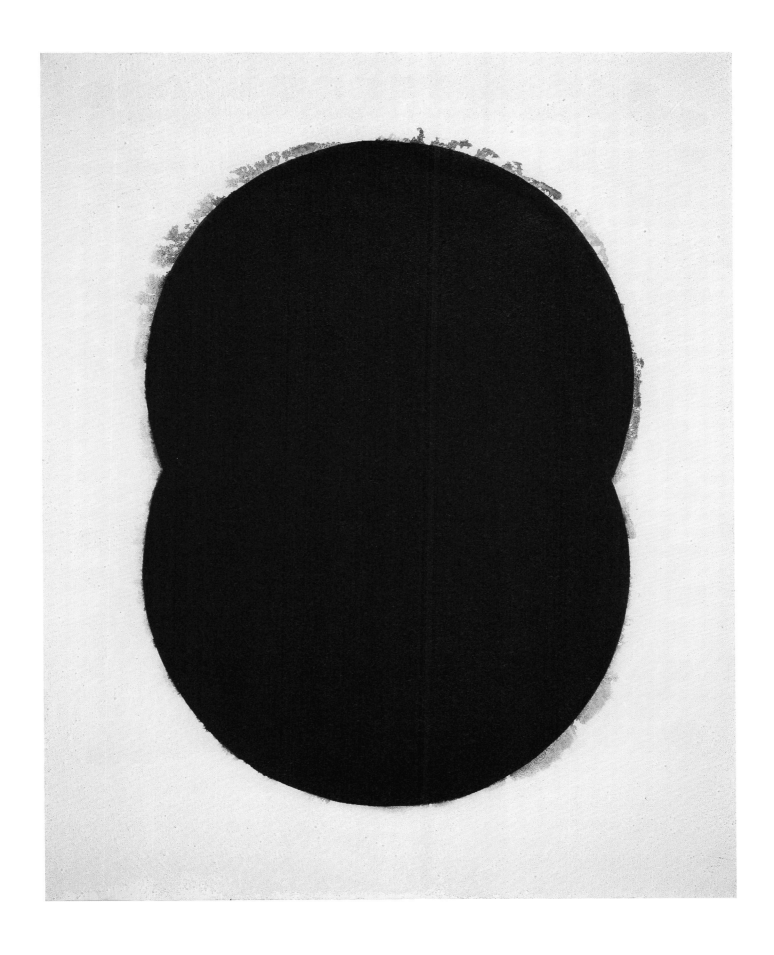

Zen Geist-아는 것을 버리다, mixed media on canvas, 91×72cm, 2016

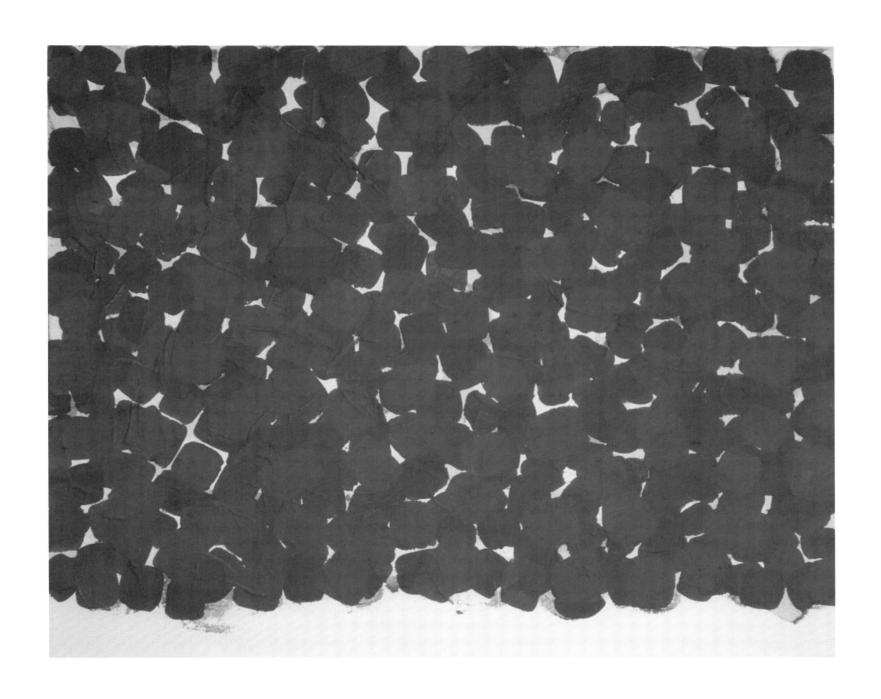

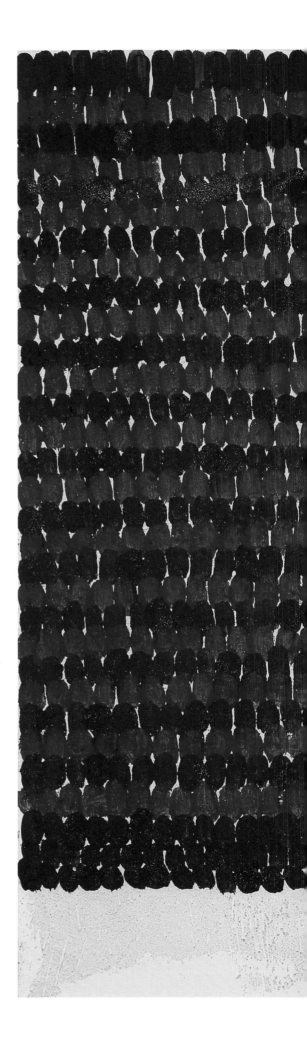

162 Zen Geist-아는 것을 버리다, mixed media on canvas, 91×72cm, 2016

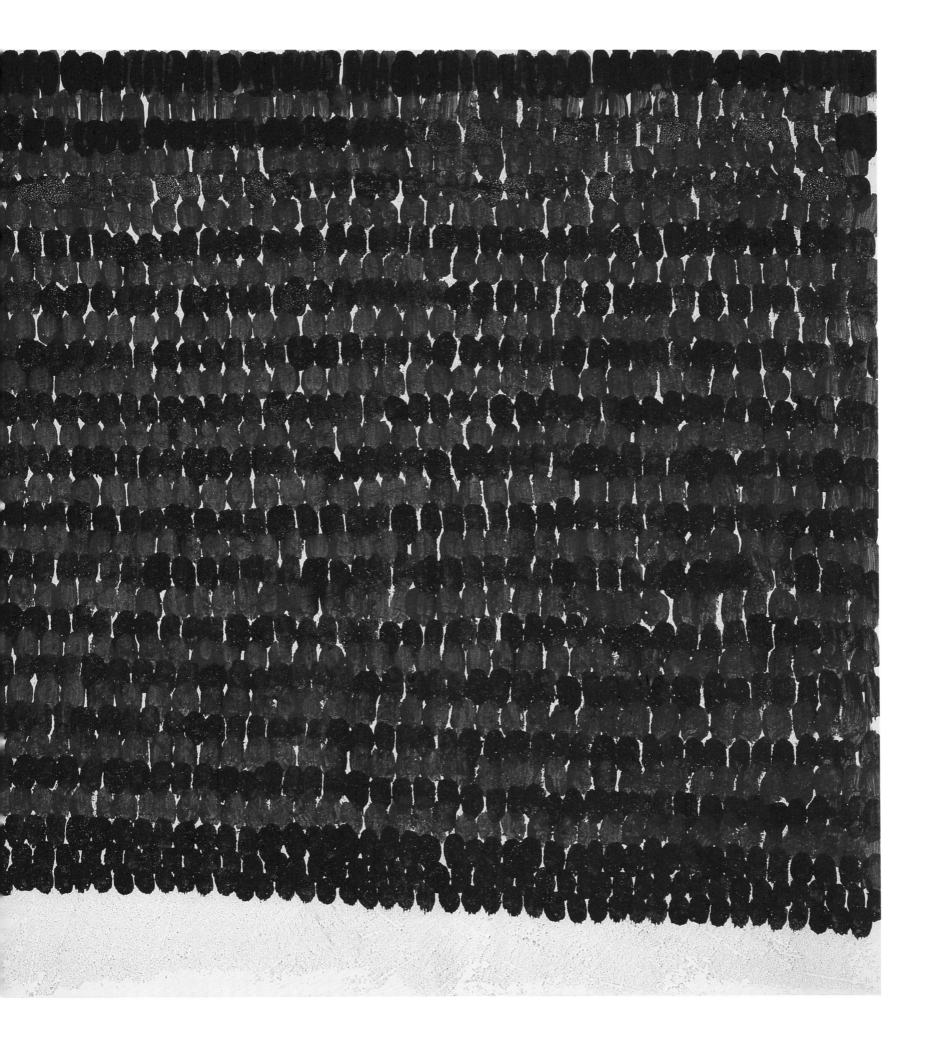

Zen Geist-아는 것을 버리다, mixed media on canvas, 74×74cm, 2014

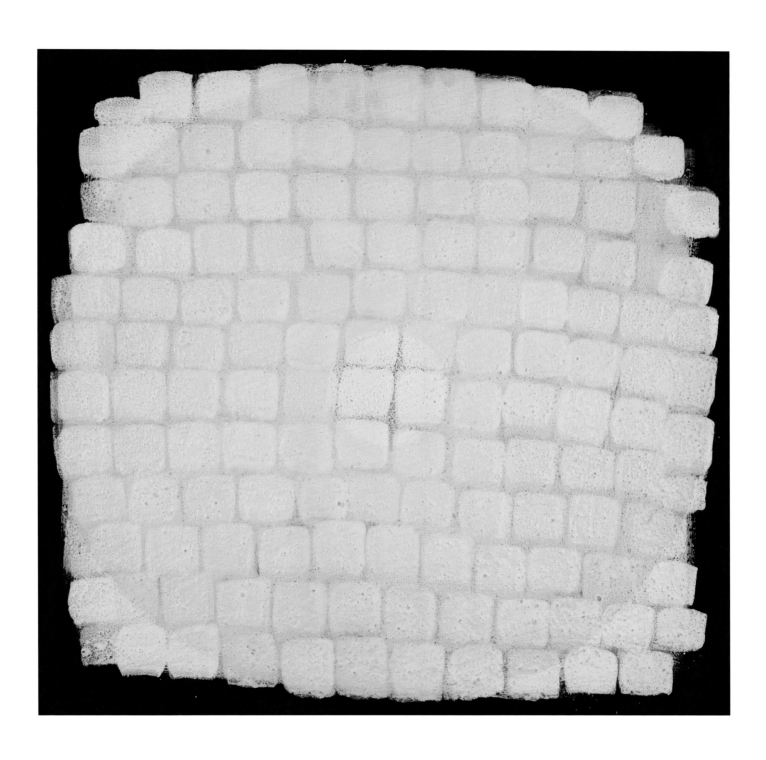

　　Zen Geist–아는 것을 버리다, mixed media on canvas, 72×60cm, 2016

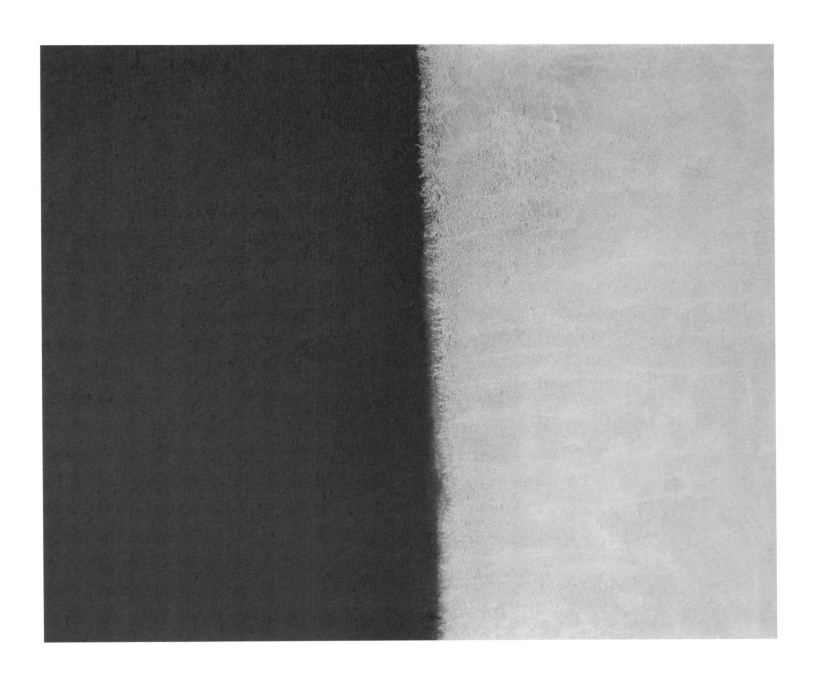

168 Zen Geist-아는 것을 버리다, mixed media on canvas, 50×100cm, 2016

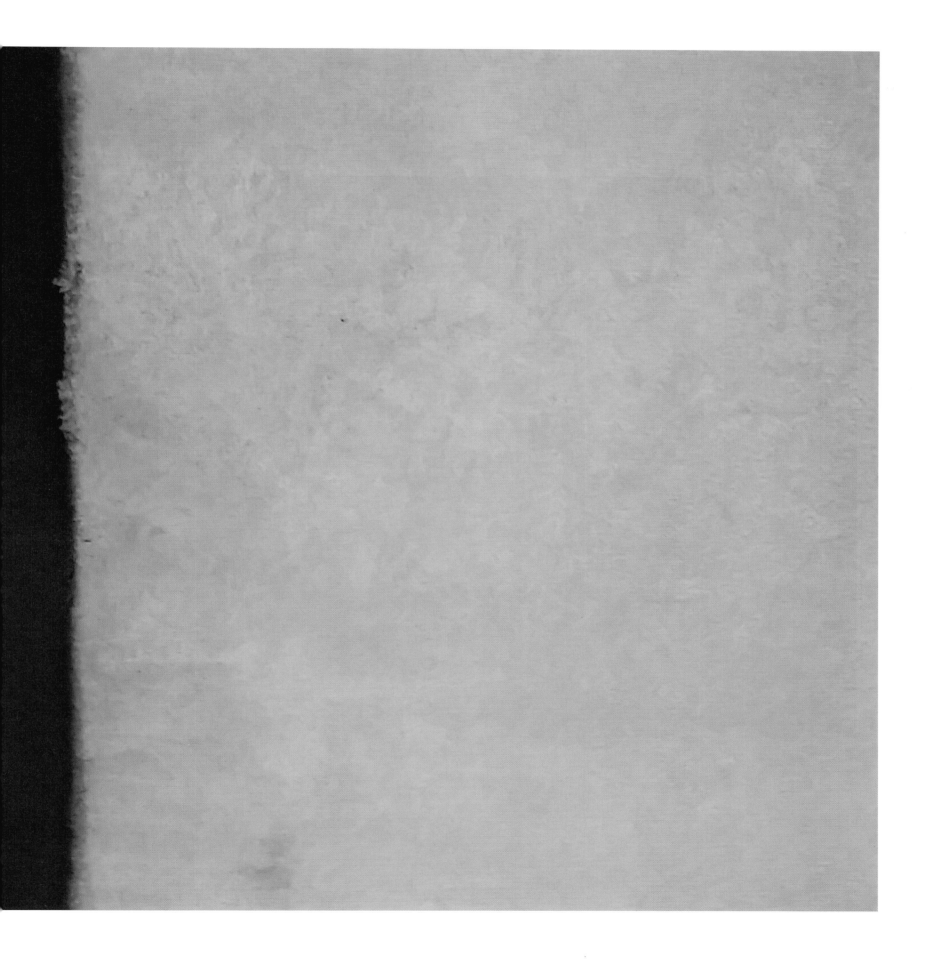

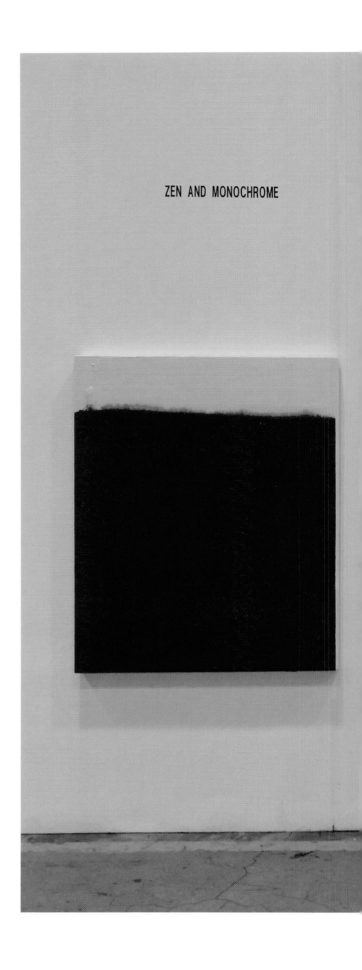

ZEN AND MONOCHROME

KIAF view coex, Korea, 2016

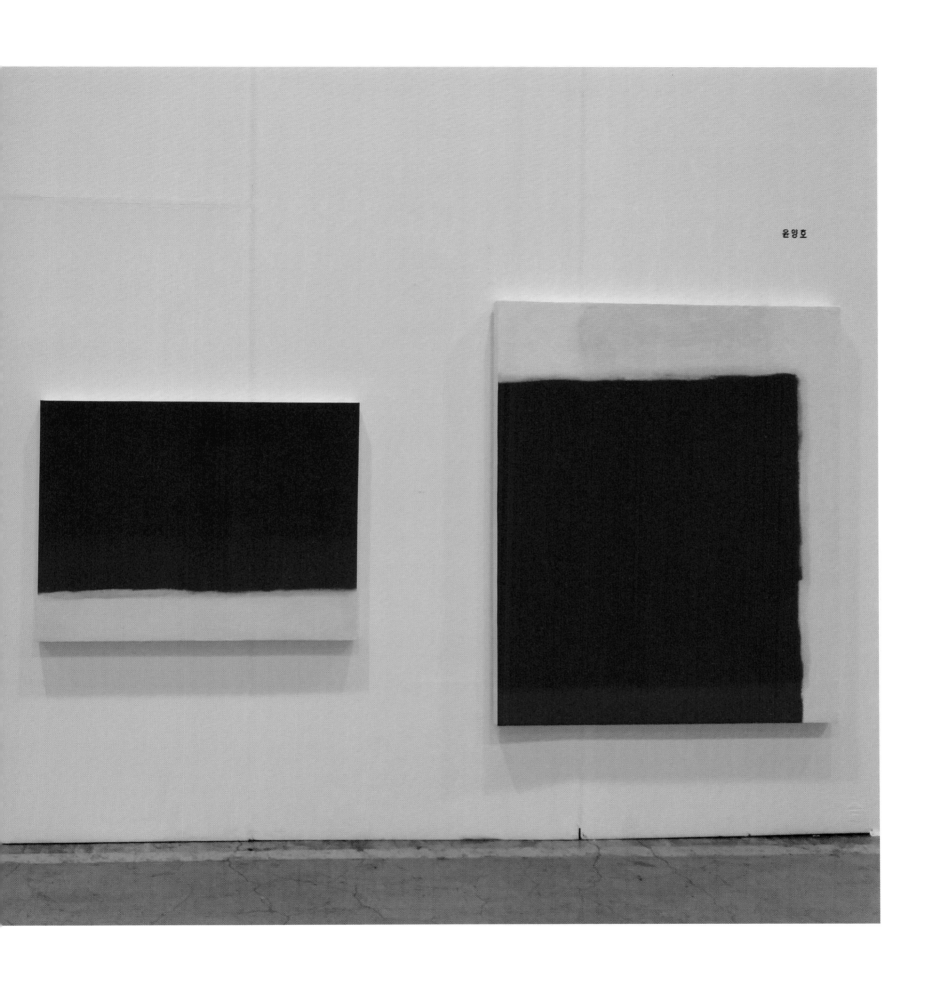

윤양호

Zen Geist-아는 것을 버리다, mixed media on canvas, 25 × 17cm, 2016

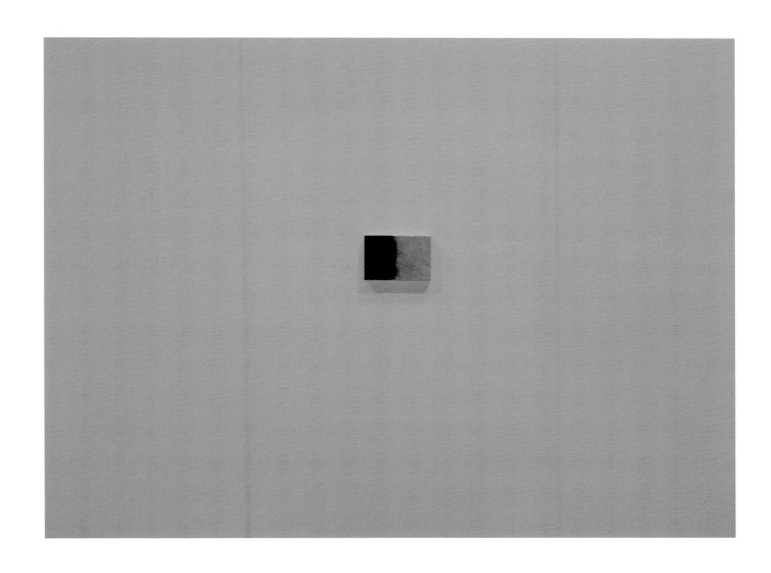

174 Zen Geist-아는 것을 버리다, mixed media on canvas, 53×45cm, 2016

176 Zen Geist-아는 것을 버리다, mixed media on canvas, 72×60cm, 2016

Zen Geist-아는 것을 버리다, mixed media on canvas, 원형10호, 2016

solo exhibition godo gallery, view, 2016

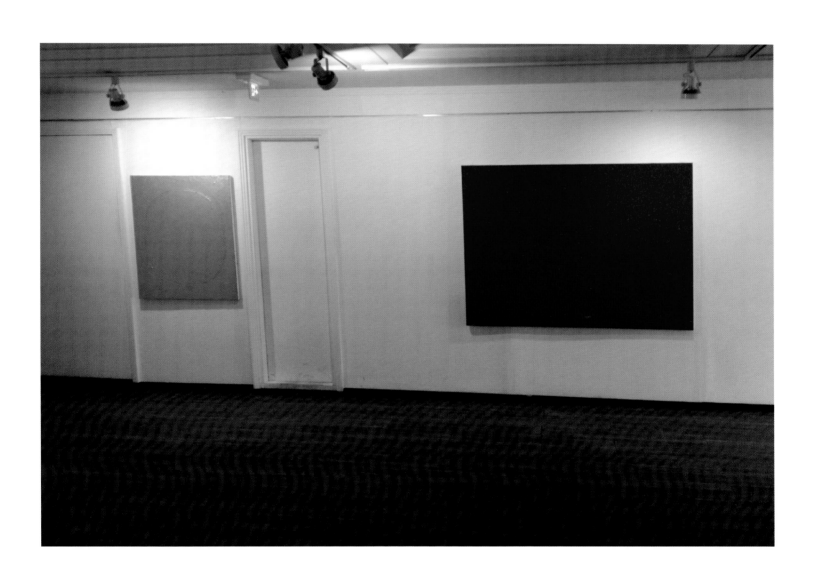

Zen Geist-아는 것을 버리다, mixed media on canvas, 25×18cm, 2016

Zen Geist-아는 것을 버리다, mixed media on canvas, 45×38cm, 2016

Zen Geist-아는 것을 버리다, mixed media on canvas, Ø40cm, 2016

188 Zen Geist-아는 것을 버리다, mixed media on canvas, 25×18cm, 2016

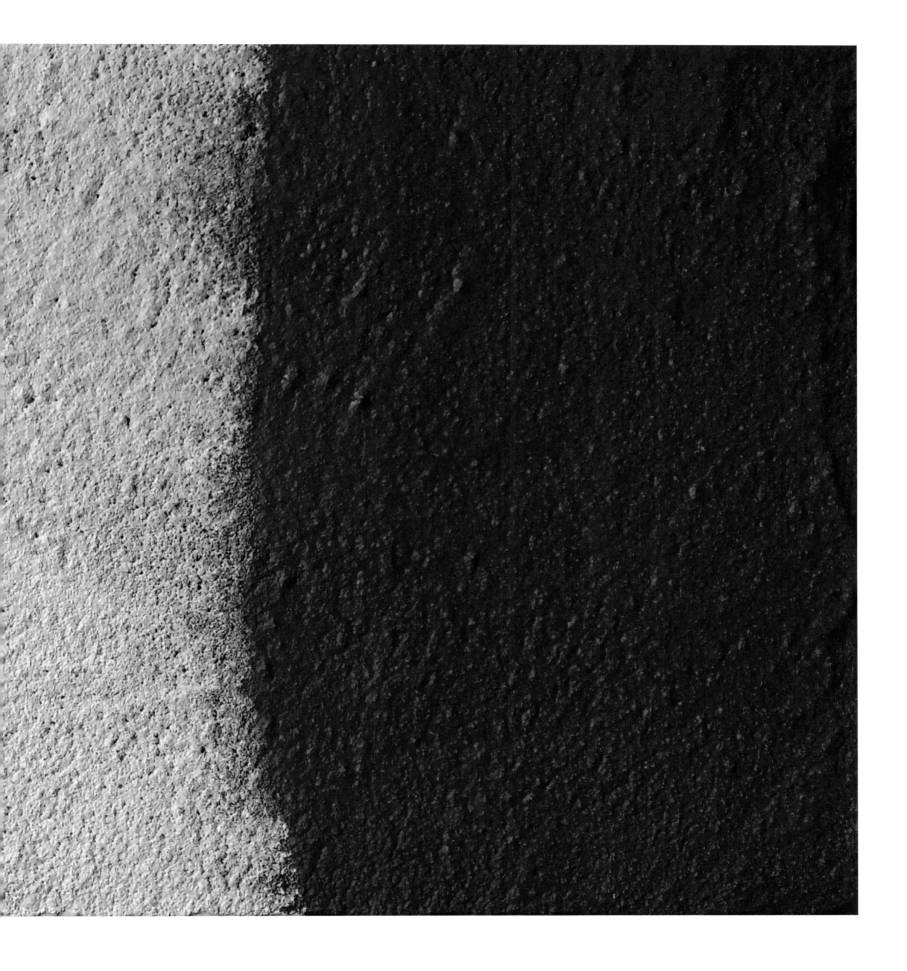

190 Zen Geist-아는 것을 버리다, mixed media on canvas, 25×25cm, 2016

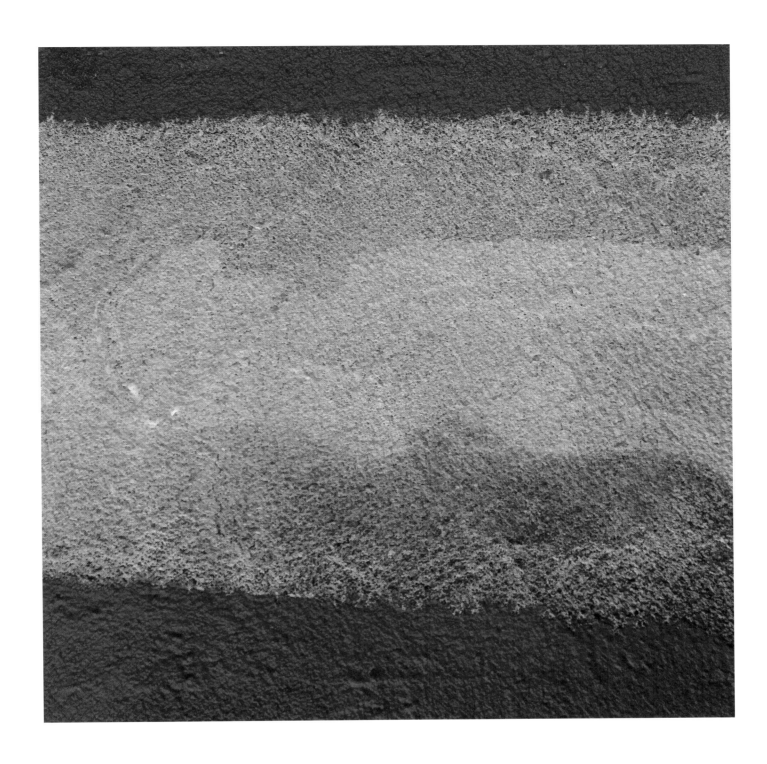

192 Zen Geist-아는 것을 버리다, mixed media on canvas, 116×91cm, 2017

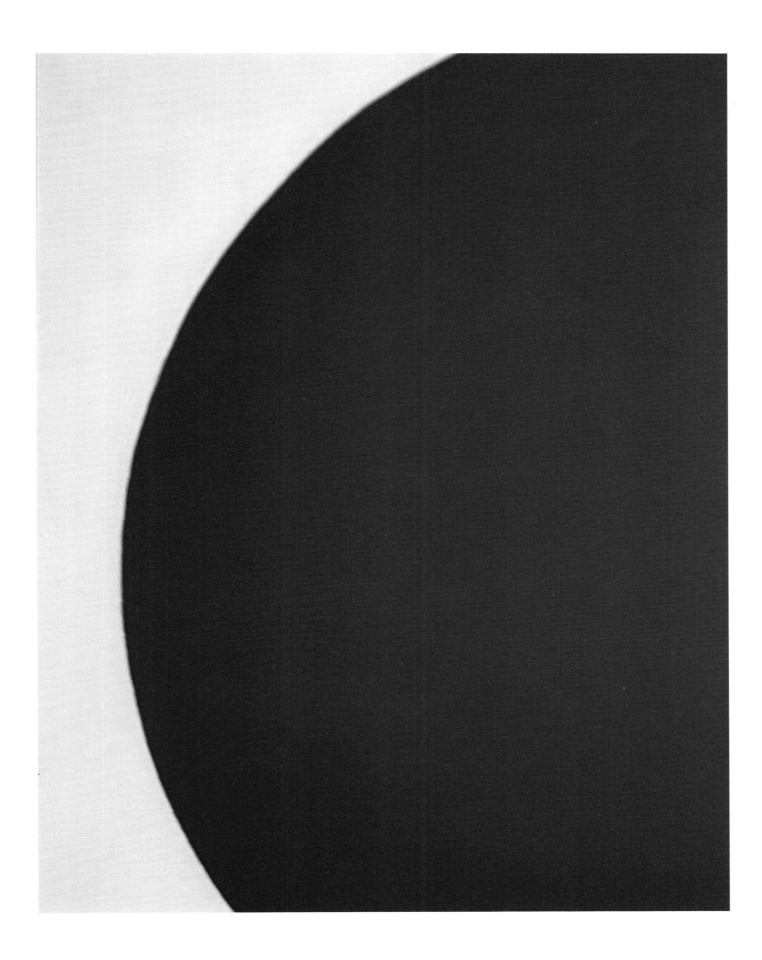

194 Zen Geist-아는 것을 버리다, mixed media on canvas, 80×80cm, 2014

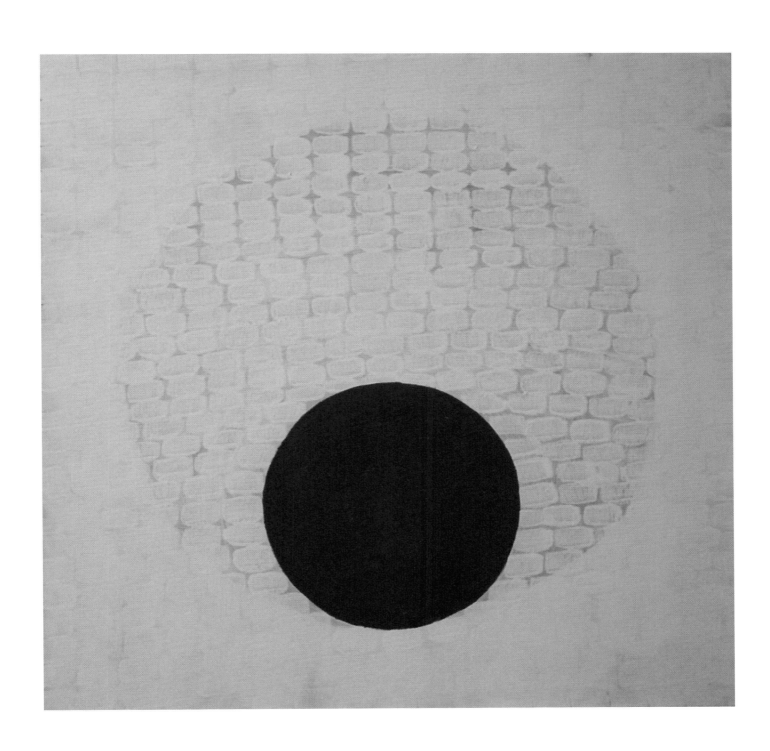

Zen Geist-아는 것을 버리다, mixed media on canvas, 72×60cm, 2015

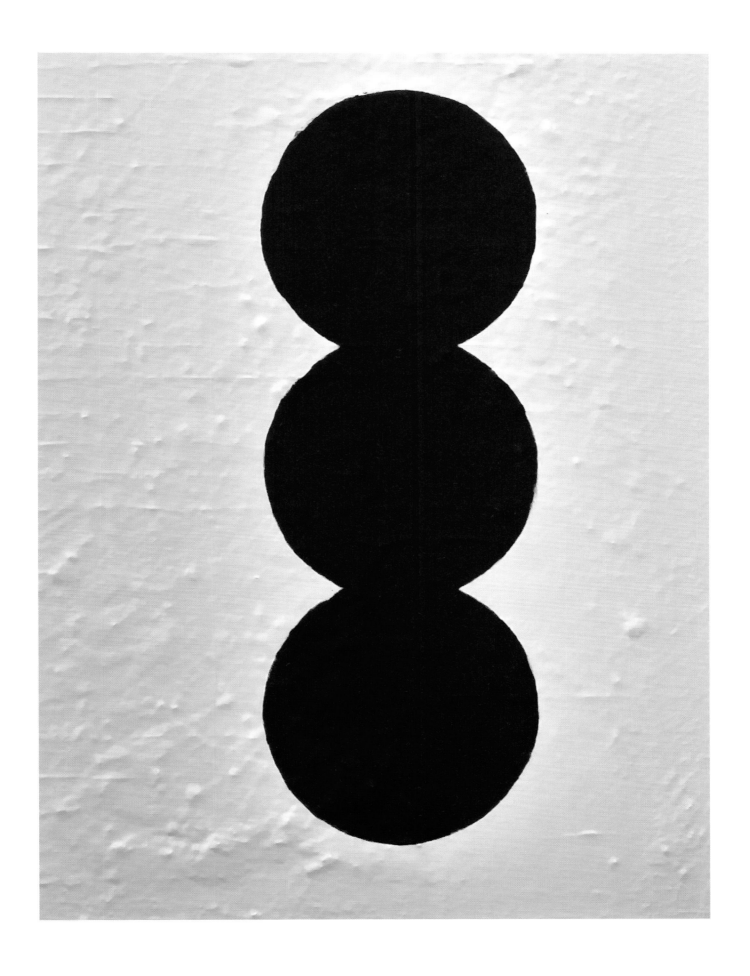

198 Zen Geist-아는 것을 버리다, mixed media on canvas, 80×80cm, 2002

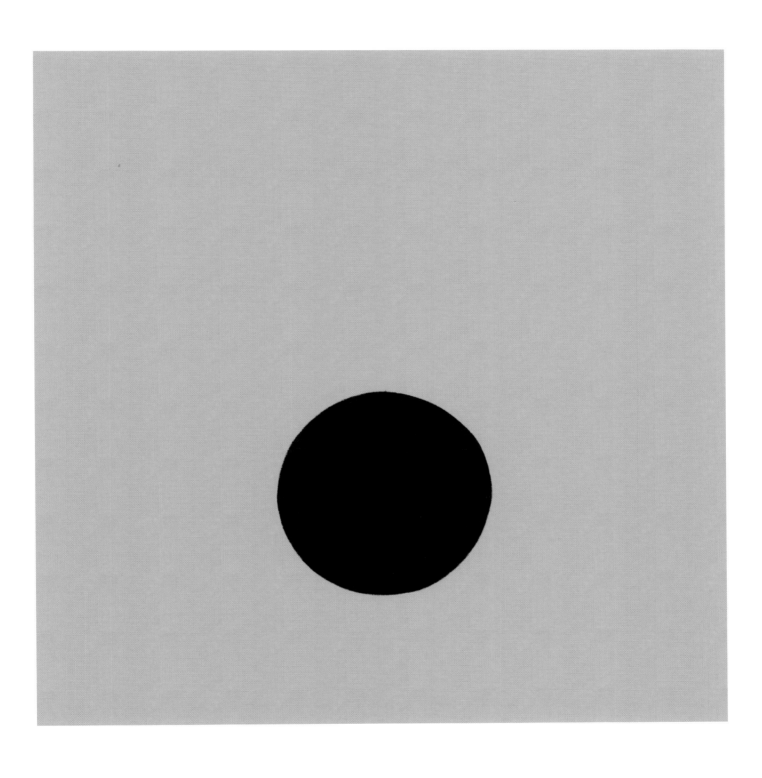

200 Zen Geist-아는 것을 버리다, mixed media on canvas, 91×72cm, 2008

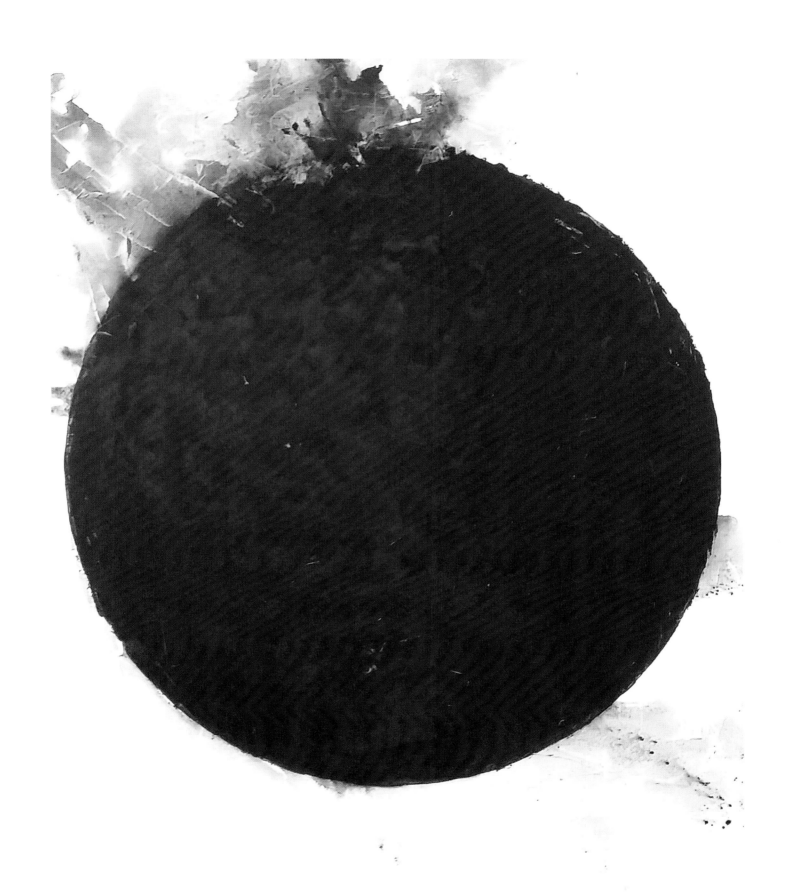

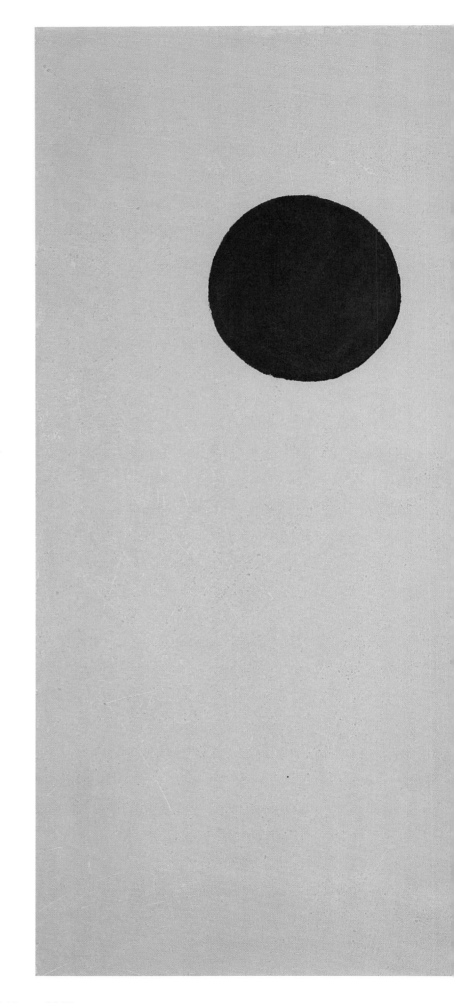

202 Zen Geist-아는 것을 버리다, mixed media on canvas, 145×112cm, 2015

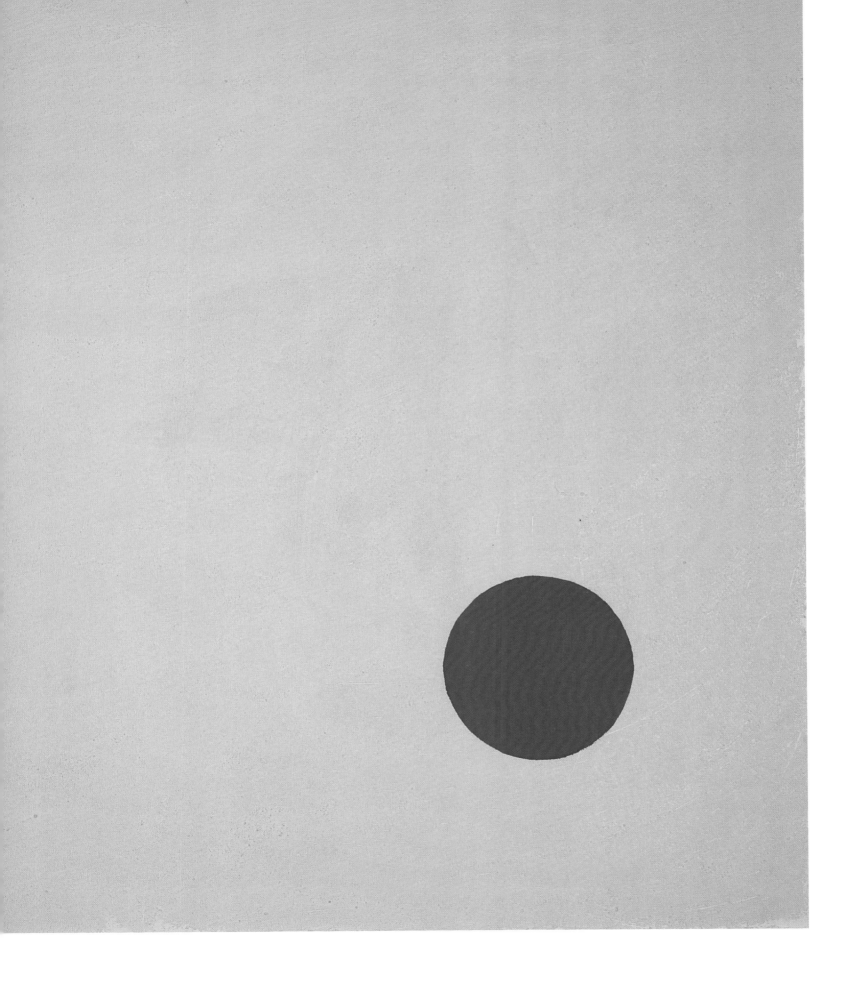

Zen Geist-아는 것을 버리다, mixed media on canvas, 100×100cm, 2002

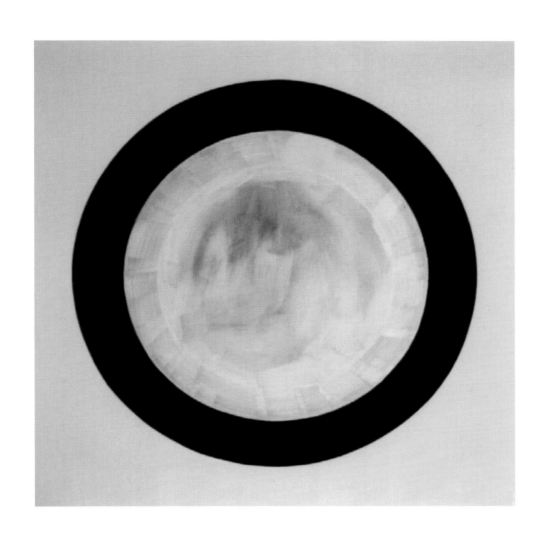

206 Zen Geist-아는 것을 버리다, mixed media on canvas, 130×130cm, 2002

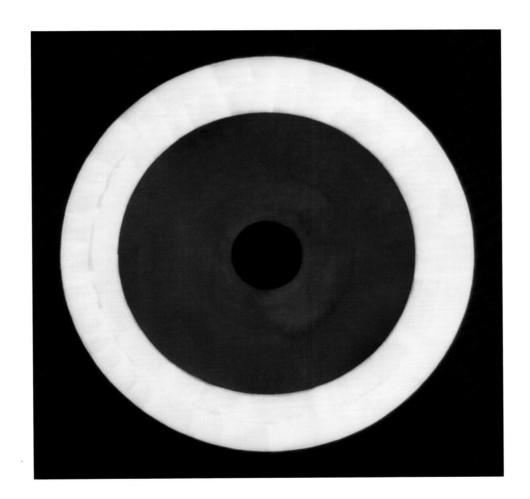

208 Zen Geist-아는 것을 버리다, mixed media on canvas, 200×200cm, 2002

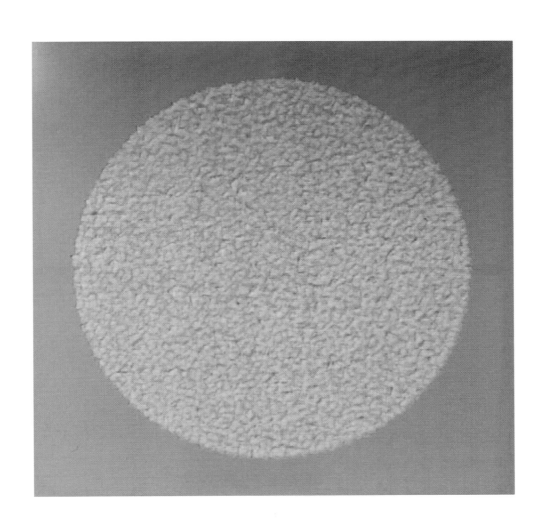

SOLO EXHIBITION VIEW 2003, 우덕갤러리

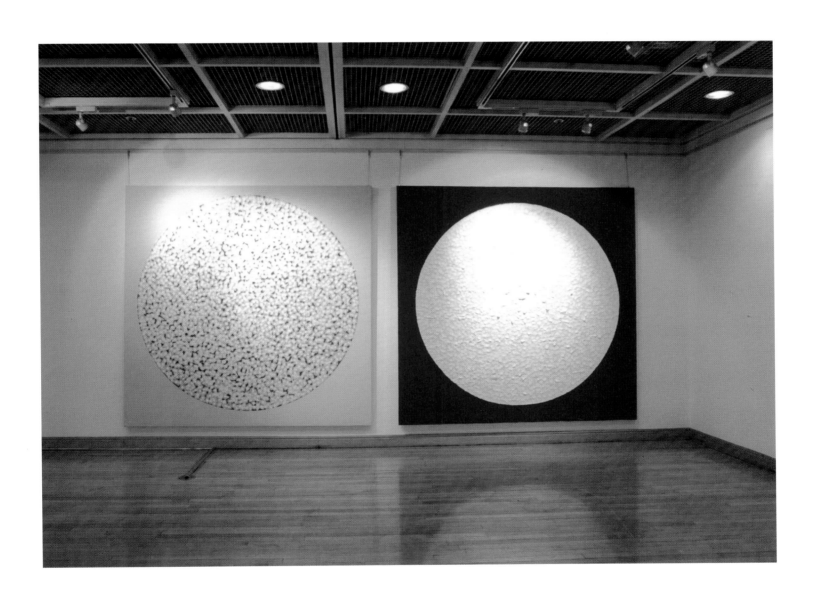

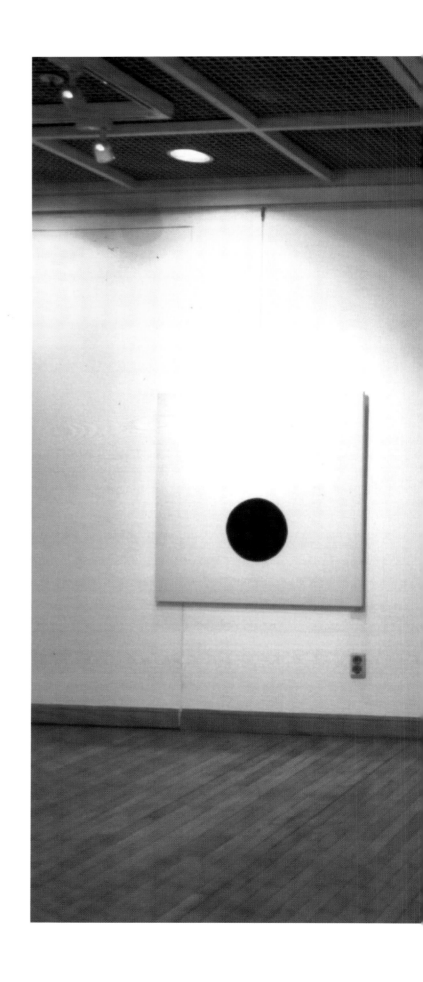

SOLO EXHIBITION VIEW 2003, 우덕갤러리

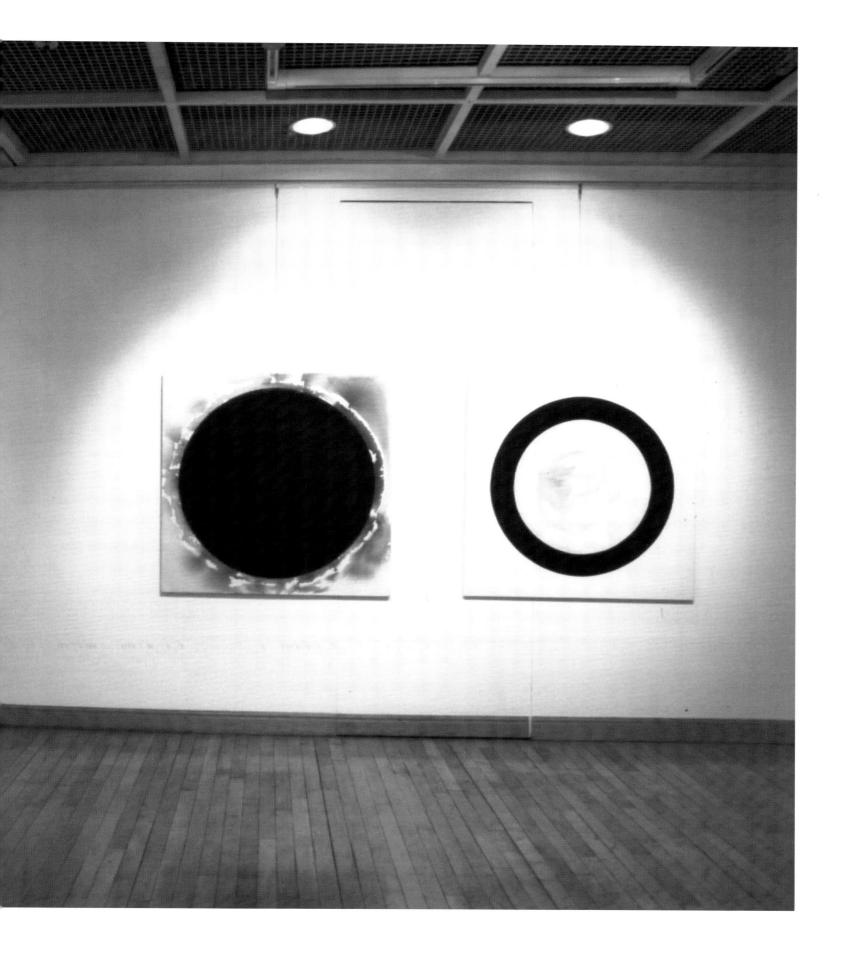

214 Private collection, Germany

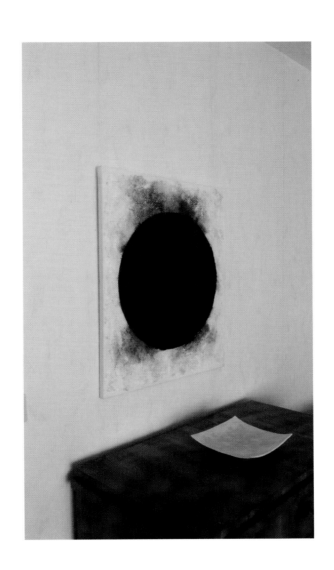

216 Zen Geist - 아는 것을 버리다, mixed media on canvas, 200 × 200cm, 2002

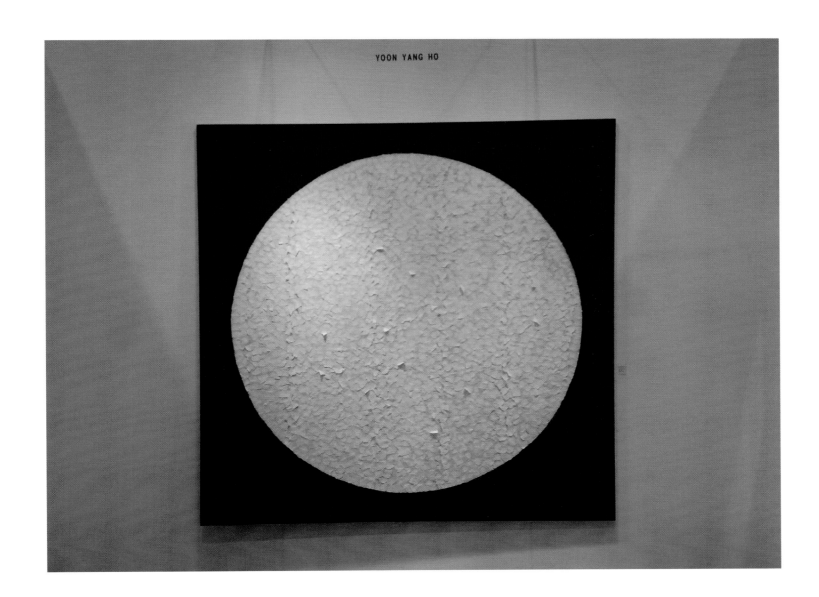
YOON YANG HO

218 Zen Geist-아는 것을 버리다, mixed media on canvas, 100×50cm, 2014

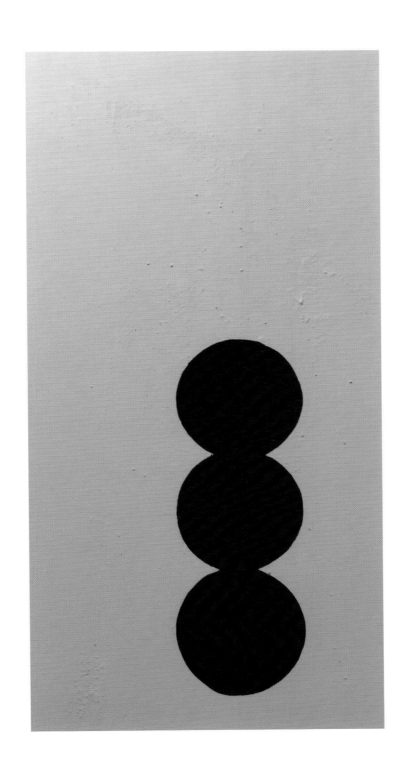

220 Meditation, mixed media on canvas, 1000 × 200cm, 1994

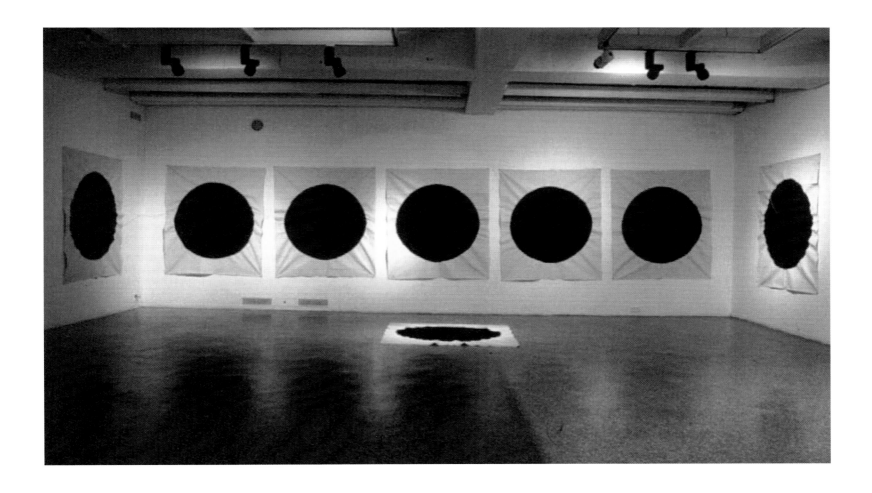

CHRONOLOGIE

윤양호 *Yoon, Yang Ho*

2002 독일 국립 뒤셀도르프 쿤스트아카데미,
마이스터쉴러 학위취득(박사), 지도교수 Helmut Federle
독일 국립 뒤셀도르프 쿤스트아카데미,
아카데미브리프 학위취득(석사)

수상 Award
2001-2002 독일오덴탈시 현대미술공모 대상 / 독일
2000 EMpreis Germany 현대미술공모 입상 / 독일

현재 Present
원광대학교 동양학대학원 선조형예술학과 교수
국제선조형예술협회 회장, 한국·독일미술협회 회장
한국미술협회 회원, 한국불교학회 이사

개인전33회 Solo Exhibition(한국21회, 독일12회)
2017 : "Zen Geist – 아는 것을 버리다" 가나인사아트센터 / 한국
2016 : "Zen Geist – 아는 것을 버리다" 갤러리 고도 / 한국
2015 : "von Geist – 아는 것을 버리다" 건국갤러리 / 한국
2015 : "von Geist – 아는 것을 버리다" 청작갤러리 / 한국
2014 : "von Geist – 心을 통하다" 김민정갤러리 / 한국
2013 : "von Geist – Die Freiheit von Wissen, Odenthal 갤러리 / 독일
2012 : "von Geist – 아는 것을 버리다" 예술의 전당 / 한국
 : "von Geist – 아는 것을 버리다" Space inno갤러리 / 한국
2011 : "von Geist", 이화아트갤러리 / 한국, 5월
 : "von Geist", 이화아트갤러리 / 한국, 3월
2010 : "Sudden enlightenment", Odenthal Galerie / 독일
 : "von Geist", 은덕문화원 / 한국
 : "von Geist", 갤러리 고도 / 한국
2009 : "Liebe=Dhyana=Kunst", Luftraum Berlin / 독일

2008 : "진공묘유眞空妙有", MANIF14!08, 예술의 전당 / 한국

: "깨달음", -자연, 禪, 인간, Odenthal / 독일

: "무시선의 향기", 원불교역사박물관 / 한국

2007 : "Der Wind von Dhyana", 용인문화예술원 / 한국

: "Der Geist von Die Zeitlose Dhyana", Kunstraum Frankfurt / 독일

: "Mensch - Wind von Dhyana", Kunstforum Palastweicher / 독일

: "Die Stillen und Aktion", 갤러리 고도 / 한국

2006 : "Die Natur Geist", 전주소리문화의 전당 / 한국

2005 : "Die Zeitlose Dhyana", UM 갤러리 / 한국

: "Die Zeitlose Dhyana", 전북예술회관 / 한국

2004 : " Erluchtung", 갤러리 Brotfabrik / 독일

2003 : "Erluchtung", 송은갤러리 / 한국

: "Die Meditation", 우덕갤러리 / 한국

2002 : "Die Meditation", 갤러리 Luisa Hausen / 독일

: "Die Meditation", 갤러리 Odenthal / 독일

2001 : "Die Leere", 갤러리 Odenthal / 독일

2000 : "Die Ausbildung", 갤러리 Gesundheitamt in Koeln / 독일

1999 : "Moksa", 갤러리 Stil Bruch / 독일

아트페어, 기획 및 단체전

2017 : ART BUSAN, BEXCO, 부산, 한국

2016 : KIAF, COEX, 서울

ART BUSAN, BEXCO, 부산, 한국

SEOUL ART SHOW 2016, COEX, 서울

Contemporary art fair, HONG KONG

GIAF, 창원컨벤션센터, 창원

독불장군전, 우종미술관

여수국제아트페스티벌, 여수

강동아트센터 개관기념전, 강동아트센터

2015 : SEOUL ART SHOW 2015, COEX, 서울

DAEGU Art Fair2015, 대구

Basel Scope, 바젤, 스위스

ART BUSAN, BEXCO, 부산, 한국

Art Gyeongju, 화백컨벤션 센터, 경주, 한국

baf, Setec, 서울, 한국

2014 : SEOEL ART SHOW 2014, COEX, 서울, 한국

: DAEGU Art Fair2014, 대구

: KIAF, COEX, 서울

: Gwangju Art Fair2014, 김대중컨벤션센터, 광주

: ARTSHOW BUSAN2014, BEXCO, 한국

: 한국, 독일 현대미술동행전, 김민정갤러리 / 한국

2013 : SEOEL ART SHOW 2013, COEX, 한국

: Gruppenausstellung III, Odenthal Galerie / 독일

: Korea-Germany;Begleite von Zeitgenoessischer Kunst

2012 : Hong Kong Contemporary Art Fair / Hong Kong

: 한국, 독일현대미술조명전, 김민정갤러리 / 한국

: 서울방법작가회의, 강릉미술관 / 한국

2011 : "깨달음의 미학", 라메르갤러리 / 한국

: 화랑미술제, COEX, 갤러리고도 / 한국

2010 : 한. 독 조형작가회전, 갤러리 고도 / 한국

: SOAP Art Fair, Dellart, COEX / 한국

: "GEIST의 새로운 해석", 갤러리 Dellart / 한국

: "한국, 독일 현대미술의 어울림", 갤러리 고도 / 한국

: "내안의 존불", 물파아트스페이스 / 한국

2009 : 서울방법작가협회전, 마산아트센터 / 한국

: "소실점으로부터", 갤러리 고도 / 한국

: Dhyana=Kunst+Alltangsleben, 갤러리 Zeit zu sehen / 독일

: "2009사랑의 작품전", 대구시민회관 전시실 / 한국

2008 : Dhyana und Alltagsleben, 갤러리 Zeit zu sehen / 독일

: 파주국제회화제, 파주탄탄스토리하우스 / 한국

: 독일&한국 현대미술조명전, 아트센터 순수 / 한국

: 한. 독 조형작가 협회전, 갤러리 고도 / 한국

2007 : "서울방법 작가회의", 예술의 전당 제2전시실 / 한국

: "동질의 다양성", 부산시립미술관 시민갤러리 / 한국

: "영천아리랑", 시온미술관 / 한국

: "Dhyana und Alltagsleben", 갤러리 Zeit zu sehen / 독일

: 현대미술의 전망전, 다빈갤러리 / 한국

: 국제선조형예술전, 전주 도청기획전시실 / 한국

: A Comtemporary View 2007, Soul Art Space / 한국

2006 : 한. 독 조형작가 협회전, 갤러리 고도 / 한국

: "Dhyana und Alltagsleben", 갤러리 Odenthal / 독일

: "한국. 독일 현대작가 조망전, 울산현대예술관 / 한국

: 안산국제아시아 아트 페어, 안산 단원미술관 / 한국

: 제3회 국제아세아 화전, 중국 민족문화관 / 중국

2005 : 제2회 동북 아시아전, 부산 문화회관 / 한국

: 한. 독 조형작가 협회전, 목암 갤러리 / 한국

2004 : Versammelt in Odenthal, 갤러리 Odenthal / 독일

: "Auslander", 독일 스테그 리히 박물관 / 독일

2003 : Zeitgenoesse Kunst in 21/Museum / 독일

: 부산 컨템포러리 아트, 부산문화회관 / 한국

2002 : Aus Kunstakademie Duesseldorf, 갤러리stMTK / 독일

: Kunstim Turm, 갤러리 Turm / 독일

: Tor 7, 갤러리 Euskirchen / 독일

: "Farbe" 한.독 조형작가회전, 갤러리 고도 / 한국

2001 : EIn-Vielheit, 갤러리 Odenthal / 독일

: Maritim Kunst, 갤러리 Boot / 독일

2000 : Kunst Foerderpreis Duesseldorf, 갤러리 Duesseldorf / 독일

: EM preis Art Award 2000, NRW Kunstmuseum / 독일

: "Won Kunst", 독일주재 한국문화원 / 독일

1999 : "Lovely Music", 갤러리 Junge Kunst / 독일

1996 : 한. 백 새 솔 전, 단성갤러리 / 한국

1996 : 현대미술 한. 일 교류전, 국립중앙도서관전시실 / 한국

1995 : 한. 백 새 솔 전, 삼정아트스페이스 / 한국

: 서울방법작가회의전, 문예진흥원 미술회관 / 한국

1994 : 강국진을 기리는 그림잔치, 모란미술관 / 한국

: 자화상/시대의 그물망전, 문예진흥원 미술회관 / 한국

: 한. 백 새 솔 전, 갤러리 터 / 한국

1993 : 새로움/의식표현의 모색전, 코스모스 갤러리 / 한국

: 청. 미. 연 추천작가전, 백산갤러리 / 한국

: 의식의 확산전, 예술의 전당 한가람 미술관 / 한국

: 한성회화제, 세종문화회관 / 한국

: 대응자/그 자전적 모색전, 벽아미술관 / 한국

: 2인전(윤양호, 송동영), 한선갤러리 / 한국

: 제 3의 장전, 관훈미술관 / 한국

: Anticlockwise, 소나무 갤러리 / 한국

1991 : Indepentants, 국립현대 미술관 / 한국

: 전국대학 미술대전, 문화예술회관 / 한국

Jeonbuk Kimje is born, Korea

2002 : Studium an der Kunstakademie Duesseldorf, Meisterschueler bei Prof. Helmut
 Federle, GERMANY

 : Studium an der Kunstakademie Duesseldorf, Akademiebrief, GERMANY

1993 : Studium an der Hansung Universitaet(B. F. A), KOREA

Award

2001-2002 : Stipendium fuer den Foederpries "Bildende Kunst" in Gemeind Odenthal,
 GERMANY

2000 : EMpreis GERMANY, Kunstpalast Duesseldorf, GERMANY

Present

Professor Wonkwang University of the study Dhyana Fine Art

President International Dhyana Fine Art Association

President Germany-Korea Fine Art Association

Director Korea Buddhism Association

33th Solo Exhibition(Korea21th, Germany12th)

2017 : "Zen and Monochrome", GANA INSA art Center / Korea

2016 : "Freedom from the Known", Godo Gallery / Korea

2015 : "Freedom from the Known", Chang jake galler / Korea

2014 : "Freedom from the Known", kimminjung gallery / Korea

2013 : "Freedom from the Known", Odenthal Gallery / Germany

 : "Freedom from the Known", Jaedong Gallery / Korea

2012 : "Freedom from the Known", Art Center Seoul / Korea

 : "Freedom from the Known", Space inno Gallery / Korea

2011 : "Freedom from the Known", Ihwa Art Center / Korea

 : "Freedom from the Known", Ihwa Art Center / Korea

2010 : "Sudden enlightenment", Odenthal Gallery / Germany

 : "Freedom from the Known, Eunduk Art Center / Korea

 : "Freedom from the Known, Godo Gallery / Korea

2009 : "Liebe=Dhyana=Kunst", Luftraum Berlin / Germany

2008 : "Freedom from the Known, Art Center Seoul / Korea

 : "Freedom from the Known, Odenthal Gallery / Germany

 : "fragrance of Dhyana", Won Art Center / Korea

2007 : "Der Wind von Dhyana", Youngin Art Center / Korea

: "Freedom from the Known", Frankfurt Gallery / Germany

: "Mensch-Wind von Dhyana", Kunstforum Palastweicher / Germany

: "Die Stillen und Aktion", Godo Gallery / Korea

2006 : "Die Natur Geist", Art Center Jeon Ju / Korea

2005 : "Die Zeitlose Dhyana", UM Gallery / Korea

: "Die Zeitlose Dhyana", Art Museum / Korea

2004 : "Enlightment", Gallery Brotfabrik / Germany

2003 : "Enlightment", Song Eun Gallery / Korea

: "Die Meditation", U Duk Gallery / Korea

2002 : "Die Meditation", Gallery Luisa Hausen / Germany

: "Die Meditation", Gallery Odenthal / Germany

2001 : "Die Leere", Gallery Odenthal / Germany

2000 : "Die Ausbildung", Gallery in Koeln / Germany

1999 : "Moksa", Gallery Stil Bruch / Germany

Art Fair, Group Exhibition

2017 : ART BUSAN / BEXCO / KOREA

2016 : KIAF ART FAIR / COEX / KOREA

: SEOUL ART SHOW / COEX / KOREA

: GIAF ART FAIR / CHANG WON / KOREA

: HONG KONG CONTEMPORARY ART FAIR / HONG KONG

: Aux Etats, U Jong Museum of Art / KOREA

: ART BUSAN ART FAIR / BEXCO / KOREA

: Kang Dong art center opening ceremony / KOREA

2015 : SEOUL ART FAIR / COEX / KOREA

: DAEGU ART FAIR / EXCO / KOREA

: BASEL SCOPE ART FAIR / BASEL / SWEITZERLAND

: ARTBUSAN ART FAIR / BEXCO / KOREA

: GYEONGJU ART FAIR / GYEONGJU / KOREA

: ZEN ART FAIR / SETEC / KOREA

2014 : SEOUL ART FAIR / COEX / KOREA

: DAEGU ART FAIR / EXCO / KOREA

: KOREA INTERNATIONAL ART FAIR / COEX / KOREA

: ART GWANGJU ART FAIR / GWANGJU / KOREA

: ART BUSAN ART FAIR / BEXCO / KOREA

2013 : SEOUL ART FAIR / COEX / KOREA

: Gruppenausstellung III, Odenthal Galerie / Germany

2012 : Hong Kong Art Fair / Hong Kong

: Contemporary Art Korea-Germany, Kim Gallery / Korea

: Contemporary Art in Seoul Kang Rung Museum / Korea

2011 : Aesthetics of enlightenment, Gallery Ramer / Korea

: Art Fair, COEX / Korea

2010 : Contemporary Art Korea-Germany, Godo Gallery / Korea

: SOAP Art Fair, Dellart, COEX / Korea

: A new interpretation of spirituality, Gallery Dellart / Korea

: Contemporary Art Korea-Germany, Godo Gallery / Korea

: The essence of the inner, Mupa Art Center / Korea

2009 : Contemporary Art in Seoul, Masan Museum / Korea

: From zero, Gallery Godo / Korea

: Dhyana=Kunst+Alltangsleben, Gallery Zeit zu sehen / Germany

: "2009 from Love", Deagu Art Center / Korea

2008 : Dhyana und Alltagsleben, Gallery Zeit zu sehen / Germany

: Paju Contemporary Art, Paju Art Center / Korea

: Contemporary Art Korea-Germany, Sunsu Art Center / Korea

: Contemporary Art Korea-Germany, Godo Gallery / Korea

2007 : Contemporary Art in Seoul, Art Center Seoul / Korea

: Homogeneous varieties, Busan art Center / Korea

: Arirang Yeongcheon, Sion Art Center / Korea

: "Dhyana und Alltagsleben", Gallery Zeit zu sehen / Germany

: International Dhyana Fine Art, Jeon Ju Art Center / Korea

: A Comtemporary View 2007, Soul Art Space / Korea

2006 : Contemporary Art Korea-Germany, Godo Gallery / Korea

: "Dhyana und Alltagsleben", Gallery Odenthal / Germany

: Contemporary Art Korea-Germany, Ulsan Art Center / Korea

: An San Art Fair, An San Art Center / Korea

: International Art Asia, China Museum / China

2005 : 2th Asia Art, Busan Art Center / Korea

: Contemporary Art Korea-Germany, Mokam Art Center / Korea

2004 : Versammelt in Odenthal, Gallery Odenthal / Germany

: "Auslander", Museum Stegliche / Germany

2003 : Zeitgenoesse Kunst in 21/Museum / Germany

: Contemporary Art in Busan, Busan Art Center / Korea

2002 : Aus Kunstakademie Duesseldorf, Gallery stMTK / Germany

: Kunst im Turm, Gallery Turm / Germany

: Tor 7, Gallery Euskirchen / Germany

: Contemporary Art Korea-Germany, Godo Gallery / Korea

2001 : Ein-Vielheit, Gallery Odenthal / Germany

: Maritim Kunst, Gallery Boot / Germany

2000 : Kunst Foerderpreis Duesseldorf, Gallery Duesseldorf / Germany

: EM preis Art Award 2000, NRW Kunstmuseum / Germany

: "Won Kunst", Germany Korea Center / Germany

1999 : "Lovely Music", Gallery Junge Kunst / Germany

1996 : Inside&Outside, Kwan Hoon Gallery / Korea

: Han Back Saesol, Dan Sung Gallery / Korea

: The Modern art Exchange Korea and Japan

1995 : Han Back Saesol, Sam Jung Gallery / Korea

: Tribute to the memory of Kang Kuk Jin, Moran art center

: Seoul arts Methods, Seoul art Center / Korea

1994 : Self Protrait-The meshs of this age, Fine art center / Korea

: Han Back Saesol, Teo Gallery / Korea

: Seoul arts Methods, Seoul art center / Korea

1993 : Anticlockwise, So Na Mu Gallery / Korea

: The tertiary filed, Kwan Hoon Gallery

: Two Man Show, Han Sun Gallery / Korea

: Circumstance-Image, Gyong in Gallery / Korea

: The Opposite and a self-searching, Byuk A Gallery / Korea

: Han Back Saesol, Teo Gallery / Korea

: Hansung Fine art, Sejong art center / Korea

: Spreading of Consciousness, Seoul art center / Korea

: Young Artist Group Recommend, Baek Sang Gallery / Korea

: New-Consciousness Expression of Group, Cosmos Gallery / Korea

1991: Indepentants, National Museum of Contemporary / Korea

: National University Bronze Prize, Suwon Contemporary art

Conference

2010 : "Contemporary culture and history Zen", Buddhism view

2009 : "Zen influential contemporary art history" Korea Zen Institute

-The National Research Foundation of Korea-

2008 : "Donohdonsu donohjeomsu and contemporary art from the perspective of" Korea Zen
Institute

2008 : "Characterization of aesthetic ideas shown in the Zen"
Korea Buddhism Institute

2007 : "Characterization of the formative ideas shown in the Zen" Korea Buddhism 49th

2007 : "Characterization of the formative ideas shown in the Zen" Korea Buddhism

2007 : "Nam Jun Paik appeared in the art world trends research on Zen" International
Simposium

2007 : "Perform Buddhist and contemporary art" Professor from Buddhism Korea Institute

2007 : "The aesthetic characteristics of Buddhism in Art and Design Research" Buddhist
Society of Korea 47

2006 : "Modern Buddhist Art and Design and the Zen"
Buddhist Society of Korea

2006 : "Modern Buddhist Art and Design and the Zen"
Buddhist Society of Korea(may)

2006 : "Zen thought and Contemporary Art" Zen Institute

2006 : "Zen thought and Contemporary Art" International Zen Institute

2005 : "Ilwon thought and Contemporary Art" Wonbuddhism Institute

Books

『Contemporary Art from the Buddhism』, YeMoon Publisher Korea, 2009

『Contemporary Art from the Zen』, Yeonjusa, 2015

논문발표

2010 : 불교평론 "현대문화와 선사상"

2009 : 한국선학회 "현대예술에 영향을 끼친 선사상"
-한국연구재단 연구비지원-

2008 : 한국선학회 "점수와 돈수의 관점에서 본 현대미술"

2008 : 한국불교학결집대회 "선사상에 나타난 미학적 특성"

2007 : 한국불교학회지 49집 "선사상에 나타난 조형성 연구"

2007 : 한국불교학회 추계학술발표 "선사상에 나타난 조형성 연구"

2007 : 국제 학술 심포지엄 "백남준의 예술세계에 나타난 선사상연구"

2007 : 교수불자학회 "불교의 수행에 나타난 미학적 특성"

2007 : 한국불교학회지 47집 "조형예술에서 본 불교의 미학적 특성연구"

2006 : 한국불교학회 추계학술발표대회 "현대불교와 선 조형예술"

2006 : 한국불교학회 하계 워크숍 "현대불교와 선 조형예술"

2006 : 한국 선 문화학회 "선사상과 현대미술"

2006 : 한국불교학결집대회 "선사상과 현대미술"

2005 : 한국원불교학회 "일원사상과 선 조형예술"

저서

『현대미술, 선禪에게 길을 묻다』, 운주사, 2015

『현대예술 속의 불교』, 동국대학교불교문화연구원 공저, 예문서원, 2009

LIST OF WORKS

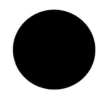

zen geist

– 아는 것을 버리다

mixed media on canvas, Ø108cm,
2017

zen geist

– 아는 것을 버리다

mixed media on canvas, 162×130cm,
2016

zen geist

– 아는 것을 버리다

mixed media on canvas, 162×130cm,
2016

zen geist

– 아는 것을 버리다

mixed media on canvas, 162×130cm,
2016

zen geist

– 아는 것을 버리다

mixed media on canvas, 162×130cm,
2016

zen geist

– 아는 것을 버리다

mixed media on canvas, 162×130cm,
2017

zen geist

– 아는 것을 버리다

mixed media on canvas, 162×130cm,
2017

zen geist

– 아는 것을 버리다

mixed media on canvas, 162×130cm,
2017

zen geist

– 아는 것을 버리다

mixed media on canvas, 162×130cm,
2017

zen geist

– 아는 것을 버리다

mixed media on canvas, 162×130cm,
2017

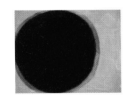

zen geist

– 아는 것을 버리다

mixed media on canvas, 162×130cm,
2017

zen geist

– 아는 것을 버리다

mixed media on canvas, 162×130cm,
2017

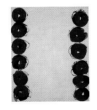

zen geist

– 아는 것을 버리다

mixed media on canvas, 162×130cm,
2017

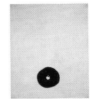

zen geist

– 아는 것을 버리다

mixed media on canvas, 162×130cm,
2017

zen geist

– 아는 것을 버리다

mixed media on canvas, 162×130cm,
2016

zen geist

– 아는 것을 버리다

mixed media on canvas, 145×112cm,
2016

zen geist

– 아는 것을 버리다

mixed media on canvas, 117×91cm, 2016 (개인소장)

zen geist

– 아는 것을 버리다

mixed media on canvas, 117×91cm, 2016

zen geist

– 아는 것을 버리다

mixed media on canvas, 117×91cm, 2016

zen geist

– 아는 것을 버리다

mixed media on canvas, 117×91cm, 2016

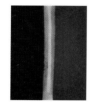

zen geist

– 아는 것을 버리다

mixed media on canvas, 117×91cm, 2016

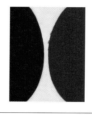

zen geist

– 아는 것을 버리다

mixed media on canvas, 117×91cm, 2016

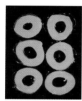

zen geist

– 아는 것을 버리다

mixed media on canvas, 117×91cm, 2017

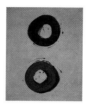

zen geist

– 아는 것을 버리다

mixed media on canvas, 117×91cm, 2017

zen geist

– 아는 것을 버리다

mixed media on canvas, 117×91cm, 2017

zen geist

– 아는 것을 버리다

mixed media on canvas, 117×91cm, 2017

zen geist

– 아는 것을 버리다

mixed media on canvas, 117×91cm, 2017

zen geist

– 아는 것을 버리다

mixed media on canvas, 117×91cm, 2017

zen geist

– 아는 것을 버리다

mixed media on canvas, 117×91cm, 2016

zen geist

– 아는 것을 버리다

mixed media on canvas, 117×91cm, 2016

zen geist

– 아는 것을 버리다

mixed media on canvas, 117×91cm, 2016

zen geist

– 아는 것을 버리다

mixed media on canvas, 117×91cm, 2008

zen geist

– 아는 것을 버리다

mixed media on canvas, 117×91cm, 2016

zen geist

– 아는 것을 버리다

mixed media on canvas, 91×72cm, 2010

zen geist

– 아는 것을 버리다

mixed media on canvas, Ø40cm, 2017

zen geist

– 아는 것을 버리다

mixed media on canvas, 117×91cm, 2015

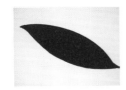

zen geist

– 아는 것을 버리다

mixed media on canvas, 145×112cm, 2016

zen geist

– 아는 것을 버리다

mixed media on canvas, 91×72cm, 2016

zen geist

– 아는 것을 버리다

mixed media on canvas, 91×72cm, 2016

zen geist

– 아는 것을 버리다

mixed media on canvas, 91×72cm, 2016

zen geist

– 아는 것을 버리다

mixed media on canvas, 117×91cm, 2016

zen geist

– 아는 것을 버리다

mixed media on canvas, 50×50cm, 2002

zen geist

– 아는 것을 버리다

mixed media on canvas, 91×72cm, 2014

zen geist

– 아는 것을 버리다

mixed media on canvas, 91×72cm, 2015

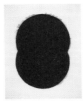

zen geist

– 아는 것을 버리다

mixed media on canvas, 91×72cm, 2016

zen geist

– 아는 것을 버리다

mixed media on canvas, 91×72cm, 2016

zen geist

– 아는 것을 버리다

mixed media on canvas, 91×72cm, 2016

zen geist

– 아는 것을 버리다

mixed media on canvas, 74×74cm, 2014

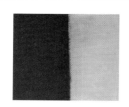

zen geist
- 아는 것을 버리다
mixed media on canvas, 72×60cm,
2016 (개인소장)

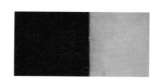

zen geist
- 아는 것을 버리다
mixed media on canvas, 50×100cm,
2016

zen geist
- 아는 것을 버리다
mixed media on canvas, 25×17cm,
2016

zen geist
- 아는 것을 버리다
mixed media on canvas, 53×45cm,
2016

zen geist
- 아는 것을 버리다
mixed media on canvas, 72×60cm,
2016

zen geist
- 아는 것을 버리다
mixed media on canvas, 원형10호,
2016

zen geist
- 아는 것을 버리다
mixed media on canvas, 25×18cm,
2016

zen geist
- 아는 것을 버리다
mixed media on canvas, 45×38cm,
2016

zen geist
- 아는 것을 버리다
mixed media on canvas, Ø40cm,
2016

zen geist
- 아는 것을 버리다
mixed media on canvas, 25×18cm,
2016

zen geist
- 아는 것을 버리다
mixed media on canvas, 25×25cm,
2016

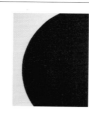

zen geist
- 아는 것을 버리다
mixed media on canvas, 116×91cm,
2017

zen geist
- 아는 것을 버리다
mixed media on canvas, 80×80cm,
2014

zen geist
- 아는 것을 버리다
mixed media on canvas, 72×60cm,
2015

zen geist
- 아는 것을 버리다
mixed media on canvas, 80×80cm,
2002

zen geist
- 아는 것을 버리다
mixed media on canvas, 91×72cm,
2008

zen geist

– 아는 것을 버리다

mixed media on canvas, 145×112cm, 2015

zen geist

– 아는 것을 버리다

mixed media on canvas, 100×100cm, 2002

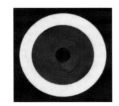

zen geist

– 아는 것을 버리다

mixed media on canvas, 130×130cm, 2002 (안국선원 소장)

zen geist

– 아는 것을 버리다

mixed media on canvas, 200×200cm, 2002

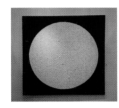

zen geist

– 아는 것을 버리다

mixed media on canvas, 200×200cm, 2002

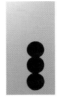

zen geist

– 아는 것을 버리다

mixed media on canvas, 100×50cm, 2014

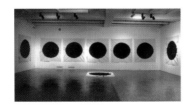

zen geist

– 아는 것을 버리다

mixed media on canvas, 1000×200cm, 1994

This book is published to accompany the exhibition
of ZEN AND MONOCHROME at GANAINSA ART CENTER / KOREA

ZEN AND MONOCHROME

10 may to 16 may, 2017

insa art center

41-1, Insadong-gil, Jongno-gu, Seoul, Korea

Tel. 02) 736-1020

Herausgegeben von / Edited by

Foundation Unjusa

Konzeption / Concept

Ralf Gablik / GERMANY

Walter Jansen / GERMANY

Park Rae Kyong / KOREA

Yoon Yang Ho / KOREA

Erschienen im / Published by

Unjusa Publishers

F3, 67-1 Dongsomun-ro, Seongbuk-gu, Seoul

Rep. of KOREA

Tel: +82-2-926-8361

Fax: +82-505-115-8361

unjusa88@daum.net

ISBN 978-89-5746-487-8 93650

Printed in KOREA

April 10. 2017

All images and works © YOON YANG HO

CONTACT

YOON YANG HO

E-mail: yanghoart@hanmail.net

Mobile: +82-10-7278-4900

초판 1쇄 인쇄 2017년 4월 1일

초판 1쇄 발행 2017년 4월 10일

글 그림 윤양호

펴낸이 김시열

펴낸곳 도서출판 운주사

서울시 성북구 동소문로 67-1 성심빌딩 3층

전화 (02) 926-8361 | 팩스 0505-115-8361

ISBN 978-89-5746-487-8 93650

값 50,000원

http://cafe.daum.net/unjubooks
〈다음카페: 도서출판 운주사〉